mignon이 알려주는
피부 채색의 비결

mignon이 알려주는
피부 채색의 비결

mignon GA SHIKKARI OSHIERU 「HADANURI」 NO HIKETSU
ONAKA NI MITORERU SAKUGA RYUGI
Copyright ⓒ mignon
First published in Japan in 2020 by SB Creative Corp., Tokyo.
Korean translation rights arranged with SB Creatice Corp.
through Shinwon Agency Co.

ISBN 978-89-314-6554-9
ISBN 978-89-314-5990-6(세트)

독자님의 의견을 받습니다 .
이 책을 구입한 독자님은 영진닷컴의 가장 중요한 비평가이자 조언가입니다 . 저희 책의 장점과 문제점이 무엇인지, 어떤 책이 출판되기를 바라는지 , 책을 더욱 알차게 꾸밀 수 있는 아이디어가 있으면 이메일 , 또는 우편으로 연락 해주시기 바랍니다.
의견을 주실 때에는 책 제목 및 독자님의 성함과 연락처(전화번호나 이메일)를 꼭 남겨 주시기 바랍니다. 독자님의 의견에 대해 바로 답변을 드리고, 또 독자님의 의견을 다음 책에 충분히 반영하도록 늘 노력하겠습니다.

이메일 support@youngjin.com
주　소 서울특별시 금천구 가산디지털1로 128 STXV타워 4층 401호
등　록 2007. 4. 27. 제 16-4189호

STAFF
저자 mignon | **번역** 고영자, 최수영 | **책임** 김태경 | **진행** 김연희 | **디자인·편집** 인주영
영업 박준용, 임용수, 김도현 | **마케팅** 이승희, 김근주, 조민영, 김예진, 채승희, 김민지 | **제작** 황장협 | **인쇄** 제이엠

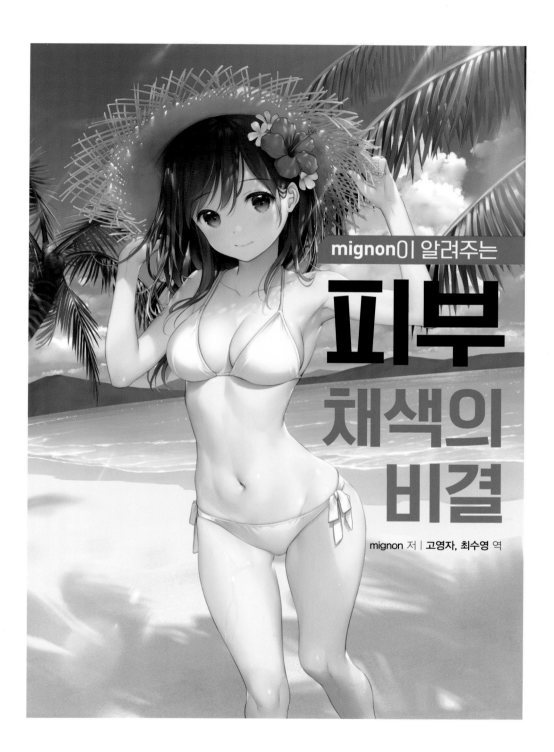

mignon이 알려주는

피부
채색의
비결

mignon 저 | 고영자, 최수영 역

특전 데이터에 대해

해설 동영상, 레이어가 있는 PSD 데이터, 브러시 데이터 등은 이 책의 지원 페이지에서 배포하고 있습니다. 특전 데이터는 아래의 주소에 접속해 '피부 채색의 비결'을 입력하고 검색한 후❶ [부록CD다운로드] 버튼을 클릭합니다❷. 다운로드받은 후 패스워드를 입력하면 압축이 해제됩니다. 동영상과 특전 데이터에 대한 자세한 내용은 p.144를 확인하기 바랍니다.

다운로드 자료 https://www.youngjin.com/reader/pds/pds.asp

- 본서 안의 내용은 Adobe Photoshop 2020 Windows에서 작업하고 있습니다. 버전이나 환경에 따라 동작이 다를 수 있습니다.

- 본서 내에 기재되어 있는 회사명, 상품명, 제품명 등은 일반적으로 각 회사의 등록상표 또는 상표입니다. 본서 안에서는 ®, ™마크는 명기되어 있지 않습니다.

- 본서의 출판에 임해서는 정확한 설명을 위해 노력했지만, 본서의 내용에 근거하는 작업 결과에 대해서 저자 및 SB크리에이티브 주식회사, 영진닷컴은 일체의 책임을 지기 어렵습니다. 양해 바랍니다.

시작하면서

『mignon이 알려주는 피부 채색의 비결』을 구매해 주셔서 감사합니다. 이 책에서는 mignon의 캐릭터 채색 중 피부 채색 방법을 중심으로 해설하고 있습니다. 피부에 그림자를 표현할 때는 인체에 대해서도 알 필요가 있기 때문에 채색 순서의 소개나 피부색 팔레트, 더 나아가 '인체의 형태를 어떻게 파악하고 변형하여 그림에 스며들게 하는지'에 대해 많은 내용을 담고 있습니다.

이 책의 가장 큰 특징은 인체의 각 부분에 대한 피부 채색의 해설입니다. 근육과 골격에 대한 설명은 거의 하지 않습니다. 제가 채색을 배울 때 알고 싶었던 지식은 '이 그림의 작가는 리얼(real)함을 어떤 방법으로 그림에 반영하는가'였기 때문입니다. 대부분의 채색에 관한 작업 과정들은 순서대로 과정을 소개하는 것뿐이어서 왜 그곳에 그림자를 넣는지 설명이 별로 없습니다. 과정을 아는 것만으로는 해설된 그림의 모사만 할 수 있을 뿐 응용할 수 없습니다. 혹은 데생에 대한 책에서는 인체의 구조에 관한 지식은 얻을 수 있지만 그것을 어떻게 그림으로 또는, 색칠로 변환하면 좋은가는 또 다른 과제가 되고 맙니다. 이처럼 예전에 느낀 애매한 상태를 조금이라도 해소한 기법서를 만들고 싶다고 생각해 집필한 것이 이번 책입니다.

이 책에서는 'mignon이 그림을 그릴 때 인체를 어떻게 해석하고 있는가' '그림자를 넣을 때 규칙은 무엇인가' '무엇을 중요시하고 과장해서 표현하는가'를 설명하였습니다. 물론 표지 이미지의 작업 과정 등 그림이 완성될 때까지의 순서를 설명한 것도 있지만, 그 전 단계의 생각을 알게 하여 표면적인 것만이 아니라 보는 방법이 가능해지는 것을 목표로 하고 있습니다.

또한 이 책은 'mignon의 채색 방법'을 소개하는 것이 주제이기 때문에, 제가 평소에 사용하고 있는 한정된 Photoshop의 기능이 나옵니다. 그러나 '인체의 형태를 어떻게 파악하고 변형하여 그림에 스며들게 하고 있는가'는 페인트 소프트웨어에 의존하지 않습니다. 다른 방법으로도 제 채색에 대한 생각을 살려서 그릴 수 있다고 생각합니다. 페인트 소프트웨어

보다 사고에 중점을 두고 있기 때문에 Photoshop의 각 툴의 기본 조작이나 레이어에 대한 지식 등이 있는 것을 전제로 했습니다.

누구나 그림을 그리기 시작할 때 알몸부터 그렸듯이 이 피부 채색은 캐릭터 채색의 기본 과정 중 하나입니다. 저에게 있어 피부 채색은 그림을 그리는 데 있어 가장 즐거운 과정으로, 가능하면 영원히 피부 채색만 하고 싶다는 생각을 늘 하며 그리고 있습니다. 그래서 일에서도, 취미에서도 계속 피부를 채색해왔습니다. 그럼에도 아직도 인체의 해석과 표현에 대해 발견하는 것이 많습니다. 그림을 그리고 있는 분이라면 느껴 보셨을 겁니다. 피부에 대해서는 익숙해져 있어 안다고 생각했는데 전혀 모르겠고, 시작할 때는 간단하게 보이지만 할수록 굉장히 심오하다는 것을요.

저는 미술에 대해 배운 경험이 거의 없지만, 미소녀 게임의 CG 제작자로서 피부 채색을 메인으로 하여 수천 장의 채색을 해왔습니다. 이 책은 이러한 경험을 바탕으로 다양한 해석과 표현 방법의 하나로 'mignon의 채색 방법'을 정리했습니다. 올바른 미술 지식은 소개하지 못하지만 제가 지금까지 얻은 채색 방법의 지식에 관심이 있는 분들에게 공유하여 피부 채색을 고민하는 사람들에게 조금이나마 도움이 되기를 바라는 마음입니다.

mignon

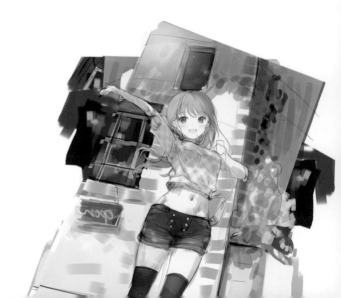

Chapter 1
마스크 채색의 기본

p.10 **01** 캐릭터 채색을 위한 브러시

p.12 **02** 마스크 채색이란?

p.14 **03** 마스크 채색으로 배꼽 그리기

Chapter 2
캐릭터 그리는 방법

p.26 **01** 큰 러프

p.27 **02** 러프

p.28 **03** 컬러 러프

p.30 **04** 선화

p.31 **05** 초벌 채색

p.32 **06** 1그림자

p.34 **07** 2그림자, 3그림자, 하이라이트

p.36 **08** 컬러 트레이스(Trace)

p.38 **09** 효과

p.40 **10** 얼굴과 머리의 채색 방법

Chapter 3
피부 채색 방법

p.44 **01** 조명의 기본

p.48 **02** 배

p.54 **03** 어깨와 가슴

p.58 **04** 겨드랑이

p.60 **05** 팔

p.62 **06** 다리(앞면)

p.64 **07** 엉덩이와 다리(뒷면)

p.66 **08** 등

p.68 **09** 머리

p.70 **10** 색상의 선택 방법

p.74 **11** 흐리게 하는 그림자와 흐리게 하지 않는 그림자

p.76 **12** 그림자 면적의 비율

Chapter 4
수영복 소녀 메이킹

p.78 01 큰 러프와 러프 그리기

p.82 02 컬러 러프 그리기

p.86 03 선화 그리기

p.88 04 초벌 채색을 하고 얼굴 그리기

p.90 05 피부 채색하기

p.98 06 수영복 채색하기

p.100 07 머리 채색하기

p.104 08 밀짚모자 채색하기

p.108 09 바다와 모래사장 그리기

p.112 10 야자수 그리기

p.116 11 하늘과 산 그리기

p.118 12 효과를 주어 완성하기

Chapter 5
매혹적인 캐릭터를 위한 옷과 배경

p.126 01 옷 주름 채색 방법

p.128 02 블라우스 채색하기

p.130 03 데님의 짧은 반바지 채색하기

p.132 04 캐릭터와 배경을 조화시키기

p.133 05 포트레이트 풍의 배경 그리기

p.134 06 배경의 질 높이기

p.136 07 저녁 시간대 표현하기

p.140 08 밤 시간대 표현하기

p.144 다운로드 특전
p.145 후기

이 책을 읽는 방법

이 책의 내용

이 책은 일러스트레이터 mignon의 채색 기법을 설명하고 있습니다.
피부의 채색 방법을 주제로 하여 일을 하며 쌓아 온 테크닉과 지식을 듬뿍 담았습니다.
Adobe Photoshop 2020 Windows용(이후 Photoshop)을 이용하고 있습니다.
이 책에서 소개하는 단축키는 Windows의 키 표기입니다.
macOS를 이용하는 분은 [Ctrl] → [command], [Alt] → [option]으로 대체합니다.

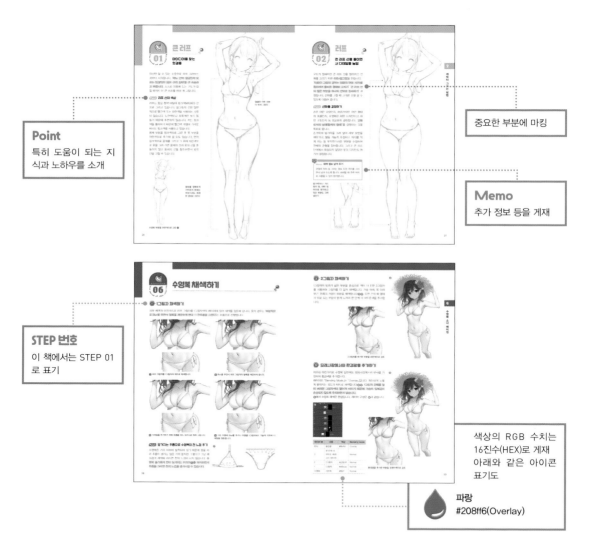

Point
특히 도움이 되는 지
식과 노하우를 소개

중요한 부분에 마킹

Memo
추가 정보 등을 게재

STEP 번호
이 책에서는 STEP 01
로 표기

색상의 RGB 수치는
16진수(HEX)로 게재
아래와 같은 아이콘
표기도

파랑
#208ff6(Overlay)

모사에 대하여

이 책에서는 모사를 환영합니다.
이 책 안의 일러스트의 모사는 Twitter나 Instagram 등의 SNS에 공개해도 괜찮습니다.
공개할 때는 이 책의 일러스트를 모사한 것임을 명기해 주시기 바랍니다.

마스크 채색의 기본

mignon이 항상 사용하는 '마스크 채색' 기법을 자세하게 설명합니다.
기본 4개의 브러시와 마스크 채색의 특징을 소개한 뒤, 실제 피부 채색을 통해 배꼽을 채색합니다.
이 장에서는 마스크 채색의 방법과 장점을 파악할 수 있습니다.

캐릭터 채색을 위한 브러시

마스크 채색의 설명을 시작하기 전에 어떤 브러시를 사용하여 캐릭터를 채색하는지 소개합니다. 캐릭터 채색에서 특수한 브러시는 사용하지 않습니다. Photoshop에 기본으로 설정되어 있는 브러시를 사용자 정의하여 사용하고 있습니다. 4종류의 브러시(하나는 [Smudge Tool] 브러시)가 있으면 작업할 수 있습니다. 브러시 다운로드 방법은 p.144를 참조하세요.

하드 브러시 (압력에 따라 크기와 불투명도가 달라지는 딱딱한 브러시)

[Brush Tool]❶로 설정하여 사용하는 캐릭터 채색의 기본 브러시입니다❷. 이 브러시로 그리고 Smudge Blur 브러시로 부드럽게 하는 묘사를 반복함으로써 부드러운 피부의 질감을 표현합니다. 이 책에서는 이 브러시를 「하드 브러시」라고 합니다.

「Hard Round Pressure Opacity/Flow」를 압력에 따라 크기도 변화하도록 사용자 정의

소프트 브러시 (압력에 따라 불투명도가 달라지는 부드러운 브러시)

주로 [Eraser Tool]❸로 설정하여 사용하는 부드러운 터치 브러시입니다❹. 하드 브러시로 그린 딱딱한 그림자를 희미하게 지우기 위해서 사용합니다. 그러데이션 그림자를 그리는 데 사용하기도 합니다. 이 책에서는 이 브러시를 「소프트 브러시」라고 합니다.

「Soft Round Pressure Opacity/Flow」와 거의 동일

Smudge Blur 브러시 ([Smudge Tool]을 위한 Blur Brush)

[Smudge Tool]❺로 설정하여 사용하는 Blur Brush입니다❻. Photoshop에는 기본적으로 [Blur Tool]이 있지만 흐려지는 폭이 너무 작아서 사용하지 않습니다. Blur용으로 만든 브러시를 [Smudge Tool]로 설정하여 Blur Brush로 사용하고 있습니다. 이 책에서는 이 브러시로 설정한 [Smudge Tool]을 「Smudge Blur 브러시」라고 부릅니다. 사용할 때는 [Smudge Tool]을 선택한 후 Option에서 [Strength : 20%]로 설정하여 작업합니다❼.

「Soft Round Brush」를 압력에 따라 흐림 폭이 변화하고 가능한 한 크게 흐려질 수 있도록 사용자 정의

🔵 전체 브러시 (압력에 따라 크기가 달라지는 딱딱한 브러시)

전체를 칠하고 싶을 때 사용하는 브러시입니다❽. 불투명도가 항상 100%이므로 채색 용도로는 잘 사용하지 않습니다. 무늬를 그려 넣거나 선을 추가할 때는 선화 브러시로 사용하는 경우가 대부분입니다. 이 책에서는 이 브러시를 「전체 브러시」라고 합니다.

「Hard Round Pressure Size」를 사용자 정의. Photoshop의 기본 브러시는 CLIP STUDIO PAINT 등에 비해 부드럽고 윤곽이 흐릿하여 각도 및 원형의 항목을 조정하여 압력에 따라 더 가늘고 단단하게 그릴 수 있도록 함

🔵 단축키 설정하기

브러시 크기를 자주 조정하여 그리는 경우가 많기 때문에 브러시 크기의 증가와 감소를 단축키로 설정하여 사용하기 쉬운 키로 바꾸는 것이 좋습니다. [Edit] → [Keyboard Shortcuts]를 선택하고 [Application menus]를 [Tools]로 변경하면 [Increase Brush Size] 및 [Decrease Brush Size]의 단축키를 설정할 수 있습니다❾. 저는 증가를 Ⓦ, 감소를 Ⓠ로 설정했습니다(자주 사용하는 Ⓐ, Ⓢ, Ⓩ, Ⓧ를 피하면서 근처에 있는 키로 설정했습니다). 또한 [Brush Tool]은 Ⓑ, [Eraser Tool]은 Ⓔ로 설정하고 함께 자주 사용하는 [Smudge Tool]은 Ⓡ로 설정했습니다.

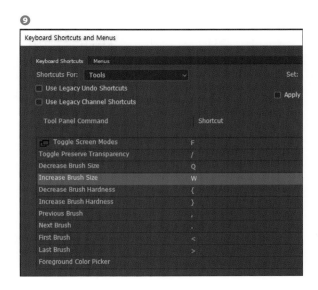

📢 Column 선화 브러시

사실 선화는 CLIP STUDIO PAINT로 그리고 있습니다. 손 떨림 보정 등의 차이로 인해 CLIP STUDIO PAINT로 선을 그리는 것이 제 취향이기 때문입니다. 초기 설정인 [Darker pencil]의 Hardness를 3으로 약하게 하여 사용하고 있습니다Ⓐ. 채색에 들어가서 Photoshop으로 선을 수정·추가할 때는 전체 브러시를 사용하는 경우가 많습니다.

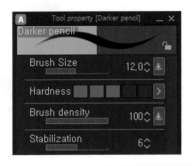

마스크 채색이란?

마스크 채색의 개요와 마스크 채색에서 중요한 두 가지 기능인 단색 레이어와 레이어 마스크에 대해 설명합니다.

마스크 채색이란?

마스크 채색은 단색 레이어에 색상을 지정하고 레이어 마스크에 색조를 채색하는 방법입니다. 미소녀 게임의 CG 제작자가 자주 사용합니다. 제가 그리고 있는 그림의 Gal game 채색(팔레트에서 색상을 한정하여 1그림자, 2그림자, 하이라이트로 채색하는 기법)에 적합한 채색 방법입니다. 마스크 채색은 숙달이 필요한 방법이지만 배워두면 편리합니다. 구체적인 장점은 다음 장에서 실전으로 작업하면서 세세하게 설명합니다. 실제로 그려보면 알 수 있을 것입니다.

> **Memo 마스크 채색과의 궁합**
>
> 마스크 채색이 맞지 않는 그림도 있습니다. 예를 들어 수채화, 유화 등 다양한 색상을 섞어 가며 그리는 방법에는 맞지 않습니다. 마스크 채색을 사용하지 않아도, 소위 브러시 채색으로도 저의 그림처럼 그리는 것은 가능합니다. 이 장에서는 가능한 알기 쉽게 설명하겠지만, 맞지 않는다고 생각되면 기술 개요만이라도 이해해 주기 바랍니다. **Chapter 2** 이후의 내용은 마스크 채색을 하지 않아도 응용할 수 있는 아이디어를 많이 소개하고 있습니다.

단색 레이어를 만드는 방법

마스크 채색에서 중요한 두 가지 기능 중 하나인 단색 레이어부터 설명합니다. 단색 레이어는 선택한 단색으로 채워져 있는 레이어입니다. [Layer] 메뉴에서 [New Fill Layer] → [Solid Color]를 선택하여 만들 수 있습니다. 표시된 대화 상자에서❶ 레이어 이름을 정하고 [OK]를 클릭하면 [Color Picker]❷가 표시됩니다. 원하는 색상을 선택한 후 [OK]를 클릭하면 단색 레이어가 완성됩니다.

단색 레이어의 색상을 바꾸고 싶을 때는 단색 레이어 아이콘❸을 더블 클릭합니다. [Layers] 팔레트 하단의 아이콘❹을 클릭하여 표시되는 메뉴에서 [Solid Color]를 선택하면 단색 레이어를 만들 때의 대화 상자가 표시되지 않고 곧바로 [Color Picker]가 나타나므로 편리합니다.

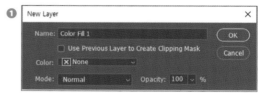

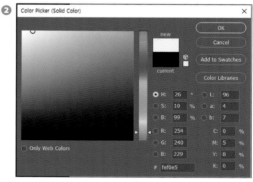

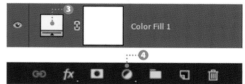

레이어 마스크 사용 방법

단색 레이어에 그림을 그리기 위해서는 레이어 마스크를 사용합니다. 일반적으로 단색 레이어에는 레이어 마스크❺가 설정되어 있습니다.

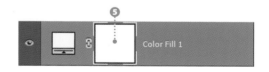

Point 레이어 마스크의 기본

레이어 마스크는 레이어에 그려진 이미지에 투명도(알파)의 정보를 추가하는 기능입니다. 마스크에서는 검은색(투명)에서 흰색(불투명)으로 그레이 스케일을 설정할 수 있습니다. ❻a와 같이 마스크를 흰색으로 칠한 곳은 불투명도 100%(해당 픽셀의 색상이 표시됨), ❻c와 같이 검은색으로 칠한 부분은 불투명도 0%(해당 픽셀의 색상이 표시되지 않음)입니다. ❻b와 같이 50%의 회색으로 칠하면 그곳은 불투명도 50%로 표시됩니다. 레이어의 표시하고 싶은 부분은 흰색으로, 엷게 하고 싶은 부분은 회색으로, 숨기고 싶은 부분은 검은색으로 칠해가는 것입니다.

마스크 채색에서 '빨간색을 칠한다'라는 것은 빨간색의 단색 레이어를 만들고, 그 레이어의 마스크를 채색하는 것을 의미합니다. 그리고 단색 레이어의 마스크에 브러시로 흑백의 음영을 칠하는 것으로, 단색 레이어의 색조를 표현하는 것입니다.

Point 레이어 마스크를 투명하게

단색 레이어를 만든 시점에서는 레이어 마스크도 흰색의 단색 상태(모든 불투명도 100%)로 되어 있기 때문에 ❺를 클릭한 후 Ctrl+I(Invert)를 눌러 마스크를 검은색(모든 불투명도 0%)으로 합니다❼. 그러면 화면에서 단색 레이어의 색상이 사라집니다. 그 후 색을 넣고 싶은 부분의 레이어 마스크를 흰색으로 칠하고 불투명하게 만들어 갑니다.

■ 레이어 마스크

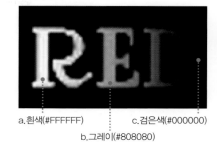

a. 흰색(#FFFFFF)　　　c. 검은색(#000000)
　　　b. 그레이(#808080)

■ 화면 이미지

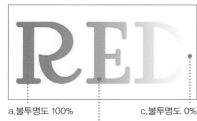

a. 불투명도 100%　　　c. 불투명도 0%
　　　b. 불투명도 50%

💧 덧칠이나 색 조정이 편리하다

채색 작업은 한 번 칠한 라인(범위)을 '좀 더 좁은 것이 좋을지, 넓은 것이 좋을지' 몇 번이나 다시 그리고 '더 진한 것이 좋을지, 엷은 것이 좋을지' 칠하기를 거듭 반복하는 작업입니다. 이때 마스크 채색은 레이어별로 색상 정보 및 범위 정보를 유지하면서 불투명도도 [Eyedropper Tool]을 사용하여 깨끗하게 작업할 수 있기 때문에 편리합니다.

스포이드

같은 불투명도로
채색할 수 있다

❹ [Eyedropper Tool]로 불러온 회색을 칠하면 같은 농도의 빨간색으로 그릴 수 있습니다. 마스크 채색을 사용하지 않고 하나의 레이어에 칠해도 보기에는 비슷할 수 있지만, 그 경우 ❸에서 [Eyedropper Tool]로 불러온 색상은 '엷은 빨간색'이지 최초의 '빨간색'이 아닙니다. 마스크 채색인 경우에는 레이어를 분리한 상태에서 색상 정보와 그린 범위도 유지하면서 칠할 수 있습니다.

채색 실패　　　　　색 얼룩이 생기다

❶ 빨간색으로 불투명도를 낮춰서 칠했지만 실패했기 때문에 채워야 합니다.

❷ 같은 빨간색으로, 같은 불투명도로 칠해도 겹치는 곳의 색이 짙어집니다.

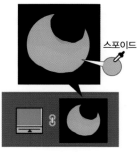

❸ 마스크 채색인 경우, 이 빨간색을 '어느 정도의 농도로 그리는지'의 정보가 레이어 마스크에 있으므로 마스크의 색상(회색) 정보를 [Eyedropper Tool]로 불러올 수 있습니다.

❺ 레이어가 분리되어 있기 때문에 왼쪽과 같이 색상을 바꾸거나, 오른쪽과 같이 채색한 범위만 다른 색으로 조정할 수 있습니다.

마스크 채색으로 배꼽 그리기

The secret of skin coloring 03

귀여운 배꼽을 그리며 마스크 채색 방법을 설명합니다. 준비한 단색 레이어 그룹을 사용하여 마스크 채색을 해 봅니다. **STEP 6** 에서의 작업은 특전 동영상(p.144)을 참조하세요.

① 새로운 작업 화면 열기

[File] 메뉴에서 [New]를 선택하고 1400×1400픽셀❶ 크기의 작업 화면을 만듭니다❷.

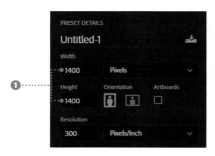

② 단색 레이어의 내용 가져오기

피부용으로 준비한 단색 레이어 그룹❸을 불러옵니다. 피부 배색용 레이어 그룹을 정리한 PSD 파일(p.144)을 열어 [피부] 레이어 그룹을 선택하고 [Edit] 메뉴에서 [Copy]를 선택합니다. 다음으로 **STEP 1**의 작업 화면으로 다시 돌아가 [Edit] 메뉴에서 [Paste]를 선택하면 레이어 그룹이 그대로 복사됩니다. 레이어 그룹을 **STEP 1** 작업 화면으로 드래그 앤 드롭❹ 해도 됩니다.

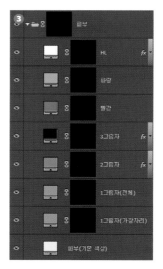

마스크 채색의 장점 〉 배색 때문에 고민하지 않는다

이 레이어 그룹은 제가 항상 사용하는 피부 배색의 하나입니다. 이것을 '팔레트'라고 부릅니다. 팔레트를 원하는 색상으로 준비해두면 복사하여 곧바로 같은 색상으로 그릴 수 있습니다.

마스크 채색의 장점 〉 레이어를 잘못 선택하지 않는다

어느 레이어가 어떤 색상인지 섬네일로 쉽게 알 수 있기 때문에 레이어 수가 많아져도 '잘못해서 다른 레이어에 그리는' 실수가 발생하지 않습니다.

③ 레이어 그룹의 레이어 마스크 제거하기

레이어 그룹의 레이어 마스크❺는 검은색으로 되어 있습니다. 이 레이어 마스크는 여러 파트를 조합한 그림을 그릴 때 그룹(파트)을 통째로 마스크하기 위해 사용합니다. 이번에는 화면 전체를 [피부(기본 색상)] 레이어의 색상으로 만들기 위해 레이어 그룹의 레이어 마스크는 필요 없습니다. 레이어 그룹의 레이어 마스크❺를 선택하고 마우스 오른쪽 버튼 클릭 – [Delete Layer Mask]를 선택하면 [피부(기본 색상)] 레이어의 색상이 화면 전체에 표시됩니다❻.

④ 선화 그리기

「피부」 그룹 위에 「선화」 레이어를 새로 만들고❼ 전체 브러시(p.11)로 배꼽 선을 그립니다❽. 색상은 검은색(#000000)입니다.

⑤ 브러시 준비하기

마스크 채색에는 [Brush Tool]을 '전경색으로 그리는 브러시❾' [Eraser Tool]을 '배경색으로 그리는 브러시❿'로 생각합니다. 채색 작업 중에는 하드 브러시(p.10)를 [Brush Tool]로, 소프트 브러시(p.10)를 [Eraser Tool]로 설정하고 단축키 B와 E로 브러시를 바꾸면서 채색을 진행합니다.

[Brush Tool]로 채색할 때는 전경색을 흰색으로, 색상을 지울 때는 전경색을 검은색으로 설정합니다. [Eraser Tool]로 채색할 때는 배경색을 흰색으로, 색상을 지울 때는 배경색을 검은색으로 설정합니다. 색상 설정은 단축키 D⓫와 X⓬를 사용하면 간단합니다. 또한, [Smudge Blur 브러시]를 설정한 [Smudge Tool](p.10)을 Blur 브러시⓭로 사용합니다. 이것은 기본적으로 단축키가 없지만 작업 화면에서 마우스 오른쪽 버튼을 클릭하면 나타나는 패널에서 선택할 수 있습니다. 저는 R로 설정했습니다. 이 세 가지 도구로 대부분의 채색을 합니다.

❾ 전경색으로 그리는 브러시 B
(하드 브러시를 설정한 [Brush Tool])

❿ 배경색으로 그리는 브러시 E
(소프트 브러시를 설정한 [Eraser Tool])

⓫ 전경색을 흰색, 배경색을 검은색으로 초기화 D

⓬ 전경색과 배경색을 바꾸기 X

⓭ Blur 브러시 ([Smudge Blur 브러시]를 설정한 [Smudge Tool])

마스크 채색의 장점 **색상 설정이나 브러시 변경의 번거로움이 줄어든다**

단색 레이어에 색상 설정이 되어 있기 때문에 어느 파트의 어느 색상이라도 검은색에서 흰색의 색조로 그릴 수 있습니다. [Color] 팔레트를 자주 사용할 필요가 없어지고 [Brush Tool]이나 [Eraser Tool]에 설정된 브러시를 바꾸는 번거로움도 줄어들기 때문에 익숙해지면 작업 시간이 단축되는 장점이 있습니다.

6 반드시 그림자가 되는 부분에 「1그림자」 그리기

「1그림자(가장자리)」 레이어의 레이어 마스크⓮를 선택하고 빛이 들어가지 않는 배꼽의 구멍과 선화 주위에 그림자를 그립니다⓯. 하드 브러시를 25px 정도로 설정하여 처음에는 선명하고 딱딱한 1그림자 모양을 그립니다. 전경색을 흰색으로 하여 그리고, 지우고 싶을 때는 검은색으로 전환하여 동일한 브러시로 채색합니다. 광원은 오른쪽 위로 설정했습니다. ⓮

7 반드시 그림자가 되는 부분의 「1그림자」를 흐리게 하기 ⓰

그림자가 되는 부분에 1그림자의 형태를 그리면 [Smudge Blur 브러시](Blur용으로 설정한 [Smudge Tool], p.10)로 부드럽게 Blur를 줍니다⓰. 빛이 있는 오른쪽은 둥그스름함을 표현하기 위해 윤곽을 흐리게 하고 광원의 반대인 왼쪽은 흐리게 하지 않고 선명한 채로 둡니다.

Blur를 준다

Blur를 주지 않는다

Point 그림자는 빛이 있는 부분만 흐리게 하기

배꼽의 요철(凹凸)은 ⓱과 같이 산이 연속해 있다고 생각할 수 있습니다. 산 모양으로 그림자를 넣을 때는 빛이 있는 쪽은 Blur를 주고 빛의 반대쪽은 Blur를 주지 않으면 입체감이 증가합니다.

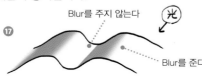

8 바깥쪽의 「1그림자」 그리기

반드시 그림자가 되는 부분의 1그림자 바깥쪽으로 배꼽을 향하여 부드럽게 움푹 들어간 곳을 따라 넓은 1그림자를 그립니다. 이 그림자는 「1그림자(전체)」 레이어에 그립니다. 「1그림자(전체)」 레이어의 레이어 마스크⓲를 선택하고 흰색을 선택해 하드 브러시를 250px 정도로 설정하여 그립니다⓳. 펜의 압력을 약하게 하면서 선 그림 부근의 1그림자보다 엷게 그려 줍니다. 수정하고 싶은 경우에는 검은색으로 전환하여 지우면서 윤곽을 정돈하면 좋습니다.

Point 1그림자 레이어는 2개로 나누기

1그림자 레이어는 2개로 나누었습니다⓴. 「1그림자(가
장자리)」 레이어에는 반드시 어둡게 하고 싶은 부분을
먼저 확실하게 그리고, 이후에 「1그림자(전체)」 레이어
에는 조명을 의식하여 넓게 그림자의 전체적인 모양을
그립니다. 이로써 그림자 전체의 형태를 고려할 때 실
수로 중요한 그림자를 지워 버리지 않을 수 있습니다.
또한 「1그림자(전체)」 레이어의 불투명도를 70%로 하
는 조정도 쉬워집니다.

⑨ 바깥쪽의 「1그림자」 흐리게 하기

STEP 7과 마찬가지로 빛을 의식하면서 넓은 1그림자를 [Smudge Blur 브러시]로 Blur를 줍니다⑳. [Smudge Blur
브러시] 크기를 크게 설정하여 Blur를 주는 범위를 넓게 합니다. 바깥쪽으로 늘리는 것처럼 Blur를 주어 배꼽 중심
을 향해 완만하게 어두워지는 그림자를 만듭니다.

Point Blur를 준 부분의 얼룩을 정리하는 방법

넓은 범위를 [Smudge Blur 브러시]로 Blur를 줄 때, Blur를 준 부분의 얼룩을 잘 정리하는 것이 중요합니다. 예를
들어 ㉒와 같은 곳이 Blur를 준 부분의 얼룩입니다. 하드 브러시로 전환하고 Alt 키를 누르면, 누르고 있는 동안은
[Eyedropper Tool]이 되므로 그 상태에서 ㉒부분을 클릭합니다. 이미지 색이 ㉒색(회색)으로 바뀝니다. 레이어 마
스크의 불투명도 정보는 검은색에서 흰색으로 표현되어 있기 때문에 피부색이 아니라 검은색과 흰색 사이의 색상
을 스포이드 할 수 있습니다. [소프트 브러시]로 전환하고 [Eyedropper Tool]로 불러온 색상으로 부드럽게 채색합
니다. 또한 근처의 색상을 [Eyedropper Tool]로 불러와 겹치거나 [Smudge Blur 브러시]로 다시 흐리게 한 후 [소
프트 브러시]로 되돌아와 정리하기를 반복하여 색을 고르게 채색합니다. [Eyedropper Tool]로 불러오고 [소프트
브러시]로 채색하는 작업은 STEP 5에서 설명한 단축키(B Alt + 클릭 X E)를 이용합니다.

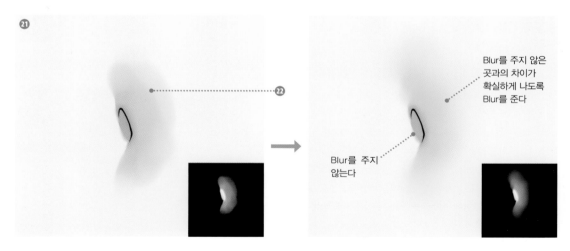

마스크 채색의 장점 레이어마다 색상과 범위 정보를 유지하면서 색조를 조정할 수 있다

레이어 마스크에 [Eyedropper Tool]을 사용하면 흰색에서 검은색까지의 색상 정보를 불러올 수 있습니다. 이 색
상은 불투명도의 정보입니다. 불러온 색상 정보(불투명도)를 그대로 마스크에 채색하는 것으로, 같은 형태의 색상
으로 쉽게 채색할 수 있습니다. 마스크 채색이 아닌 경우, [Eyedropper Tool]로 불러온 색상을 채색하면 원래 있
던 색상과 섞여서 깨끗하게 채색할 수 없습니다.
채색 작업에서 한 번 채색한 위치에 반복해서 수정할 때 레이어마다 색상 정보와 범위 정보를 유지한 채로 채색할
수 있기 때문에 편리합니다('덧칠이나 색 조정이 편리하다' p.13).

⑩ 「2그림자」에 드리워진 그림자 그리기

배꼽 안쪽에 2그림자를 그립니다. 기본적으로는 **움푹 들어간 곳을 더 어둡게** 하는 그림자입니다. 「2그림자」 레이어의 레이어 마스크㉓를 선택하고, 선의 안쪽을 따라 그림자를 그립니다㉔㉕. 흰색을 선택하고 하드 브러시를 사용하여 선명하게 그리고 난 후 [Smudge Blur 브러시]로 흐리게 하거나 소프트 브러시로 바깥을 지우면서 채색합니다. 배꼽의 깊이를 표현하기 위해 드리워진 그림자는 배꼽 안쪽에만 그렸습니다.

「2그림자」 「선화」 「기본 색상」 레이어만 표시

모든 레이어 표시

Point 항상 사용하는 레이어 스타일도 설정해두기

「2그림자」 「3그림자」 「HL」 레이어에는 레이어 스타일이 설정되어 있습니다. ㉖을 클릭하면 확인할 수 있습니다. 예를 들어 「2그림자」 「3그림자」 레이어에는 레이어 스타일의 [Outer Glow]를 사용하여 불투명도가 내려갈수록 오렌지색이 섞이도록 설정했습니다. 배색을 정리한 레이어 그룹에서는 단색 레이어뿐만 아니라 레이어 스타일도 설정해두면 편리합니다. 레이어 스타일에 대해서는 p.23에서도 자세히 설명합니다.

「3그림자」그리기

「3그림자」는 매우 어두운 그림자 색상이므로, 선화를 따라 그리면서 윤곽을 어둡게 하거나 깊숙한 곳에 넣어 입체감을 한층 더 증가시킬 때 사용합니다. 「3그림자」를 잘 사용하면 색을 어둡게 조정할 수 있습니다.

「3그림자」레이어의 레이어 마스크❷❼를 선택하고 선화의 바깥쪽을 따라 그림자를 그립니다❷❽❷❾. 흰색을 선택하고 하드 브러시를 사용하여 선명하게 그리고, 오른쪽의 빛을 의식하면서 [Smudge Blur 브러시]로 흐리게 하거나 소프트 브러시로 지우면서 「1그림자」와 완만하게 이어지는 그림자로 만듭니다.

「3그림자」「선화」「기본 색상」레이어만 표시

모든 레이어 표시

📢 **Column** **CLIP STUDIO PAINT의 레이어 마스크는 불투명도 정보를 스포이드 할 수 없다**

CLIP STUDIO PAINT에도 단색 레이어와 레이어 마스크의 기능이 있지만, **STEP 9**에서 소개한 것과 같은 채색 방법은 어렵습니다. 현재의 CLIP STUDIO PAINT (Ver.1.9.11)에서는 레이어 마스크에서 스포이드 도구를 사용해도 단색 레이어의 색상이 선택되기 때문입니다. CLIP STUDIO PAINT에서는 레이어 마스크의 검은색에서 흰색으로의 불투명도 정보를 불러올 수 없지만 불투명도의 정보를 이용하지 않는 기본적인 마스크 채색은 가능합니다.

1 CLIP STUDIO PAINT에서 단색 레이어를 만들고 레이어 마스크를 선택

2 레이어 마스크를 스포이드 하기

3 불투명도(흰색)가 아닌 단색 레이어의 색상이 불러짐

⑫ 빨간색 추가하기

피부의 리얼한 질감을 표현하기 위해 「3그림자」 위에 빨간색을 추가합니다. 「빨강」 레이어의 레이어 마스크 ㉚를 선택하고 배꼽을 중심으로 엷게 추가합니다㉛ ㉜. 소프트 브러시의 브러시 크기를 700px 정도로 크게 설정하고 흰색을 선택하여 배꼽을 중심으로 엷고 큰 흐린 원을 그립니다.

「빨강」 「선화」 「기본 색상」 레이어만 표시

모든 레이어 표시

Point 빨간색과 파란색으로 피부의 질감 높이기

빨간색과 파란색을 추가하면 피부의 생생함이 훨씬 높아집니다.
빨간색은 배꼽과 겨드랑이 등 혈색을 좋게 하고 싶은 곳이나 팔꿈치와 무릎 등 뼈가 있는 곳에 한정하여 엷게 그립니다. 파란색은 피부에 투명한 정맥의 느낌을 주는 색입니다. 오렌지색의 보색으로 생각하여 1그림자의 범위가 넓은 곳 안쪽에 파란색을 엷게 넣으면 파란색을 넣지 않은 곳의 혈색을 높여 보일 수 있습니다. 여기서는 파란색은 필요 없다고 판단하여 넣지 않았습니다. ㉝은 배에 빨간색과 파란색을 추가한 예입니다. 이와 같이 파란색이 많이 들어가면 생생함이 매우 높아집니다.

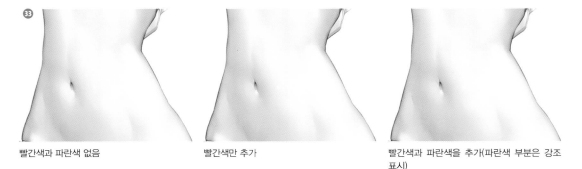

빨간색과 파란색 없음

빨간색만 추가

빨간색과 파란색을 추가(파란색 부분은 강조 표시)

⑬ 하이라이트 그리기

마지막으로 피부 광채에 필수인 하이라이트(HL)를 그립니다. 하이라이트는 빛이 닿는 부분의 가장 높은 위치나 윤곽의 가장자리에 넣는 것이 기본입니다.

「HL」 레이어의 레이어 마스크❸❹를 선택하고 배꼽의 움푹 들어간 가장자리나 배의 가장 높은 위치에 하이라이트를 줍니다❸❺❸❻❸❼. 흰색을 선택하고 하드 브러시를 사용하여 선명하게 그린 후 [Smudge Blur 브러시]로 빛이 광원의 반대쪽으로 흐르도록 Blur를 줍니다. 광원이 오른쪽이므로 그림자와는 반대로 오른쪽을 선명하게 남기고, 광원의 반대인 왼쪽에 Blur를 줍니다. 「HL」 레이어의 레이어 스타일은 빛이 단순한 흰색이 되지 않고 밖을 향해 노란색이 되도록 설정되어 있습니다.

❸❹

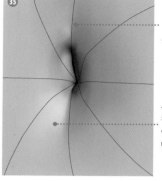

㉟

배꼽 윤곽의 피부가 땅기면, 이 주변이 선 모양으로 밝아진다

움푹 들어간 곳의 바깥 둘레, 위를 향해 있는 이 주위가 가장 밝아진다

「HL」 「선화」 레이어만 회색 위에 표시

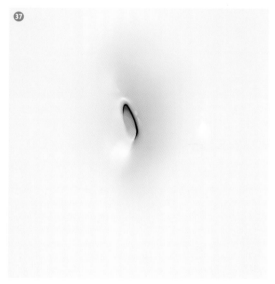

모든 레이어 표시

Point 둥그스름함을 표현하는 하이라이트

배에서 볼록하게 나온 부분처럼 **둥그스름하고 볼록한** 정점에 하이라이트를 주면 둥그스름한 느낌을 강조할 수 있습니다. 이때는 ㊳과 같이 하드 브러시로 선명하게 물방울 모양을 그린 후 물방울 아래쪽 절반의 윤곽을 [Smudge Blur 브러시]로 Blur를 주면 바탕의 색상과 하이라이트가 잘 어우러집니다.

㊳

⑭ 피부색을 미세하게 조정하기

채색이 끝나면 필요에 따라 배색을 미세하게 조정할 수 있습니다 ㊴㊵㊶. 마음에 드는 피부색을 찾아봐도 좋습니다.

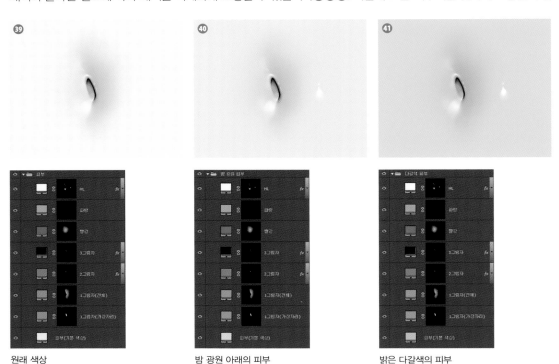

원래 색상 밤 광원 아래의 피부 밝은 다갈색의 피부

마스크 채색의 장점 부담 없이 배색을 바꿀 수 있다

1색 1레이어로 그리기 때문에 색조 보정을 사용하지 않고 자유롭게 직접 색상을 바꿀 수 있습니다. 또한 단색 레이어는 작업 화면에서 색상을 미리 보면서 직관적으로 변경할 수 있습니다. 예를 들어, 평소의 팔레트에서 채색한 캐릭터㊷를 밤의 장면에서 사용할 때, 배경의 색감에 맞게 단색 레이어의 색상을 바꾸면 밤의 피부색으로 조정하는 것이 간단합니다㊸. 검은 머리를 금발로 바꾸거나 흰색 수영복을 검은색으로 바꾸는㊹ 것도 손쉽게 할 수 있습니다.

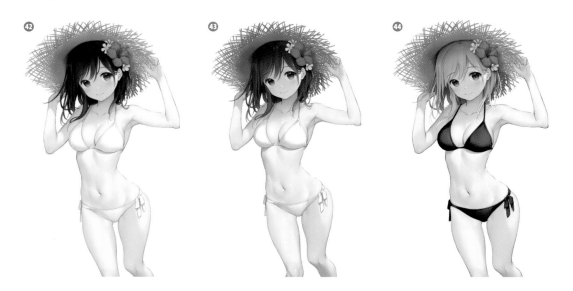

Column **피부 배색의 레이어 그룹 (팔레트)**

이 장에서 이용한 피부 배색의 레이어 그룹(팔레트)🅐의 상세한 내용을 정리합니다(다운로드 특전, p.144). 아래의 레이어부터 순서대로 설명합니다. 사용법은 p.14를 참고해 주세요.

🅐

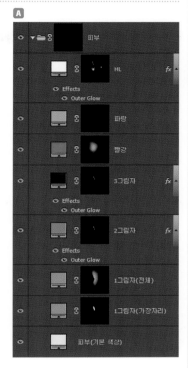

■ **피부(기본 색상) : #fef0e5**

피부의 바탕이 되는 색상의 레이어입니다. 이 색상이 가장 밑이 되므로 레이어 마스크는 없습니다.

■ **1그림자(가장자리), 1그림자(전체) : #e28168**

기본이 되는 그림자 레이어입니다. 대부분의 그림자는 이 색으로 채색합니다. 반드시 어두워지는 부분을 「1그림자(가장자리)」 레이어에 그리고, 그 후에 「1그림자(전체)」 레이어에 조명을 의식하여 넓게 그림자를 그리면서 그림자 전체의 형태를 조정해 갑니다. 「1그림자(전체)」 레이어의 불투명도를 70~80%로 낮추어 미세하게 조정할 수 있습니다.

■ **2그림자 : #a78586**

1그림자보다 진하게 만들고 싶은 곳, 주로 드리워지는 그림자에 사용합니다. Layer Style의 [Outer Glow]를 사용하여 불투명도가 내려갈수록 오렌지색(1그림자에 가까운 색)이 섞이도록 설정합니다🅑.

■ **3그림자 : #530000**

빛이 닿지 않는 어두운 곳 등을 표현하기 위해 사용합니다. 진한 레드 와인과 같은 매우 어두운 색상입니다. 2그림자와 같은 Layer Style을 여기에도 사용합니다.

■ **빨강 : #ff0012**

배꼽과 겨드랑이 등 혈색을 좋게 표현하고 싶은 곳이나 팔꿈치와 무릎 등 뼈가 있는 곳에 한정하여 사용합니다. 연하게 그리는 것이 포인트입니다.

■ **파랑 : #a6b4fb**

피부의 투명감을 높이기 위해 사용합니다. 오렌지색의 보색으로 생각하여 파란색을 1그림자의 범위가 넓은 곳 안쪽에 부분적으로 연하게 그리면 파란색을 넣지 않은 곳의 혈색을 높일 수 있습니다.

■ **HL : #ffffff**

하이라이트에 사용합니다. 색상은 흰색이지만 Layer Style의 [Outer Glow]를 사용하여 불투명도가 내려갈수록 노란색이 섞이도록 설정하고 [Blending Mode : Overlay]로 설정하여 빛을 표현합니다🅒.

🅑

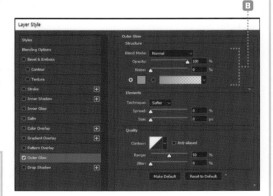

🅒

[Outer Glow]를 사용할 수 없는 페인트 소프트웨어의 경우

Layer Style의 [Outer Glow]는 채색한 범위의 바깥에 다른 색상을 자동으로 입히는 기능입니다. 채색이 끝난 후에 그 레이어를 복제하여 다른 색으로 칠하고 겹치면 비슷한 결과를 얻을 수 있습니다.

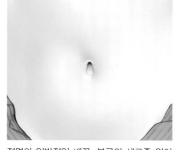

정면의 일반적인 배꼽. 복근의 세로줄 없이 배꼽 위에 그림자를 넣어 작은 느낌이 마음에 듭니다.

세로로 뻗은 배꼽. 좌우 한가운데에 그어진 선으로 깊게 단 차이를 두었기 때문에 볼륨감 있는 배가 되었습니다.

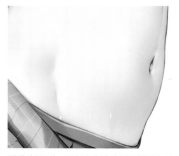

옆에서 본 배. 조금 작게 배의 팽만함이 느껴지는 라인을 그렸습니다.

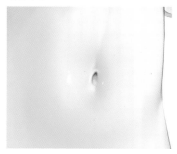

비스듬한 일반적인 배꼽. 배꼽 주위의 그림자를 소극적으로, 빨간색으로 배의 미묘함을 표현하고 있습니다.

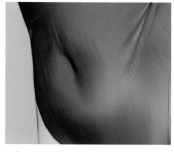

얇은 속옷 안의 배꼽. 실제로는 이렇게까지 요철이 뚜렷하게 나오지는 않지만 옷 안의 이미지가 재미있는 느낌입니다.

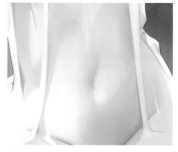

젖은 목욕 타월 안의 배꼽. 서양 조각의 이미지로 피부에 붙는 부분과 주름이 잡히는 부분을 구분해 그렸습니다.

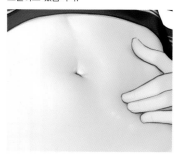

밑에서 본 배꼽. 지방을 느낄 수 있도록 탄력 있는 배를 의식하여 하이라이트를 넣었습니다.

아래에서 본 배꼽2. 날씬한 이미지로, 배의 둥근 부분보다 배꼽의 요철을 선명하게 그렸습니다.

비스듬한 아래쪽 배꼽. 배가 아래쪽이므로 대부분을 그림자로 하면서 배꼽 왼쪽 아래의 밝은 부분이 눈에 띄도록 그렸습니다.

위에서 본 배꼽. 배의 볼륨은 줄이고 배꼽 위의 피부가 당기며 옆으로 찌그러진 느낌을 표현했습니다.

위에서 본 배꼽2. 배의 지방이 많은 이미지로 요철은 작게, 옆으로 뻗은 배꼽입니다.

물에 젖은 배꼽. 배의 하이라이트를 번들번들하게 점점이 넣음으로써 젖어서 빛이 나도록 했습니다.

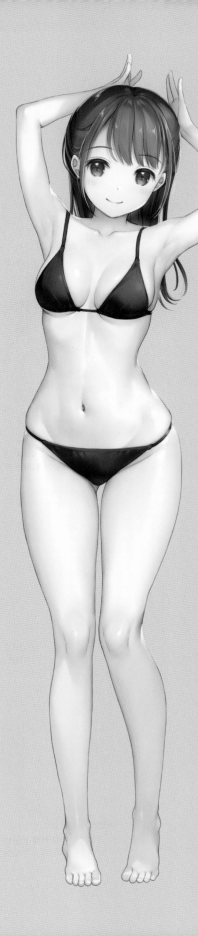

Chapter
2

캐릭터
그리는 방법

mignon이 항상 어떤 순서로 캐릭터 일러스트를
그리고 있는지 러프에서 마무리까지의 과정을 소개합니다.
앞서 각 과정마다 중요하게 생각하는 것이나 바로 도움이
되는 기본 테크닉을 살펴보았습니다. 이 장에서는 mignon의
캐릭터 그리기의 전체 과정을 파악할 수 있습니다.

큰 러프

01

The secret of skin coloring

아이디어를 찾는 첫걸음

자신만 알 수 있는 수준으로 쓱쓱 그려보는 것부터 시작합니다. '어느 선이 정답인지 모르는 망설임이 많은 선의 상태'를 큰 러프라고 부릅니다. 스스로 마음에 드는 구도가 잡힐 때까지 이 큰 러프를 여러 개 그립니다.

Point 러프 선의 색상

러프는 항상 흰색 바탕에 핑크색(#ff0063) 선으로 그리고 있습니다. 밑그림의 선은 일반적으로 빨간색 또는 파란색을 사용하는 사람이 많습니다. 노란색이나 초록색은 보기 힘들기 때문에 추천하지 않습니다. 저는 핑크색을 좋아하기 때문에 빨간색 계열에 가까운 비비드 핑크색을 사용하고 있습니다.
몸체 부분을 핑크색으로 그린 후 옷 부분을 파란색으로 추가해 갈 수도 있습니다. 먼저 핑크색으로 몸체를 그리고 그 위에 파란색으로 옷을 그려 가면 몸체의 선과 옷의 선을 혼동하지 않고 몸체의 선을 참조하면서 옷의 선을 그릴 수 있습니다.

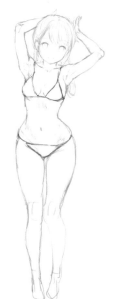

수영복 부분을 파란색으로 그린 예

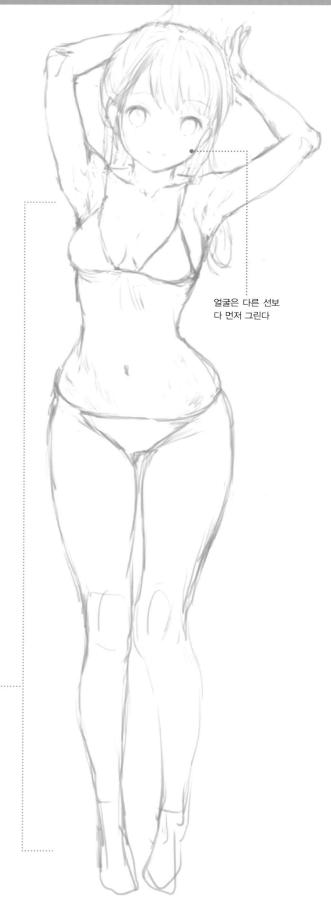

얼굴은 다른 선보다 먼저 그린다

형태를 정확하게 기억하지 못하는 부분이라도 애매한 상태로 그린다

러프

큰 러프 선을 줄이면 서 디테일을 높인다

구도가 정해지면 큰 러프 선을 정리하고 선화를 그리기 위한 러프=밑그림을 만듭니다. '자료(이 그림의 경우는 대량의 맨몸 사진)를 참조하여 올바른 형태로 고치기' '큰 러프 선이 많은 부분을 하나의 선으로 정리하기' 과정입니다. 선화를 그릴 때 그대로 선을 쓸 수 있도록 다듬어 줍니다.

Point 선화를 결정하기

손은 어떤 모양인지, 머리카락은 어떤 형태의 흐름인지, 수영복은 어떤 디자인이고 어떤 구조인지 등 정교하게 결정합니다. '선화로서의 상태(물체의 형태)'를 결정하는 것을 목표로 합니다.
손가락과 발가락을 그려 넣어 세부 모양을 채우거나, 팔을 가늘게 수정하고 머리를 작게 하는 등 부자연스러운 부분을 수정하여 전체의 균형을 잡아줍니다. 그리고 큰 러프 단계에서 확정되지 않았던 옷의 디자인도 여기서 결정합니다.

 Memo 채색 정보 남겨 두기
관절의 위치 등 그리는 정보 또한 러프를 그리면서 남겨 두도록 합니다. 채색할 때 주변 위치로 사용할 수 있어 편리합니다.

발가락이나 겨드랑이 등, 대략 덩어리로 파악하고 있던 부분도 그려 넣는다

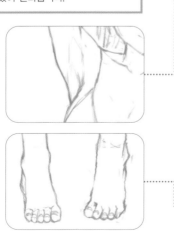

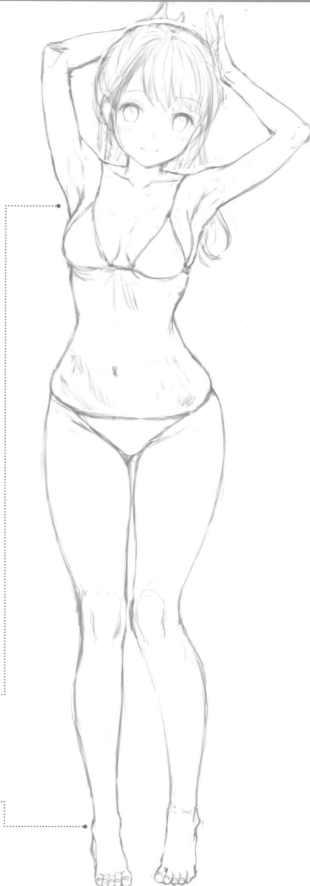

27

컬러 러프

그림의 이미지를 결정하는 가장 중요한 과정

그림의 완성 이미지를 정하기 위해 러프에 색을 입혀 컬러 러프를 만듭니다. 색감과 조명을 결정하는 것이 주된 목적입니다. 역광인지 순광인지, 낮인지 저녁인지, 광원의 위치를 생각하면서 밑바탕의 색과 그림자의 위치를 결정해갑니다. 여기에서 그림의 완성을 결정해야 합니다. 특히 배경을 포함한 일러스트의 경우는, 이 단계에서 색감이나 조명 등 완성 상태를 상상할 수 있는 레벨까지 정해야 합니다.

Point 대담하게 그림자 넣기

우선 광원을 엄격하게 의식하지 않고 정면(카메라 위치)에서 빛을 받는다고 가정하며 '몸의 앞쪽을 밝게, 깊숙한 쪽을 어둡게' 그림자를 넣어갑니다. 그러면 A와 같은 그림자가 됩니다. A는 파트마다 입체감을 표현할 수 있지만 그림 전체의 신축성이 약합니다. 따라서 한층 더 '몸의 안쪽으로 향하는 부분을 어둡게 하는 것'을 의식하며 B의 빨간 선으로 둘러싼 부분에 큰 그림자를 넣습니다. 이렇게 부분별로 그림자를 넣는 것뿐만 아니라, 반드시 그림 전체에서 대담하게 그림자로 채색할 범위를 만들도록 합니다. 아무래도 거짓 그림자가 되기 쉽지만 가능한 부자연스럽지 않도록 의미를 부여할 수 있는 범위에 그림자를 넣도록 합니다. 조명은 **Chapter 3**의 '01 조명의 기본'(p.44)에서도 설명하겠습니다.

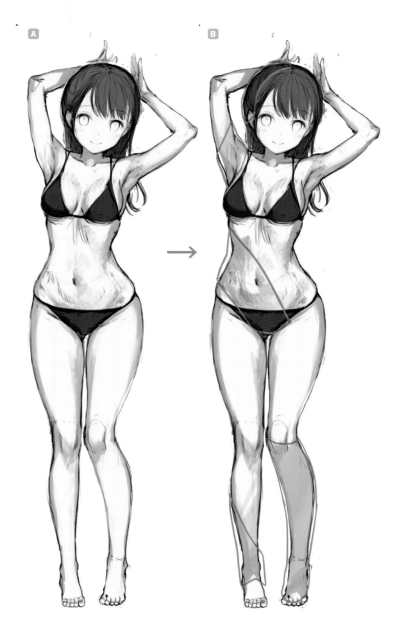

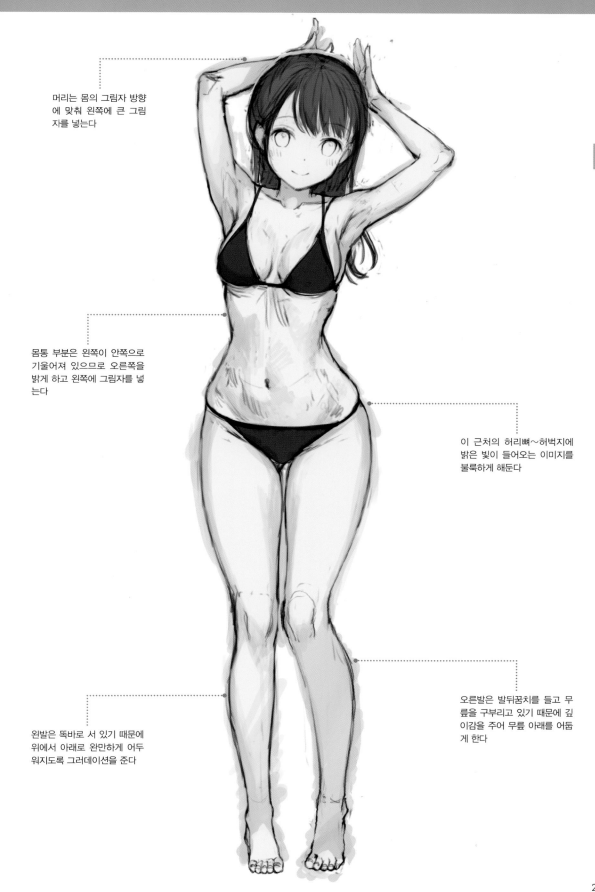

머리는 몸의 그림자 방향
에 맞춰 왼쪽에 큰 그림
자를 넣는다

몸통 부분은 왼쪽이 안쪽으로
기울어져 있으므로 오른쪽을
밝게 하고 왼쪽에 그림자를 넣
는다

이 근처의 허리뼈~허벅지에
밝은 빛이 들어오는 이미지를
불룩하게 해둔다

왼발은 똑바로 서 있기 때문에
위에서 아래로 완만하게 어두
워지도록 그러데이션을 준다

오른발은 발뒤꿈치를 들고 무
릎을 구부리고 있기 때문에 깊
이감을 주어 무릎 아래를 어둡
게 한다

선화

캐릭터의 선을
그린다

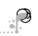

컬러 러프를 바탕으로 펜으로 그립니다. 컬러
러프 위에 새로운 레이어를 만들어 선화를 그립
니다.

Point 주름이나 오목한 부분의 선은 가늘게
그린다

윤곽선은 조금 굵게 그리고 주름이나 오목한 부
분 등을 표현하는 안쪽 선은 가늘게 그립니다 **A**.
안쪽의 선은 채색 도중에 색을 상당히 옅게 하
는 경우가 많아, 결국은 선을 지우고 채색만으
로 요철(凹凸)을 표현하는 경우도 있습니다. 어
느 정도 남길지는 끝까지 진행해 보지 않으면
결정되지 않는 경우가 대부분입니다. 따라서 채
색의 단서로 삼으면서도 채색과 동화시키기 쉬
도록 가는 선으로 그립니다.

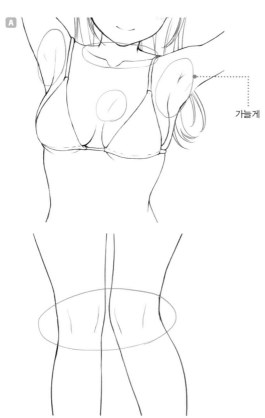

가늘게

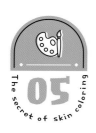

초벌 채색

The secret of skin coloring

05

채색의 토대 만들기

컬러 러프를 바탕으로 하여 파트별로 레이어 그룹으로 나눕니다. 파트별로 범위를 잡고 각 파트 레이어 그룹의 마스크를 흰색으로 칠하면서 초벌 채색을 해 나갑니다.

Point 레이어 그룹 나누는 방법

팔레트(단색 레이어를 하나로 묶은 레이어 그룹, p.23)를 불러와 레이어 그룹에 있는 레이어 마스크의 채색 범위를 나눕니다. 여기에서는 「머리」 「수영복」 「피부」 등의 레이어 그룹으로 나누었습니다. 미소녀 게임의 일러스트에서는 '돌출되는 부분이 있으면 안되는' 경우가 많기 때문에, 저 같은 경우는 모두 [Pen Tool]을 사용하여 패스로 파트의 범위를 잡고 채우기(Fill)로 초벌 채색을 합니다.

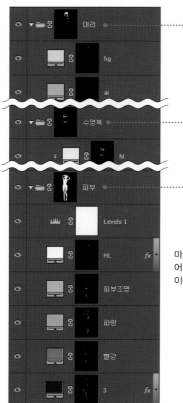

마지막까지 그렸을 때의 레이어 구조. 이렇게 파트별로 레이어 그룹을 정리한다

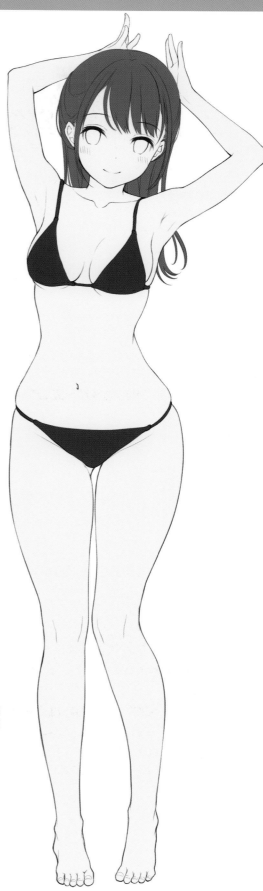

1그림자

기본 그림자

초벌 채색이 끝나고 얼굴을 그린 다음 각 파트 레이어 그룹의 「1그림자」 레이어에 그림자를 그려 넣습니다. 얼굴이나 머리카락의 채색은 이 장의 마지막에 정리해서 설명합니다. 여기에서는 몸통 채색에 주목합니다.

Point 컬러 러프의 터치를 이용하기

1그림자를 그릴 때는 컬러 러프에 그린 그림자의 터치를 이용합니다. 컬러 러프의 그림자 부분을 복사하여 올리고 그것을 흐리게 만들면서 얼룩을 깨끗하게 정돈해 갑니다(머리는 러프의 터치를 사용하지 않고 그리는 경우가 많습니다).

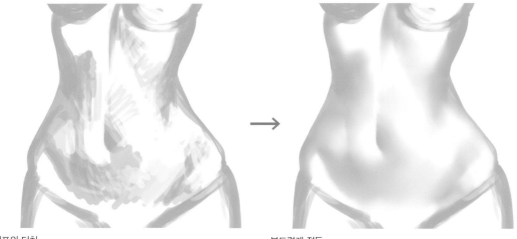

러프의 터치 부드럽게 정돈

Point 광원 쪽은 Blur를 주고 광원의 반대쪽은 Blur를 주지 않기

광원을 의식해서 Blur를 주는 곳과 Blur를 주지 않는 곳을 결정하면 입체감 있는 그림자로 만들 수 있습니다. 예를 들어 광원이 오른쪽 위일 때는 그림자의 왼쪽 아래는 선명하게 남기고 오른쪽 위에 Blur를 줍니다.

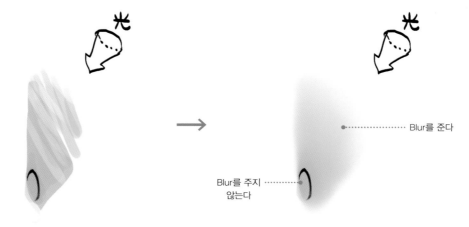

Blur를 준다

Blur를 주지
않는다

배꼽 부분의 컬러 러프

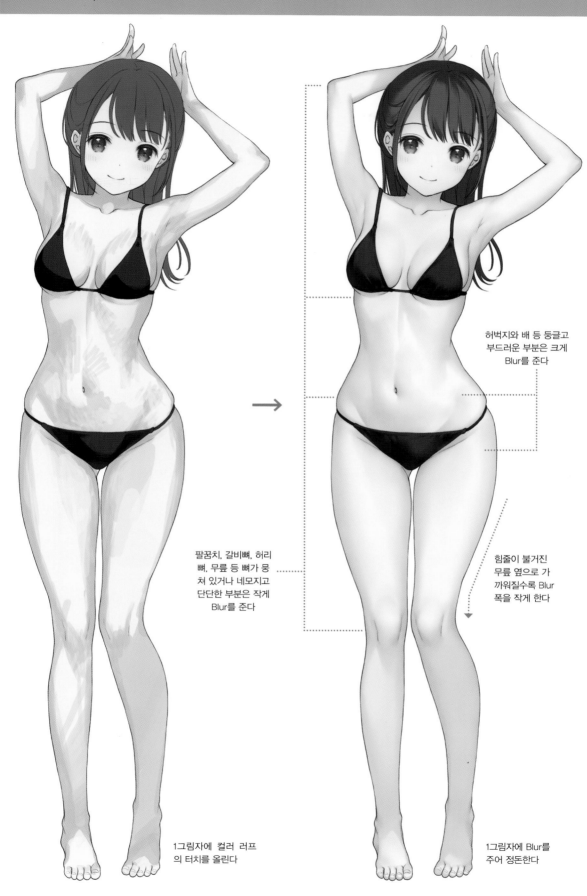

허벅지와 배 등 둥글고
부드러운 부분은 크게
Blur를 준다

팔꿈치, 갈비뼈, 허리
뼈, 무릎 등 뼈가 뭉
쳐 있거나 네모지고
단단한 부분은 작게
Blur를 준다

힘줄이 불거진
무릎 옆으로 가
까워질수록 Blur
폭을 작게 한다

1그림자에 컬러 러프
의 터치를 올린다

1그림자에 Blur를
주어 정돈한다

07

The secret of skin coloring

2그림자, 3그림자, 하이라이트

입체감과 질감을 향상시키다

각 파트 레이어 그룹의 「2그림자」, 「3그림자」 레이어에 2그림자와 3그림자를, 「HL」 레이어에 하이라이트를 그려 넣습니다.
1그림자로 입체감을 다 표현하지 못한 부분에 2그림자, 3그림자를 추가합니다. 또한 빨강과 파랑을 추가하거나 하이라이트를 추가함으로써 생생함과 광택을 올려 줍니다.

> **Point** 그림자만으로는 입체감이 표현되지 않는 장소에 2그림자, 3그림자 추가하기

'배꼽 안, 겨드랑이, 서혜부와 같이 빛이 닿기 어려운 깊숙한 장소' '가슴 아래나 목 아래' '옷과의 접지 부분 등의 그림자' '신체의 윤곽'은 보다 어둡게 채색해야 깊이가 표현됩니다.

> **Point** 피부에 빨강이나 파랑의 색감을 추가하기

피부에 그림자뿐만이 아니라 색감을 추가하여 질감을 높입니다('빨간색과 파란색으로 피부의 질감 높이기', p.20). 피부 파트의 레이어 그룹인 「빨강」, 「파랑」 레이어를 사용하여 빨간색이나 파란색을 추가합니다.

> **Point** 눈에 띄게 하고 싶은 장소에 하이라이트 넣기

하이라이트는 높이 솟아 있는 부분의 꼭대기에 넣으면 안정적입니다. 예를 들어 배의 둥근 부분의 중심, 무릎, 허리뼈와 같이 뼈가 있는 부분 등입니다. 하이라이트를 넣은 장소는 눈에 띄기 쉬우므로 시선을 모으고 싶은 장소에 넣으면 좋습니다. 제 경우에는 배꼽이나 배 주위에 의식적으로 넣으려고 합니다(반대로 그다지 시선을 모으고 싶지 않은 장소에는 넣지 않는 편이 좋습니다).

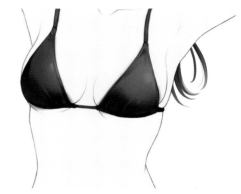

2그림자를 넣은 부분 강조

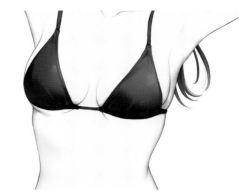

3그림자를 넣은 부분 강조

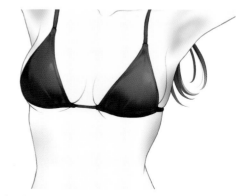

빨간색과 파란색을 넣은 부분 강조

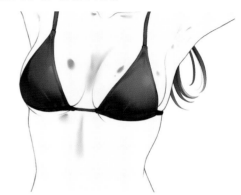

하이라이트를 넣은 부분 강조

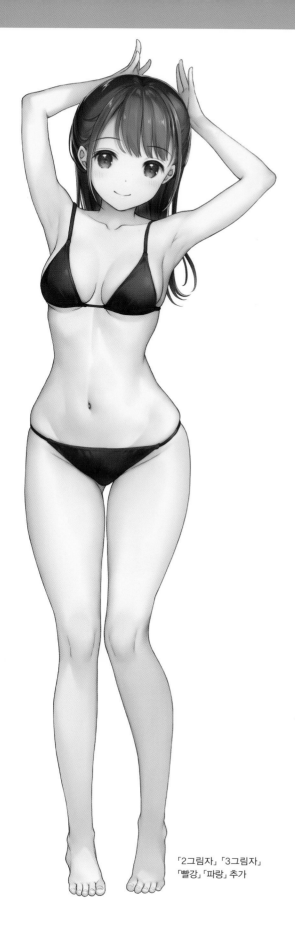

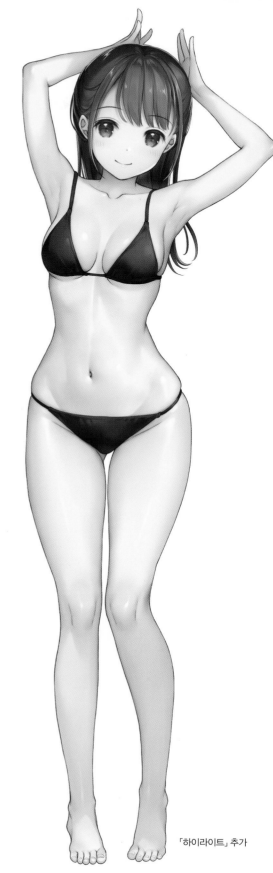

「2그림자」「3그림자」
「빨강」「파랑」추가

「하이라이트」추가

컬러 트레이스(Trace)

선화에 색을 입혀 어우러지게 하다

선화에 색을 입혀 잘 어우러지게 합니다. 이 작업을 '컬러 트레이스'라고 합니다. 이것은 선화와 채색의 일체감을
더해줍니다.

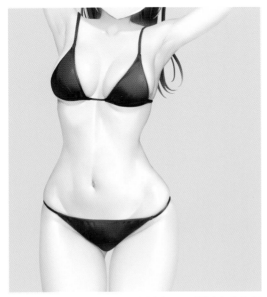

① 선화를 비표시로 하고 단색 레이어만 모두 결합시킨 레이어를
새로 만듭니다(여기서는 배경이 없으므로 채색한 전체의 색에 가까
운 피부색을 배경으로 했습니다).

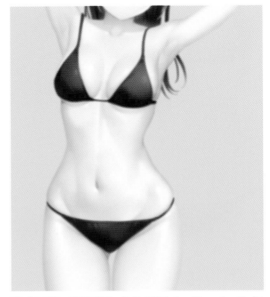

② 새로 만든 레이어에 [Filter] 메뉴의 [Blur] → [Gaussian Blur]를
선택하여 희미하게 보일 정도로 흐리게 합니다.

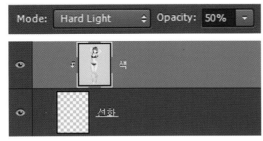

③ 선화 위에 흐리게 한 레이어를 이동하고 마우스 오른쪽 버튼을
클릭하여 나타나는 메뉴에서 [Create Clipping Mask]를 선택하여
선화를 클리핑한 후 레이어를 [Blending Mode : Hard Light]
[Opacity : 50~70%]로 설정합니다.

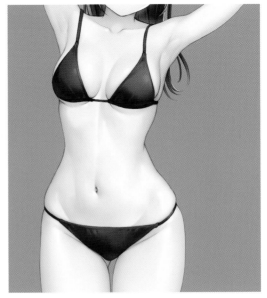

④ 부자연스러운 부분이 있을 경우 브러시로 조정하여 완성합니다.

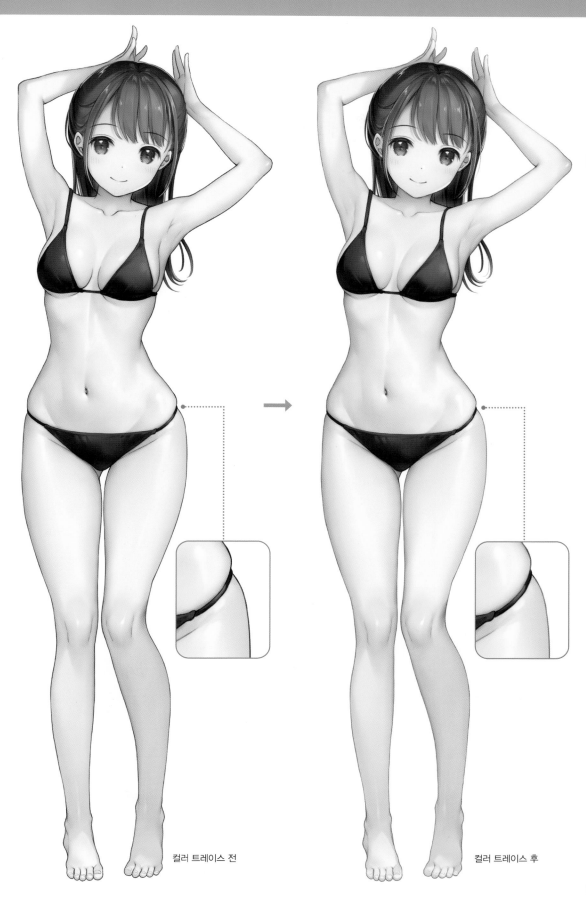

캐릭터 그리는 방법

컬러 트레이스 전

컬러 트레이스 후

효과

인상을 정돈하는 마무리 작업

09 The secret of skin coloring

마지막으로 캐릭터 전체의 색감을 정돈하거나, 배경이 있는 경우에는 어우러지도록 색 조정을 하여 마무리합니다. 미소녀 게임 업계에서는 이 작업을 '효과'라고 부릅니다. 캐릭터에만 미치는 효과를 '캐릭터 효과', 배경과 함께 전체에 미치는 효과를 '전체 효과'라고 합니다. 캐릭터 효과는 캐릭터 전체의 선택 범위를 레이어 마스크로 한 레이어 그룹을 만들고, 그 그룹 안의 레이어에 그려 넣어 관리합니다.

Point 역광의 림 라이트 추가하기

여기에서는 캐릭터 효과로써 캐릭터의 윤곽에 역광의 림 라이트를 상정한 하이라이트를 추가하고 있습니다. 림 라이트는 윤곽 부분을 부각시키는 라이트입니다(자세한 내용은 p.46)

▲는 하이라이트 이외를 어둡게 한 이미지입니다. 캐릭터 윤곽의 위쪽과 오른쪽을 중심으로 하이라이트를 주었습니다. 균일한 굵기로 넣으면 입체감이 없어지므로 주의하며, 입체적인 형태도 의식하면서 그립니다.

흰색의 단색 레이어에는 레이어 스타일의 [Outer Glow]를 선택하고 [Blending Mode : Overlay]로 설정하여 불투명도가 낮을 때에 진한 노란색이 섞이도록 합니다(빛의 표현이라고 하면 「Blending Mode」의 「Color Dodge」를 사용하는 일도 많지만, 선화 부분을 하얗게 날리는 것이 어렵기 때문에 사용하지 않습니다).

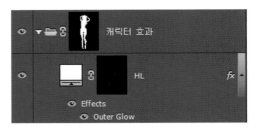

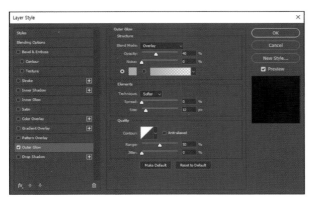

 Memo 배경 효과와 전체 효과

배경이 있는 그림의 경우, 배경에만 미치는 효과로 [배경 효과]라는 레이어 그룹을 만들고 색감을 정리하여 조정합니다. 또한, 전체 효과로 전체 레이어의 맨 위에 그룹을 만들고 캐릭터가 떠 있으면 캐릭터를 배경과 어울리게 하거나, 반대로 캐릭터가 배경에 묻히면 배경보다 캐릭터가 돋보이도록 색감을 바꾸는 조정을 합니다.

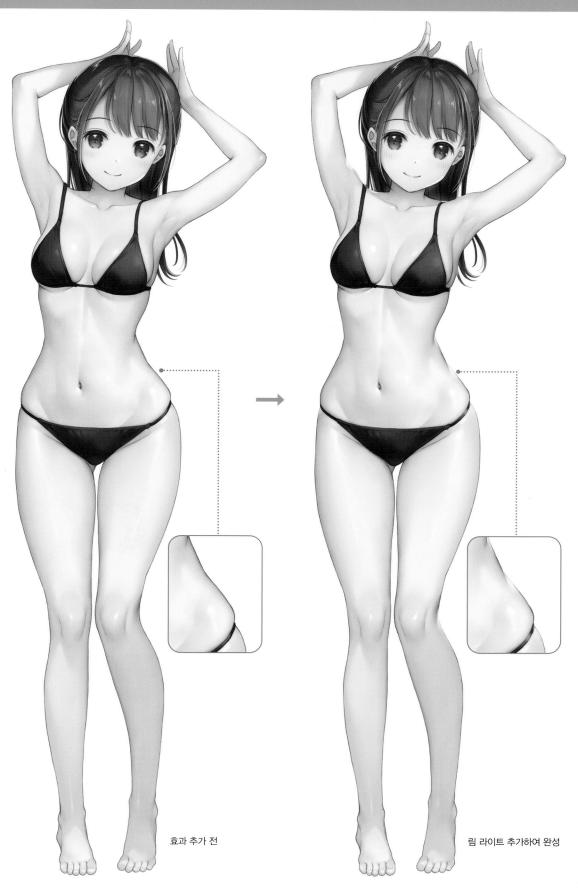

효과 추가 전

림 라이트 추가하여 완성

얼굴과 머리의 채색 방법

얼굴이 그려져 있으면 의욕이 더 생깁니다. 초벌 채색을 한 후 가장 먼저 얼굴을 그리고 나서 전체를 채색하는 경우가 많기 때문에 얼굴과 머리의 채색은 여기서 정리해 설명합니다.

얼굴 채색 방법

얼굴 중에서도 특히 캐릭터의 인상을 좌우하는 눈과 입을 채색하는 방법과 뺨의 표현 등을 설명합니다.

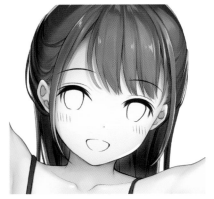

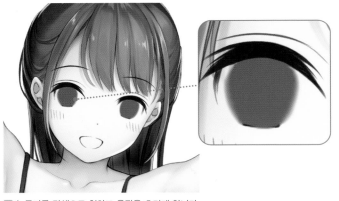

1 얼굴의 선화는 검은색이 아닌 어두운 회자색(회색이 섞인 자주색)으로 만들어 분위기를 부드럽게 합니다.

2 눈동자를 단색으로 칠하고 윤곽을 흐리게 합니다. 눈동자 윤곽의 선화는 지웁니다.

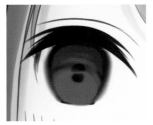

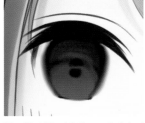

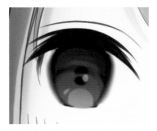

3 옅은 검은색으로 윤곽 테두리와 동공을 그립니다. 눈동자 윗부분을 브러시 자국을 남기며 칠해 줍니다.

4 같은 옅은 검은색으로 위에서 아래로 그러데이션을 주어 어두워지도록 합니다.

5 아래 부분에 반원의 빛을 그리고 반원의 위쪽을 얇게 지웁니다. 빛의 색은 눈동자의 기본 색보다 밝게 하여 색상에 차이를 두면 좋습니다(기본 색이 붉은 갈색이라면 빛은 노란색 등으로 합니다). 또한 반원 옆에 물방울 모양의 빛을, 눈동자 구멍 옆에 동그란 빛을 추가해도 좋습니다.

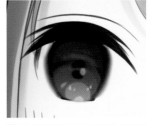

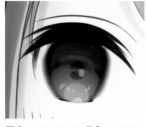

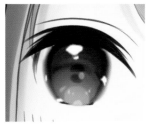

6 더 밝은색으로 눈동자의 광채를 점점 추가합니다.

7 「Blending Mode」를 「Hard Light」나 「Overlay」로 한 레이어에서 눈자 아래 부분에 밝은색(노란색)을 소프트 브러시로 부드럽게 추가합니다.

8 하이라이트를 선명하게 추가합니다. 눈동자 위 근처에 크게, 눈동자의 윤곽 좌우나 아래 속눈썹 부근에 작게 넣습니다. 하이라이트의 크기나 위치로 표정이 상당히 바뀌므로 균형을 보면서, 경우에 따라서는 도트 단위로 조정합니다.

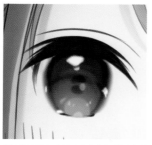

⑨ 하이라이트를 클리핑하여 일부의 색을 변화시키면 검은자위는 완성입니다.

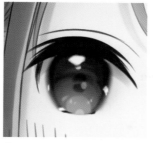

⑩ 회색으로 흰자를 그립니다. 윤곽을 모를 정도까지 흐리게 합니다.

⑪ 선화보다 밝은 색상으로 선화 안쪽에 속눈썹 선을 그립니다. 따뜻한 색이나 머리 색깔에 가까운 색상을 추천합니다.

⑫ 입안을 채색합니다. 그림자는 선명하고 작게 넣습니다.

⑬ 바탕색의 범위가 넓기 때문에 입안 아래쪽에 피부색을 옅게 그러데이션이 되도록 넣어 색상의 변화를 줍니다.

⑭ 입술을 그립니다. 입 주위에 피부색을 추가하여 입의 두께를 표현합니다. 아랫입술을 살짝 붉게 칠하고 그 위에 하이라이트를 추가합니다.

⑮ 뺨에 붉은빛을 추가합니다. 속눈썹 부근에도 피부색 그림자를 추가했습니다.

⑯ 선화에도 색을 추가해 완성합니다. 눈가, 눈시울, 아래 속눈썹, 쌍꺼풀, 입 등의 선을 적갈색으로 바꾸어 밝게 합니다. 뺨의 선은 핑크색으로 하여 뺨의 붉은색과 어우러지게 합니다.

🎨 머리 채색 방법

머리를 채색할 때의 흐름을 간략하게 소개합니다. 머리의 구조는 **Chapter 3** '09 머리'(p.68)에 정리되어 있습니다.

밝게 남긴다

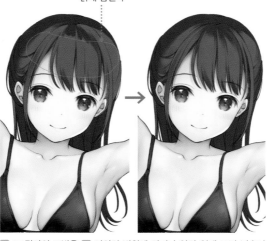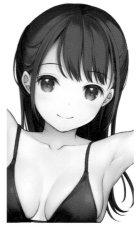

1 뒷머리(뒷면) 부분을 1그림자로 채색합니다(a). 뒷머리(앞면)~옆머리 경계선 부근에 광원을 의식하면서 머리의 그림자를 과장하여 선명하게 넣습니다(b).

2 1그림자의 모발을 **1** 이외의 범위에 같거나 약간 엷게 그려 넣습니다. 거칠게 대충 그린 후 세부적으로 추가하거나 지우거나 흐리게 하여 정리합니다. 광원은 의식하지 않고 거의 정면 중앙을 밝게, 위아래나 정수리를 어둡게 하도록 합니다.

3 2그림자(더 짙은 그림자)로 모발을 **1**의 범위 중심에 그려 넣습니다.

하이라이트 2

앞머리 중심에서 약간 위쪽 정도의 위치에 다음과 같은 형태로 하이라이트 1을 넣는다

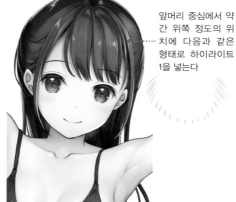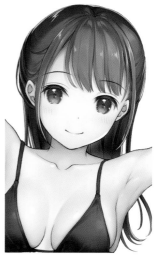

4 앞머리의 중앙 부분(**2**에서 밝게 남긴 부분)에 약간 밝은 색상을 추가합니다(이 과정은 그리기가 복잡해질 것 같은 경우 생략할 수도 있습니다).

5 작고 선명하게 하이라이트 1을 그립니다(머리의 타원형 모양을 의식하면서). 조금 아래로 처진 선으로 고리처럼 넣습니다. 마찬가지로 정수리 언저리에도 하이라이트 2를 추가합니다(색상을 변경하면 구별할 수 있어서 좋습니다).

6 피부에 걸치는 부분에 피부색을 추가하거나 머리카락을 밝게 하거나, 앞머리 중앙 부분을 밝게 하는 등 색 조정을 하여 완성합니다.

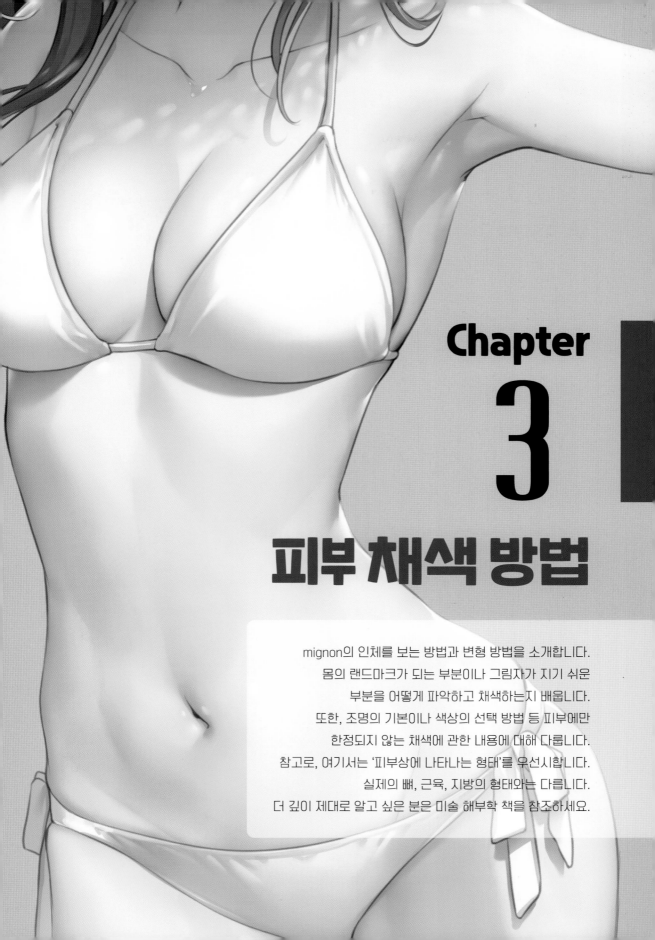

Chapter 3

피부 채색 방법

mignon의 인체를 보는 방법과 변형 방법을 소개합니다.
몸의 랜드마크가 되는 부분이나 그림자가 지기 쉬운
부분을 어떻게 파악하고 채색하는지 배웁니다.
또한, 조명의 기본이나 색상의 선택 방법 등 피부에만
한정되지 않는 채색에 관한 내용에 대해 다룹니다.
참고로, 여기서는 '피부상에 나타나는 형태'를 우선시합니다.
실제의 뼈, 근육, 지방의 형태와는 다릅니다.
더 깊이 제대로 알고 싶은 분은 미술 해부학 책을 참조하세요.

조명의 기본

The secret of skin coloring
01

캐릭터에 그림자를 그릴 때 조명을 어떻게 표현하는지 소개합니다. 그림자와 빛의 표현으로 그림자(Shade), 떨어지는 그림자(Shadow), 림 라이트, 환경광을 조합하고 있습니다. 이것들을 어떤 순서로 검토하고 어떻게 구분하여 사용하는지 정리합니다.

❶ 캐릭터의 모양에서 러프 그림자(Shade) 그리기

광원에 대해 가장 먼저 신경을 쓰는 것은 러프를 그릴 때입니다. 먼저 고민하는 것은 '광원을 어디에 둘까?'입니다. 배경 연출을 포함하여 사람의 눈길을 끄는 일러스트는 무대에 맞추어 광원을 설정합니다. 그러나 캐릭터가 메인인 일러스트의 경우는 캐릭터의 포즈에 맞는 보기 좋은 그림자를 그려 보고, 그 그림자로부터 계산하여 광원의 위치를 결정하는 경우가 많습니다. 신체의 가장 눈에 띄는 부분(예를 들면 몸체)의 기울기에 따라 안쪽에 있는 쪽을 어둡게, 앞쪽을 밝게 하는 등 그림자를 넣어 갑니다❶. 그러면 메인 광원이 오른쪽인지 왼쪽인지 자연스럽게 정해지므로 세부적인 러프 그림자를 채워갈 수 있습니다.

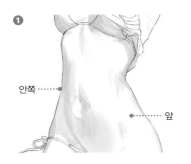

안쪽 ······
······ 앞

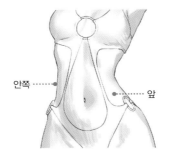

안쪽 ······
······ 앞

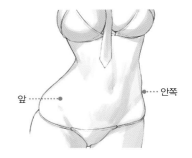

앞 ······
······ 안쪽

❷ 반드시 어두워지는 위치에 그림자 (Shade) 그리기

채색할 때는 '반드시 어두워지는 곳'을 채색하는 것부터 시작합니다. 반드시 어두워지는 곳이라는 것은 신체의 가장자리나 깊숙한 부분을 말합니다. 여기를 채색할 때는 STEP 1에서 생각한 광원이 아닌, 너무 고민하지 말고 '정면 부근의 카메라에서 빛을 비추었을 때 반드시 어두워지는 곳'이라 생각하고 심플하게 채색합니다❷.

그림자를 넣은 위치를 녹색으로 강조

Point 물체의 기본 형태를 표현하는 그림자(Shade)

광원에 관계없이 카메라로부터의 빛에 의해 생기는 기본 그림자를 그려 두지 않으면 파트마다 표면의 요철(凹凸)을 제대로 표현할 수 없습니다. 이것을 위한 그림자가 '물체의 형태를 표현하는 기본 그림자(Shade)'입니다❸. ❷에서 채색한 '반드시 어두워지는 곳의 그림자'란 이 기본 그림자를 말합니다. 이 그림자를 먼저 그려 놓지 않으면 STEP 3에서 넓은 그림자를 채색할 때 시행착오를 겪기 쉽습니다. Chapter 1에서 「1그림자 (가장자리)」 레이어에 그렸던 '반드시 그림자가 되는 부분(p.16)'에 해당합니다.

❸

③ 광원에 신경 써서 넓은 그림자 (Shade) 그리기

'반드시 어두워지는 곳의 그림자'를 채색하고 러프 때 정한 메인 광원을 근거로 러프 그림자의 터치를 이용하여 넓은 그림자를 채색합니다④. 여기도 1그림자로서 같은 색으로 채색합니다. 가장 시행착오를 많이 겪는 부분에서 여러 번 채색하고 지우기를 반복합니다.

Point 메인 광원에 의해 물체에 나타나는 그림자 (Shade)

메인 광원의 빛이 물체에 닿으면 광원의 각도와 물체 표면의 요철(凹凸)에 따라 다양한 형태의 그림자가 나타납니다. 이 그림자가 '메인 광원에 의해 물체에 나타나는 그림자(Shade)'입니다⑤. 물체의 입체감을 표현하는 주된 그림자로 ④에서 채색한 넓은 그림자가 이것입니다. STEP 1에서도 설명했지만 캐릭터 채색에서는, 처음에는 광원을 엄격하게 의식하지 않고 몸의 앞쪽을 밝게, 안쪽을 어둡게 하는 것을 기본으로 그림자를 넣습니다. 또한 몸의 기울기에 맞춰 몸이 왼쪽 방향이라면 왼쪽에 그림자를 넣습니다. 그림자를 넣은 위치에 따라 광원이 결정되며 왼쪽 및 아래쪽에 넣은 경우, 오른쪽 위가 메인 광원이 됩니다. 넓고 크게 그리는 것이 많은 그림자로, 파트별 그림자뿐만 아니라 몸 전체를 보고 대담하게 채색하는 것을 의식합니다. **Chapter 1**에서 「1그림자(전체)」레이어에 그렸던 '바깥쪽 1그림자(p.16)'에 해당합니다.

④ 떨어지는 그림자(Shadow) 그리기

물체가 광원으로부터의 빛을 차단함으로써 그 앞에 있는 물체에 그림자를 드리웁니다. 예를 들어 쓰고 있는 모자에서 얼굴에 드리워지는 그림자, 치켜든 팔로 인해 몸에 드리워지는 그림자 등입니다⑥. STEP 3과 같이 러프에서 정한 광원에 맞춰 그림자를 그립니다.

Point 물체에서 물체로 떨어지는 그림자(Shadow)

물체에서 물체로 떨어지는 그림자가 '떨어지는 그림자(Shadow)'입니다⑦. 떨어지는 그림자의 방향은 주 광원의 방향에 따라 결정합니다. 대비도 되기 때문에 선명하고 진한 색으로 넣습니다. 물체에서 멀어질수록 윤곽이 흐려지는 것이 특징입니다.

그림자를 넣은 위치를 녹색으로 강조

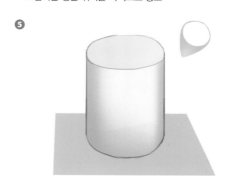

그림자를 넣은 위치를 파란색으로 강조

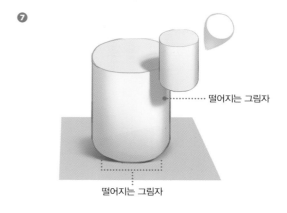

떨어지는 그림자

떨어지는 그림자

⑤ 림 라이트 그리기

림 라이트란 피사체의 윤곽 부분을 빛으로 떠오르게 하는 라이트입니다. 피사체의 등 뒤에서 빛을 비추는 것으로 빛이 앞쪽으로 돌기 때문에 윤곽 부분이 빛나 보입니다. 캐릭터의 채색에서는 윤곽의 가장자리에 하이라이트를 넣는 것으로 림 라이트를 표현합니다❽❾. 캐릭터가 배경에 묻히는 것을 막거나 눈에 띄고 싶은 부분을 강조할 수 있습니다. 또, 다른 부분이 비슷한 색으로 연결되어 보일 때 경계에 빛을 넣음으로써 다른 부분임을 알기 쉽게 할 수 있습니다❿. 그림을 강화해 주기 때문에 거짓이라도 일단 넣어보고 복잡해지지 않는지 균형을 보면서 조정합니다.

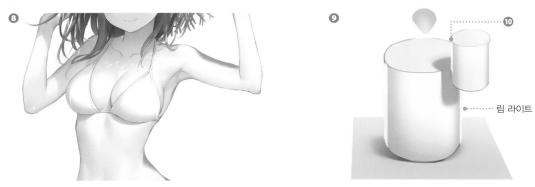

림 라이트를 넣은 위치를 빨간색으로 강조

Point 배경의 광원을 캐릭터에 조화시키기

캐릭터와 배경의 광원 방향이 동일할 때는 림 라이트도 같은 방향으로 넣습니다. 그러나 광원의 방향을 파악할 수 없는 배경인 경우도 있습니다. 그때는 림 라이트를 배경의 광원 방향에 맞춥니다. 이렇게 하면 배경과 캐릭터의 광원의 흔들림으로부터 느껴지는 위화감을 줄일 수 있습니다⓫. 예를 들어 캐릭터의 그림을 오른쪽 광원으로 채색했는데, 방의 배경 창문이 왼쪽에 있다거나 조명이 왼쪽에 있어 광원의 방향을 맞출 수 없는 상황일 때 도움이 됩니다.

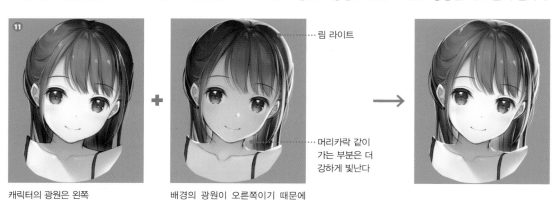

캐릭터의 광원은 왼쪽 · 배경의 광원이 오른쪽이기 때문에 림 라이트도 오른쪽으로 한다 · 머리카락 같이 가는 부분은 더 강하게 빛난다

Point 림 라이트의 굵기는 균일하게 하지 않기

림 라이트의 굵기를 균일하게 넣어 버리면 입체감이 없어집니다⓬. 예를 들어, 면을 의식하면서 림 라이트의 광원을 오른쪽 위로 설정했을 경우는 신체의 '오른쪽 면'과 '윗면'에 빛을 추가합니다⓭. 윤곽 부근에서 '오른쪽 및 위를 향하고 있는' 면에 보다 넓게 하이라이트를 넣습니다.

윤곽에 균일한 굵기로 넣은 것

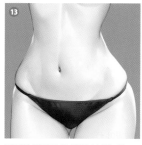

입체의 형태를 의식해서 넣은 것

⑥ 환경광 그리기

일러스트에서는 간략화하여 메인 광원만을 설정하는 것도 많지만, 실제로는 벽이나 지면 등 다양한 물체에서 반사되어 닿는 빛이 외형에 영향을 줍니다. 물체를 직접 비추는 빛과는 별도로 '다른 물체에 반사되어 생기는 빛인 환경광'을 의식할 수 있으면 색감이나 그림자 표현에 깊이를 더할 수 있습니다⑭⑮. 예를 들어, 피부와 피부가 겹치는 곳은 밝아집니다. 지면에서의 반사로 밑면도 밝아집니다. 이 빛을 잘 채색하면 그림의 설득력이 높아집니다.

환경광을 넣은 위치를 노란색으로 강조

원기둥의 색

지면의 색

Point 인접한 물체의 두 가지 영향

인접한(거리가 가까운) 물체가 있을 때는 기본적으로 '서로의 고유색이 비친다⑯' '부근이 밝아진다⑰'라는 영향이 있습니다. 세 가지 작업의 예를 보겠습니다⑱⑲⑳.

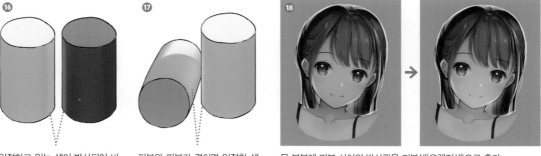

⑯ 인접하고 있는 색이 반사되어 비친다

⑰ 피부와 피부가 겹치면 인접한 색이 반사되어 비치는 색이 선명하게 밝아진다

⑱ 목 부분에 피부 사이의 반사광을 피부색(오렌지색)으로 추가

발밑이 풀숲이라고 가정하고 지면에서 반사되는 빛을 풀색(연두색)으로 추가

사과가 가장 가까운 부근에 반사광을 사과색(빨간색)으로 추가

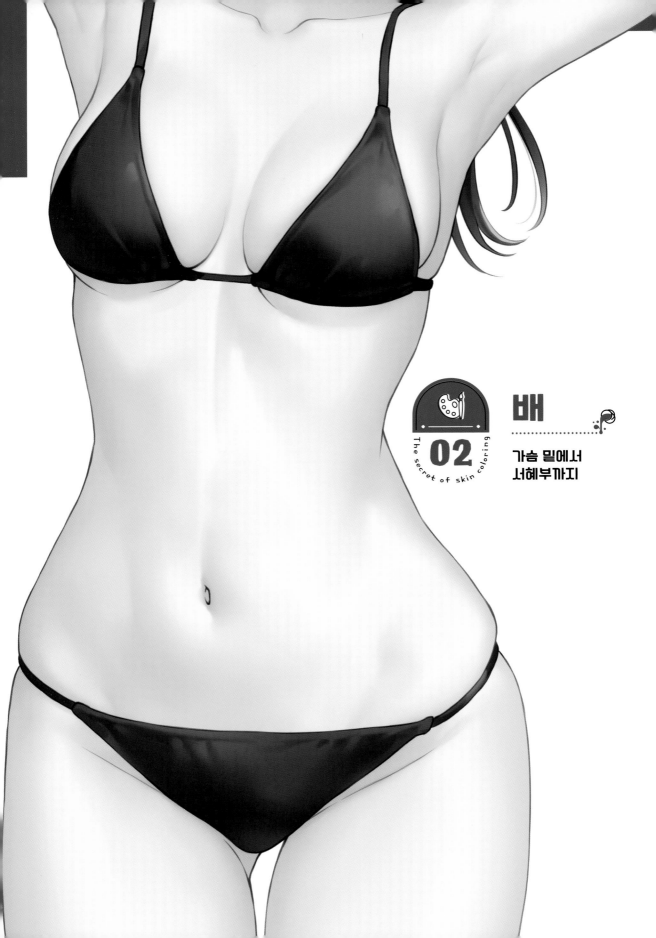

The secret of skin coloring

02

배

가슴 밑에서
서혜부까지

몸통을 채색할 때 가슴이나 엉덩이보다 어려운 것은 배입니다. 알기 쉬운 랜드마크가 배꼽 정도밖에 없고 요철(凹凸)이 적은 평면이 계속되고 있는 것처럼 보이는 것이 이유이지 않을까 싶습니다. 그러나 인체를 잘 관찰해 보면 허리뼈와 갈비뼈 아래의 움푹 들어간 부분, 하복부의 지방 등 랜드마크로 인식되는 부분이 몇 개 있다는 것을 알 수 있습니다. 또한 다리 밑의 Y자 라인 위에도 마찬가지로, 허리뼈 부근에서 두 번째 Y자 라인이 희미하게 보입니다. 허리뼈에서 허벅지로 향하는 몸통 측면의 라인을 기억하면 몸통의 시각을 상당히 넓힐 수 있습니다.

🔷 랜드마크 및 가이드라인

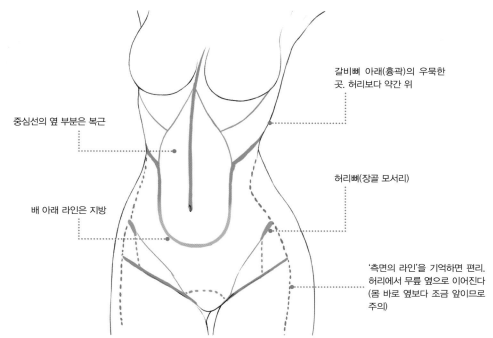

중심선의 옆 부분은 복근

갈비뼈 아래(흉곽)의 우묵한 곳, 허리보다 약간 위

허리뼈(장골 모서리)

배 아래 라인은 지방

'측면의 라인'을 기억하면 편리. 허리에서 무릎 옆으로 이어진다 (몸 바로 옆보다 조금 앞이므로 주의)

체형에 따라 다르지만, 제 경우에는 복근은 그다지 눈에 띄지 않게 배의 지방을 묘사하는데 주력하고 있습니다. 또한 배를 그리는 것을 좋아하기 때문에 실제보다 몸통 길이를 변형하여 면적을 넓게 그리고 있습니다(엉덩이도 큽니다).

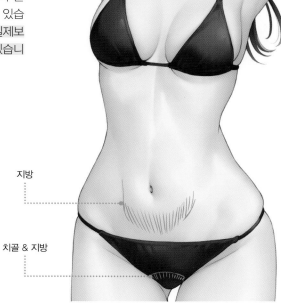

지방

치골 & 지방

하복부에는 단차가 있는 덩어리가 2개 있다

채색의 예

랜드마크와 가이드라인에서 요철(凹凸)을 파악해 모양을 그려 넣는 예로 정면과 경사면 채색을 소개합니다.

● 정면

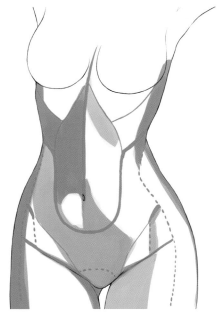

1 가이드라인에서 음영을 생각

2 러프

3 Blur를 주면서 채색

4 완성

● 경사면

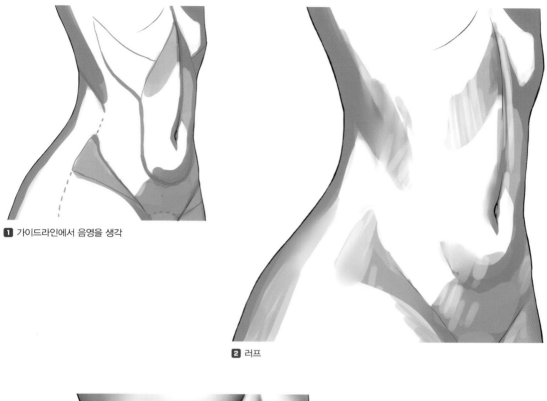

1 가이드라인에서 음영을 생각

2 러프

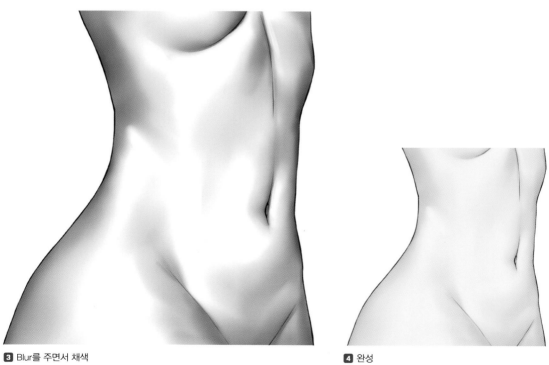

3 Blur를 주면서 채색

4 완성

Point 하복부는 그림자로 하기

하복부는 과감하게 그림자로 표현하는 것이 깊이감이 나오기 쉽습니다. 몸통 또한 좌우로 나누어 광원에 맞춰 어느 한쪽을 과감하게 그림자로 만드는 것이 입체감을 나타내기 쉽습니다. 그림에 따라서 표현하기 번거로워지는 경우는 몸통 부분 갈비뼈의 움푹 들어간 곳을 느낌만 날 정도로 제한하고 배꼽 부근에서 허리뼈, 하복부까지를 그림자로 만들면 좋습니다.

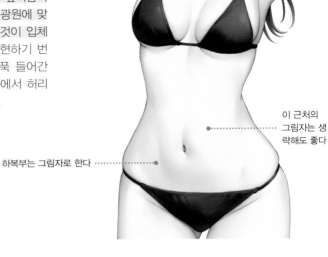

이 근처의 그림자는 생략해도 좋다

하복부는 그림자로 한다

Point 배의 둥그스름한 부분을 너무 강조하지 않기

하복부를 '배꼽 주위 배의 둥그스름한 부분'과 '가랑이로 이어지는 하복부 부분'으로 나누어 채색할 때, 배꼽 주위 배의 둥그스름한 부분을 강조하기 쉽습니다. 허리뼈 라인이나 갈비뼈, 복근 라인은 강조해도 크게 문제가 없지만, 배의 둥근 부분은 지나치게 강조하면 뚱뚱해 보이거나 임산부처럼 보이는 등 의도하지 않은 표현이 되는 경우도 많기 때문에 너무 진하게 넣지 않도록 주의합니다. 너무 눈에 띄는 것 같으면 흐리게 하는 것이 좋습니다.

완만하게

배의 둥그스름함을 지나치게 강조하지 않는다

Point 복근을 잘 그리려면

복근을 강하게 그리고 싶은 경우는 배 아래의 둥그스름한 모양을 줄입니다. 근육이 증가하는 대신 지방의 양이 줄어들기 때문에 이러한 외형의 변화가 나타납니다. 또한 배꼽 부근은 세로로 갈라진 것 같은 모양이 되기 때문에 배의 세로 라인을 강하게 그립니다.

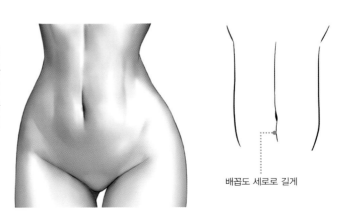

배꼽도 세로로 길게

🔵 리테이크(Retake)의 예

채색을 감수할 때 자주 볼 수 있는 예를 소개합니다.

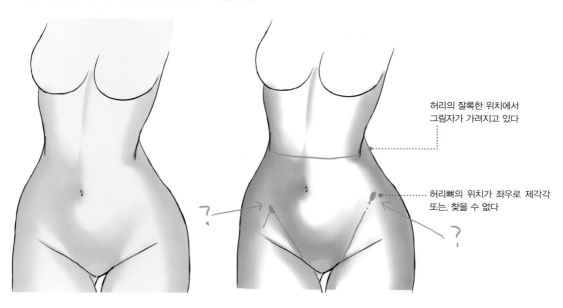

허리의 잘록한 위치에서 그림자가 가려지고 있다

허리뼈의 위치가 좌우로 제각각 또는, 찾을 수 없다

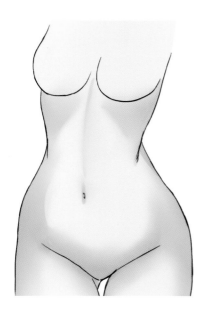

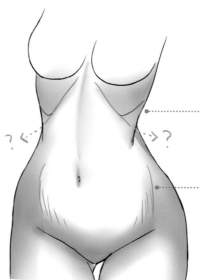

여성치고는 흉곽이 크다. 흉곽의 라인이 너무 아래로 내려가 있다. 파란색 라인 근처에서 끊기는 것이 자연스럽다(남성은 흉곽이 크게 등으로 돌아가므로 이번 리테이크의 예와 잘 맞는다. 여성은 흉곽이 한층 작아진다)

허리뼈 표현이 애매한 탓에 뚱뚱하지도 않은데 골반 부분까지 배가 둥글고 불룩해 통통해 보인다

> 💬 **Memo 배의 자료 선택 방법**
>
> 동양인은 평평한 배를 지닌 사람이 많습니다. 익숙하지 않을 때는 서양인의 배를 참고해 채색하는 편이 요철(凹凸)을 알기 쉽습니다(최근에는 몸매를 만드는 것이 유행이라 동양인이라도 복근이 있는 모델이 많아지고 있어 이러한 사람의 배를 참고해도 좋을 것입니다).
> 저는 복근은 별로 강조하고 싶지 않기 때문에, 잘록하고 다소 단련된 모델의 배 자료와 날씬하고 적당한 지방으로 아랫배에 볼록함이 느껴지는 자료를 모아 양쪽의 좋은 것을 선택하는 형태로 참고하고 있습니다. 알기 쉬운 자료를 계속 찾아 자신에게 맞는 요철(凹凸)을 만들어 보도록 합니다.

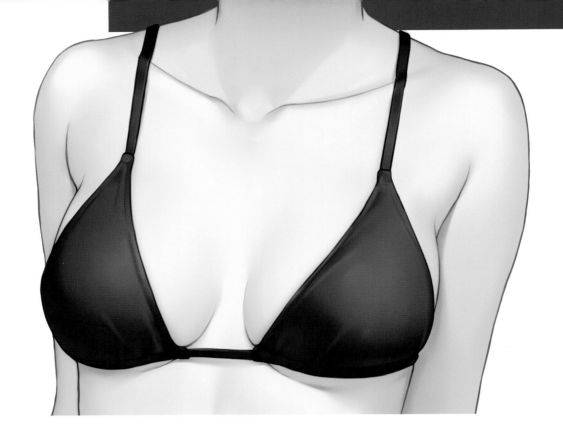

어깨와 가슴

어깨에서 쇄골과 가슴 위까지

여성은 근육이 적기 때문에 어깨가 둥글기보다는 네모난 모습입니다. 그 모퉁이의 정점이 랜드마크가 됩니다. 가슴은 판 위에 둥근 것이 올려져 있는 것이 아니라 어깨에서 연결되어 매달려 있는 것을 의식합니다. 쇄골~목 형태는 본래 어깨의 움직임에 따라 상당히 복잡하게 변화하지만 어렵기 때문에 간략화&기호화하여 기억합니다.

랜드마크와 가이드라인

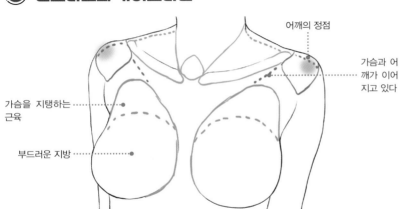

가슴을 지탱하는 근육

부드러운 지방

어깨의 정점

가슴과 어깨가 이어지고 있다

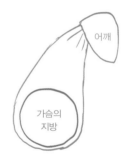

어깨

가슴의 지방

봉투에 넣은 둥근 공을 어깨에 고정시켜 매달려 있는 것 같은 모양을 이미지하면 이해하기 쉽다

채색의 예

랜드마크와 가이드라인에서 요철(凹凸)을 파악해 형태를 그리는 예를 소개합니다.

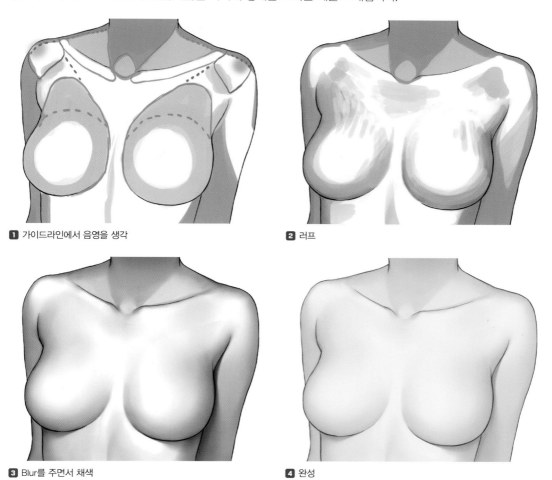

1 가이드라인에서 음영을 생각

2 러프

3 Blur를 주면서 채색

4 완성

Point 어깨 관절의 그림자 그리기

아래 그림에 나타나 있듯이 어깨 관절의 일부 A는 둥그스름하기 때문에 그림자가 생기는 경우가 많습니다. 어깨를 입체적으로 보여 주기 위해 어둡게 해두고 싶은 부분입니다.

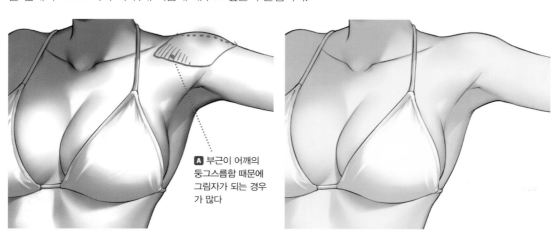

A 부근이 어깨의 둥그스름함 때문에 그림자가 되는 경우가 많다

어깨에서 가슴 위까지의 채색을 쉽게 하는 방법

어깨에서 쇄골, 가슴 위 주위까지의 부분은 특히, 형태가 복잡하기 때문에 어떻게 채색해야 할지 난감한 경우가 많습니다. 그럴 때는 한 패턴만 채색의 형태를 정하고 이후 단계의 과정에서 자료로 보완하며 채색의 패턴을 찾아 늘려 가면 좋습니다. 기본 패턴으로 하기 쉬운 그림자 넣기를 소개합니다.

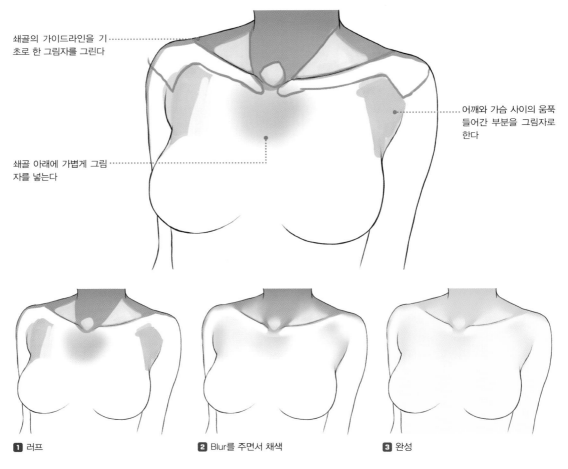

쇄골의 가이드라인을 기초로 한 그림자를 그린다

쇄골 아래에 가볍게 그림자를 넣는다

어깨와 가슴 사이의 움푹 들어간 부분을 그림자로 한다

1 러프 **2** Blur를 주면서 채색 **3** 완성

중력을 느끼는 부드러움

가슴은 부드럽게 늘어져 있기 때문에 옆이나 아래에서 보면 몸통을 타고 변형된 것을 알 수 있습니다. 가슴을 그리는 것에 익숙하지 않은 사람이 하기 쉬운 실수는 몸통에서 가슴이 분리되어 딱딱하게 보이는 것입니다. 앞에서 설명한 '어깨에서 가슴이 연결되어 있음을 의식한다'는 것 외에 '가슴이 몸통에 올라와 있음을 의식'할 수 있다면 더 부드러운 가슴을 그릴 수가 있습니다.

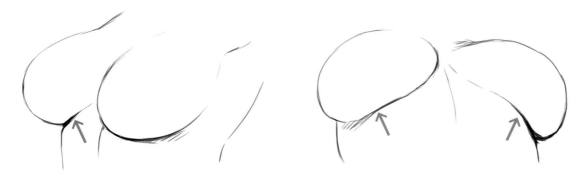

🔵 리테이크(Retake)의 예

채색을 감수할 때 자주 볼 수 있는 예를 소개합니다.

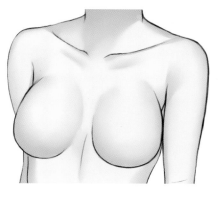

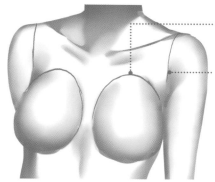

가슴이 몸통에서 튀어나와 있다

연결되어 있어야 할 어깨와 가슴이 분리되어 있다(다만 위를 향한 상태의 경우는 지방이 이러한 형태가 될 수도 있다)

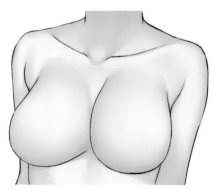

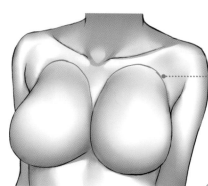

가슴이 쇄골에서 솟아나 있다. 큰 가슴을 그릴 때 가슴의 둥그스름함을 너무 강조하면 어깨로부터 분리되기 십상이다. 아래 그림과 같이 부드럽게 지방이 흘러내리도록 하면 자연스럽게 큰 가슴을 만들 수 있다

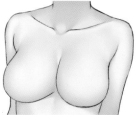

Column 형태를 계속 외우는 것과 변형하는 것

그림을 잘 그리는 가장 간단한 방법은 '관찰하고 형태를 기억하는 것'입니다. 이는 인간의 몸 골격이나 근육 구조를 제대로 배워야 한다는 의미는 아닙니다. 물론 그것도 중요하지만, 골격과 근육 구조에서 신체의 각 부분이 어떠한 형태로 보이는지를 도출하는 것은 어렵습니다. 인체는 너무나 복잡합니다. 결국은 다양한 포즈와 조명에 따라 각 부분들이 어떤 형태로 보이는지를 오로지 자료를 관찰하고 외워서 그리는 일을 계속해 나가는 수밖에 없습니다. 자료를 관찰할 때는 대상에 대한 이해를 높이는 것이 중요합니다. 그리고 싶은 포즈의 인체는 어떠한 형상인지, 상정하는 조명에서 어떻게 빛을 받아 그림자가 드리워지는지, 반복적으로 관찰하여 자신 안에 계속 입력해 가야 합니다.

저는 캐릭터 일러스트의 러프를 그릴 때, 선을 그을 때, 그림자를 채색할 때 이 모든 단계에서 매번 꼭 참고 자료 사진을 보면서 작업합니다. 아무리 익숙한 포즈라도 사진을 보지 않고 손버릇으로 그리면 점점 서툴러지는 것을 실감하기 때문입니다. 또 관찰하고 외우면 외울수록, 그리면 그릴수록 자료를 통해 알게 되는 것들이 더 늘어나는 것 같습니다.

자료는 실물 〉 사진 〉 3D 〉 일러스트 순으로 정밀도가 높지만, 실물은 꽤 어렵기 때문에 가능하면 사진이나 3D를 사용합니다. 3D 데생 인형 등은 도구의 제약상 '거짓'이 있으므로 가능하면 사진과의 병용을 추천합니다. 예를 들면 하나의 포즈를 그리는데, 비슷한 포즈의 사진을 5~10장 정도 관찰하고 나서 그립니다(거기에 옷이나 소품 등이 더해지면 한층 더 필요한 자료가 늘어납니다).

자료를 보고 그린다고 해서 반드시 자료대로 그리는 것은 아닙니다(원래 사진 그대로의 조형을 재현할 수는 없기 때문에). 거기에서 자기 나름의 변형을 해나가게 됩니다. 인체의 제작에 대한 이해가 같아도 그것을 어떻게 파악해 어떠한 식으로 2차원 일러스트에 포함시킬지는 그리는 사람에 의해서 달라집니다. 그 변형 방법이 '개성'이 된다고 생각합니다.

겨드랑이

어깨와 가슴과 팔 사이의 오목한 곳

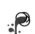

겨드랑이는 팔의 방향이나 각도에 따라 외형이 복잡하게 바뀌는 어려운 부분입니다. 많은 포즈와 각도의 겨드랑이를 관찰하는 것이 가장 빠른 길인데, 이를 위해 도움이 되는 랜드마크를 소개합니다.

🔵 랜드마크와 가이드라인

'어깨와 가슴의 경계선에서 가슴으로 뻗어나가는 라인(파란선)'과 '파란선 아래의 타원형을 반으로 나눈 움푹 들어간 부분(빨간선)'을 랜드마크로 잡아 줍니다.

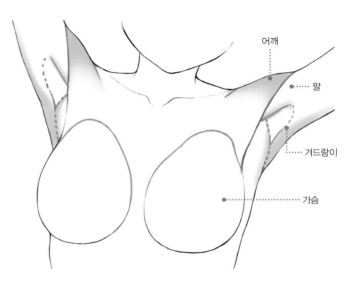

💧 채색의 예

랜드마크와 가이드라인에서 요철(凹凸)을 파악해 형태를 그리는 예로 팔을 비스듬히 올렸을 때의 채색을 소개합니다.

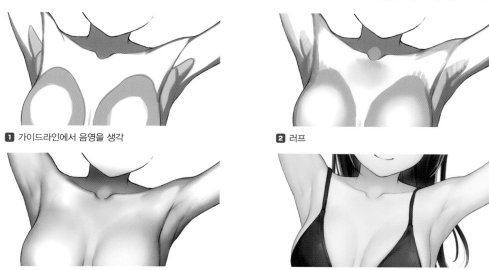

1 가이드라인에서 음영을 생각

2 러프

3 Blur를 주면서 채색

4 완성

Point 요철(凹凸)의 조합을 관찰하기

겨드랑이는 팔 관절의 뒤쪽이므로 그림자로 채색해야 할 것 같지만 실제로는 의외로 밝게 보이는 부분입니다. 겨드랑이는 전체가 움푹 들어간 것이 아니라 작게 부풀어 있는 곳도 있습니다. 다양한 요철(凹凸)끼리의 반사에 의해 밝은 부분이 생기는 것입니다.

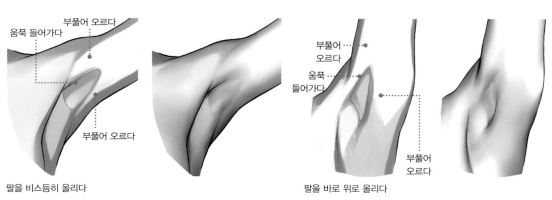

팔을 비스듬히 올리다

팔을 바로 위로 올리다

💧 리테이크(Retake)의 예

채색을 감수할 때 자주 볼 수 있는 예를 소개합니다.

움푹 들어간 위치가 다르다
(여기는 근육이라서 부풀어 오른다)

이쪽이 움푹 들어간다

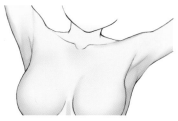

겨드랑이를 바르게 채색한 **예**

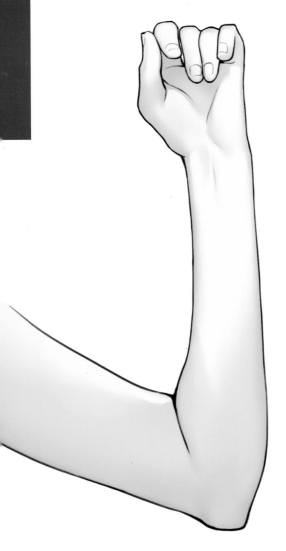

The secret of skin coloring
05

팔

팔뚝과 팔꿈치

여성의 팔은 요철(凹凸)이 적어 곧은 원기둥으로 취급하기 쉽습니다. 아래 팔과 위의 팔의 볼록함이나 팔꿈치의 형태를 의식한 그림자를 기억하면 한쪽으로 치우치지 않는 채색을 할 수 있습니다.

🔵 랜드마크와 가이드라인

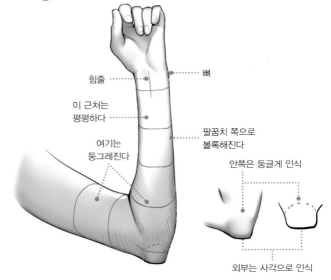

힘줄

뼈

이 근처는 평평하다

팔꿈치 쪽으로 볼록해진다

여기는 둥그레진다

안쪽은 둥글게 인식

외부는 사각으로 인식

Point 순광과 역광의 그림자를 조합하기

팔을 채색할 때 순광으로 채색한 것과 역광으로 채색한 것을 조합한 그림자로 표현하면 강약이 있는 채색으로 표현하기 쉽습니다. 페이지 첫머리의 팔 일러스트는 위쪽을 순광, 아래쪽을 역광으로 채색했습니다.

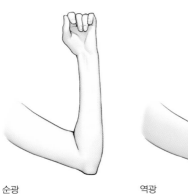
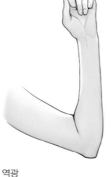

순광

역광

Point 둥근 타원 기둥으로 인식

팔은 동그란 원기둥이 아닌 타원형 원기둥으로 인식합니다.

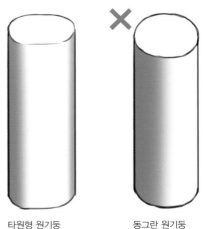

타원형 원기둥

동그란 원기둥

💧 팔 안쪽의 그림자

팔 안쪽의 그림자도 순광과 역광의 그림자를
조합하여 위쪽 또는, 아래쪽 중 어느 하나를
대담하게 채색하면 입체감이 생기고 부위의
차이도 알기 쉬워집니다.

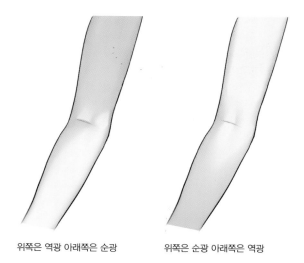

위쪽은 역광 아래쪽은 순광 위쪽은 순광 아래쪽은 역광

💧 팔꿈치의 인식 방법

팔꿈치는 Ⓐ의 형태로 인식하면 좋습니다. 손 쪽이 뾰족합니다.
파선의 위치에 팔꿈치의 모서리가 위치합니다.

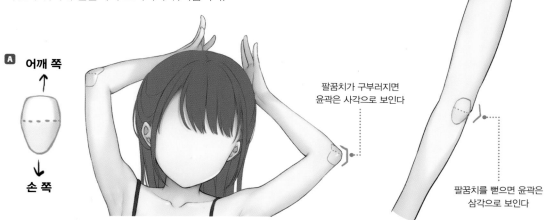

Ⓐ 어깨 쪽 ↑

↓ 손 쪽

팔꿈치가 구부러지면
윤곽은 사각으로 보인다

팔꿈치를 뻗으면 윤곽은
삼각으로 보인다

Point 팔꿈치 뒷면은 반달 모양의 타원 덩어리

팔꿈치의 뒷면은 반달 모양의 타원을 의식하
며 채색합니다.

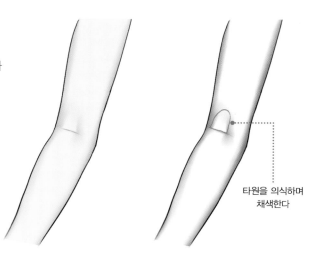

타원을 의식하며
채색한다

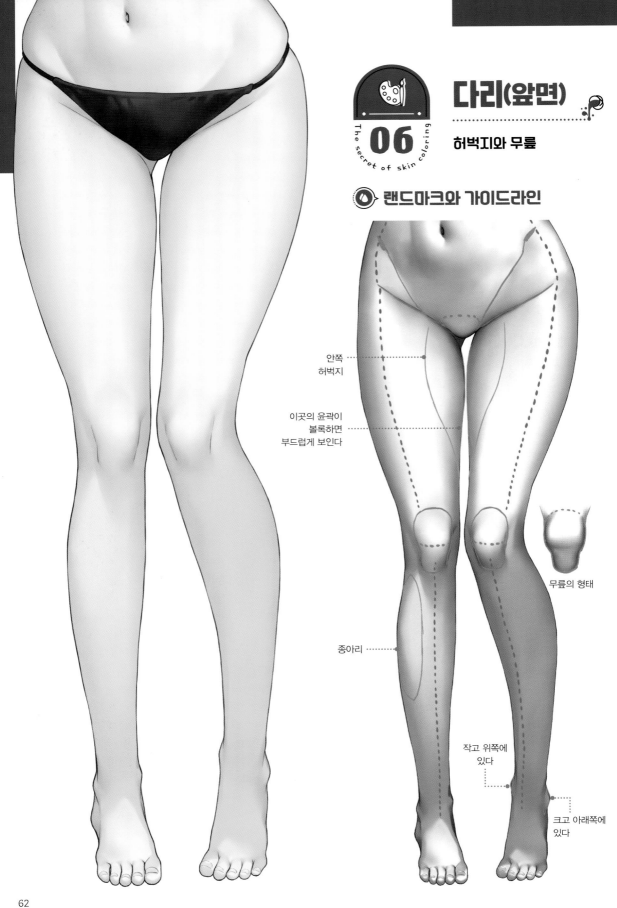

다리(앞면)

허벅지와 무릎

랜드마크와 가이드라인

안쪽
허벅지

이곳의 윤곽이
볼록하면
부드럽게 보인다

무릎의 형태

종아리

작고 위쪽에
있다

크고 아래쪽에
있다

다리는 원기둥이 아니라 **무릎 위(허벅지)는 중심보다 바깥쪽이** 둥글게 되어 있고 무릎 아래는 거의 중심이 **뾰족합니다**. 아래는 간단한 단면의 선을 넣어 하이라이트를 강조한 단면도입니다. 이와 같이 허벅지의 단면은 안쪽은 평탄하고 무릎을 향해 둥그스름하게 됩니다. 다리 단면의 형태를 파악하려면 '가로 줄무늬 모양의 스타킹' 등 특히, 가로 줄무늬 라인을 신은 사진을 참고하면 좋습니다(마찬가지로, 검정 스타킹의 허벅지 부분의 라인은 허벅지 관절의 모양을 참고하기 좋습니다).

💧 단면도

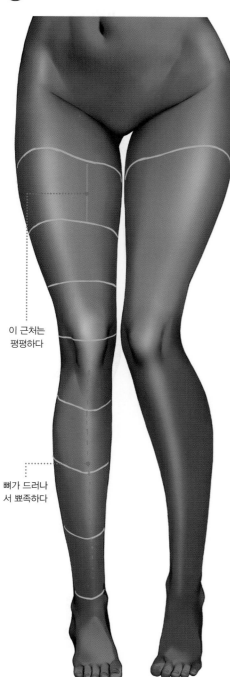

이 근처는 평평하다

뼈가 드러나서 뾰족하다

Point 다리는 곧지 않다

다리는 세로로 곧지 않고 무릎을 기점으로 구부러집니다.

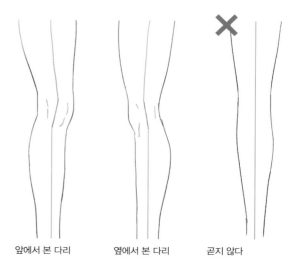

앞에서 본 다리　　옆에서 본 다리　　곧지 않다

💧 리테이크(Retake)의 예

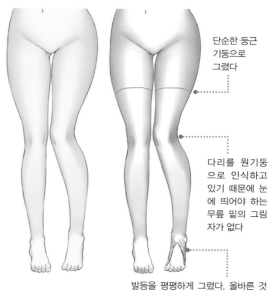

단순한 둥근 기둥으로 그렸다

다리를 원기둥으로 인식하고 있기 때문에 눈에 띄어야 하는 무릎 밑의 그림자가 없다

발등을 평평하게 그렸다. 올바른 것은 파란 선과 같이 포물선이 된다

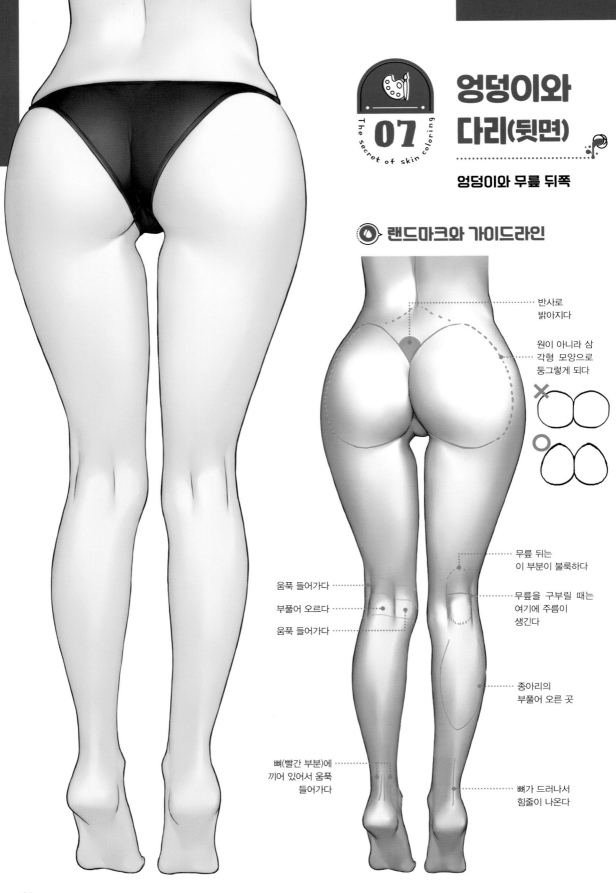

The secret of skin coloring

엉덩이와 다리(뒷면)

엉덩이와 무릎 뒤쪽

랜드마크와 가이드라인

반사로
밝아지다

원이 아니라 삼
각형 모양으로
둥그렇게 되다

×

○

무릎 뒤는
이 부분이 불룩하다

움푹 들어가다

무릎을 구부릴 때는
여기에 주름이
생긴다

부풀어 오르다

움푹 들어가다

종아리의
부풀어 오른 곳

뼈(빨간 부분)에
끼어 있어서 움푹
들어가다

뼈가 드러나서
힘줄이 나온다

앞면의 허벅지와는 달리 뒤에서 본 허벅지는 납작하지 않기 때문에 볼록한 부분은 원기둥처럼 인식해서 채색해도 문제가 없습니다. 무릎 아래는 종아리의 불룩한 부분과 그 아래의 발목뼈가 눈에 띕니다.

◉ 채색의 예

랜드마크와 가이드라인에서 요철(凹凸)을 파악해 형태를 그리는 예를 소개합니다.

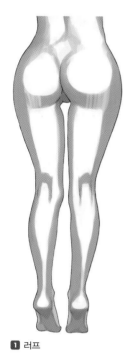

1 러프

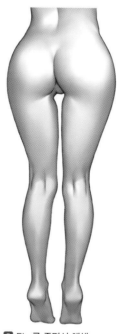

2 Blur를 주면서 채색

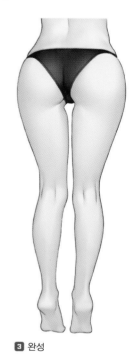

3 완성

◉ 리테이크(Retake)의 예

채색을 감수할 때 자주 볼 수 있는 예를 소개합니다.

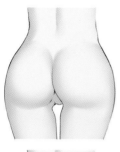

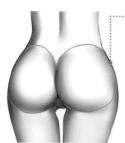

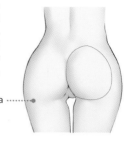

엉덩이를 너무 동그랗게 강조해서 부자연스럽다. a와 같이 실제로는 엉덩이의 아래 라인은 좀 더 아래로 향하고 그림자는 애매하게 흐려진다. 또한 엉덩이의 폭은 신체 측면보다 작고 위쪽 모양도 계란형에 가까운 것이 자연스럽다

a ·······

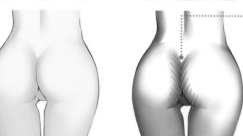

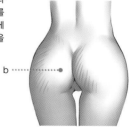

광원을 의식하지 않고 엉덩이의 갈라진 부분을 단지 어둡게 표현했다. 예를 들어 광원이 오른쪽에 있다면 b부분에는 그림자가 없는 편이 둥그스름함을 강조할 수 있다

b ·······

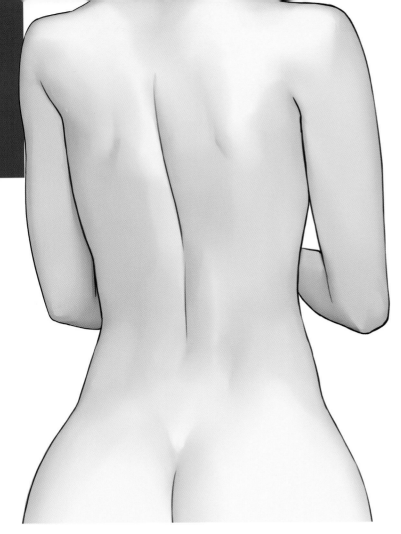

08 등

견갑골과 척추 라인

등에서 가장 눈에 띄는 랜드마크는 척추 라인입니다. 척추의 좌우에 있는 산은 피부끼리의 반사로 안쪽이 밝아집니다. 견갑골은 어깨와 연결되는 하나의 덩어리로 인식하는 것이 자연스럽게 채색됩니다. 등을 더 상세하게 그리려면 엉덩이의 한 단계 위에도 지방 덩어리가 있는 것을 의식하도록 합니다.

🔷 랜드마크와 가이드라인

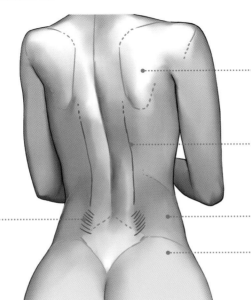

견갑골. 어깨가 가까워지면 안쪽으로, 어깨가 멀어지면 바깥쪽으로 움직인다

등 쪽 산의 요철은 파란색 라인의 범위

이 근처 움푹 들어간 곳에 진한 그림자를 넣으면 좋다

지방. 허리가 구부러지면 주름이 생겨 볼록해진다

여기서부터 엉덩이

🔵 채색의 예

랜드마크와 가이드라인에서 요철(凹凸)을 파악해 형태를 그리는 예를 소개합니다.

❶ 러프

❷ Blur를 주면서 채색

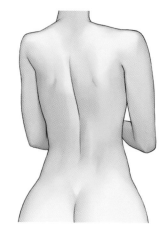

❸ 완성

Point 등 중심의 움푹 들어간 곳과 좌우의 산

견갑골 부근은 특히, 어깨의 움직임에 따라 모양이 크게 바뀌기 때문에 '기억해야 하는 모양'의 기준은 없습니다. 변화가 많은 등에 대해 우선 기억해 둬야 하는 것은 등의 중심에 생기는 움푹 들어간 곳과 그 좌우에 생기는 산입니다. 견갑골을 잘 몰라서 고민이 될 때도 이 부분을 존재감 있게 채색할 수 있으면 인상적인 등을 만들 수 있을 것입니다.

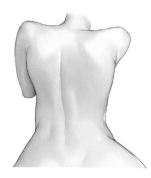
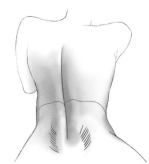

🔵 리테이크(Retake)의 예

채색을 감수할 때 자주 볼 수 있는 예를 소개합니다.

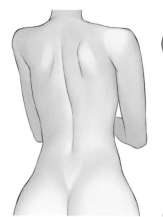

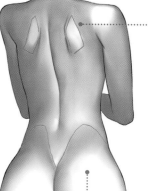

견갑골을 너무 의식해서 어깨와 분리되어 보인다

엉덩이 살이 허리 위까지 올라와 있다. 허리에 있는 다른 지방과 혼동하고 있는 것으로 보인다. 실제로 엉덩이는 더 낮아서 오른쪽 그림과 같다(p.64도 참조)

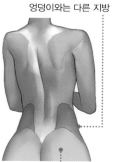

엉덩이와는 다른 지방

엉덩이

머리

머리와 모발

캐릭터 채색에서 머리는 피부만큼 채색이 중요합니다. 한편으로는 피부보다도 표현 방법이 더 다양합니다. 어디에 빛을 비추어도, 어느 곳을 어둡게 해도 그 사람 나름의 정답이 될 수 있습니다. 여기에서는 피부 파트의 설명과 마찬가지로 채색 표현을 시작하기 전에 채색에 도움이 될 수 있는 머리의 구조와 포착 방법에 대해 소개합니다.

머리 그리는 방법

입체감 있는 머리를 그리기 위해서는 토대가 되는 머리의 형태를 제대로 파악하는 것이 중요합니다. 머리의 형태는 공이 아닌 세로로 긴 타원 모양을 하고 있습니다. 이 형태에서 가이드라인을 의식하여 머리 모양은 물론 정수리 위치에서 머리의 흐름, 머리의 하이라이트를 그리도록 합니다.

위에서 본 머리

원으로 파악했다

타원의 가이드라인

머리를 블록으로 나누어 생각하기

머리를 그릴 때는 대략적으로 '앞머리' '옆머리' '뒷머리(겉)' '뒷머리(안)'의 4블록으로 나누어 그립니다. '앞'과 '뒤'와 같이 나누는 방법보다 '겉'과 '안'을 의식해 옆에서 뒤로 머리카락 다발의 천이 돌고 있는 이미지를 의식하면 입체감이 있는 머리를 그릴 수 있습니다. 블록별로 미세한 모발로 나누고 모발의 길이를 랜덤으로 균형 있게 배치하면서 머리카락을 그려 넣습니다. 그림자를 줄 때도 이 블록 나누기가 도움이 됩니다.

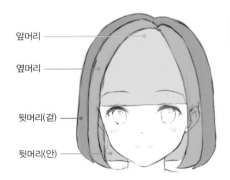

앞머리

옆머리

뒷머리(겉)

뒷머리(안)

이러한 찰랑찰랑한 천이 머리에 덮여서 앞~옆~뒤로 돌아가는 이미지

🌢 앞머리 그리는 방법

앞머리는 이마의 위치가 아니라 정수리를 선으로 표시하여 이곳에서 머리를 가져오는 이미지로 그립니다. 최근에는 '가르마는 거의 알 수 없는 느낌으로 자연스럽게 앞으로 흘려보내고, 정수리는 가볍게 들어 올려서 높게 뾰족한 느낌이 나도록 하는 헤어스타일'이 유행이라 이에 맞추고 있습니다. 옷과 마찬가지로 머리 모양에도 유행이 있기 때문에 헤어 카탈로그 등에서 정기적으로 트렌드를 얻도록 합니다.

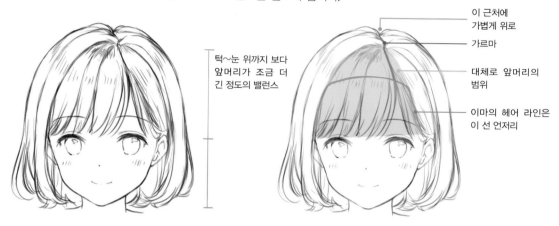

턱~눈 위까지 보다 앞머리가 조금 더 긴 정도의 밸런스

이 근처에 가볍게 위로

가르마

대체로 앞머리의 범위

이마의 헤어 라인은 이 선 언저리

🌢 모발 그리는 방법

모발은 7:3에서 8:2 정도의 폭을 연상하면서 랜덤으로 그립니다. 아래 그림의 NG 예와 같이 같은 간격(1:1)으로 그리면 OK 예보다 세밀하게 그렸음에도 불구하고 모발이 굵어 보입니다. OK 예는 가는 모발이 섞여 있기 때문에 가늘어 보입니다. 이것은 그림자를 줄 때도 도움이 됩니다.

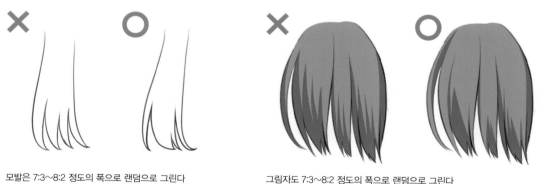

모발은 7:3~8:2 정도의 폭으로 랜덤으로 그린다

그림자도 7:3~8:2 정도의 폭으로 랜덤으로 그린다

Point 평평한 천을 연상하기

머리카락은 메밀국수나 우동 같은 이미지로 그리는 것보다 평평하고 찰랑찰랑한 천에 잘게 칼집이 들어가 있는 것 같은 이미지가 더 머리카락다운 표현을 할 수 있다고 생각합니다.

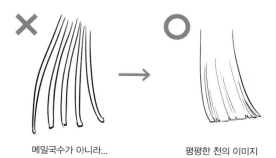

메밀국수가 아니라...

평평한 천의 이미지

색상의 선택 방법

The secret of skin coloring

10

색상 선택의 기본 개념을 소개하고 그 후에 피부색의 변화를 알아봅니다.

고유색은 되도록 사용하지 않기

색을 선택할 때 주의할 점은 (특별한 의도가 없는 한) 물체의 고유색은 사용하지 않는 것입니다. 고유색이란 다른 물체나 빛의 색에 영향을 받지 않은, 통상적인 빛으로 본 물체 그 자체의 색상을 말합니다. 물체를 볼 때 인간의 눈은 실제로 보이는 색에 상관없이 고유색으로 인식합니다. 우리의 눈은 어떤 환경에서도 빨간 사과를 '빨강'으로 인식하지만 실제로는 파란 하늘 아래에서 보았을 때는 핑크색으로 보이고 어두운 곳에서 보았을 때는 갈색으로 보입니다. 따라서 색칠을 할 때는 '빨강을 빨간색으로 칠하지 않는다'라고 생각해야 합니다❶.

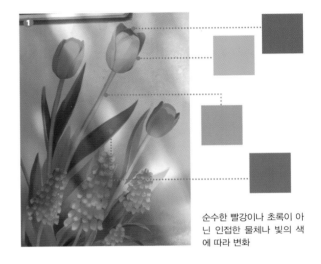

순수한 빨강이나 초록이 아닌 인접한 물체나 빛의 색에 따라 변화

그림자색의 선택 방법

그림자색의 선택 방법에는 바탕색과 채도를 바꾸는 법이 있습니다.

● 색상 바꾸기

바탕색과 그림자색을 선택할 때, 색상이 겹치지 않게 조금 차이를 둡니다❷❸❹. 밝은 부분(바탕색이나 하이라이트)은 노란색 톤으로 맞추고 어두운 부분(그림자색)은 청색 톤에 맞춥니다. 예외로 바탕이 노란색인 경우에만 그림자색은 빨간색 톤에 맞춥니다(파란색으로 맞추면 초록색으로 보이기 때문임).

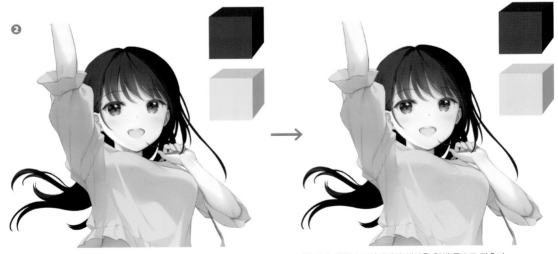

바탕색과 그림자색의 색상이 같다

바탕색에 대하여 그림자색의 색상을 청색 톤으로 맞춘다

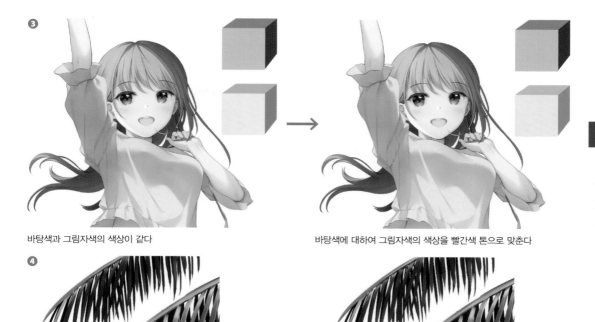

바탕색과 그림자색의 색상이 같다

바탕색에 대하여 그림자색의 색상을 빨간색 톤으로 맞춘다

바탕색과 그림자색의 색상이 같다

하이라이트의 색상을 노란색 톤으로, 그림자의 색상을 파란색 톤으로 맞춘다

피부색을 선택할 때도 바탕색을 노란색 계열로, 그림자색을 빨간색 계열로 맞추면 더 복잡한 색감으로 만들 수 있습니다.

💬 **Memo 색상이란?**

색상이란 빨강, 노랑, 파랑과 같은 색의 종류를 말합니다. [Color Wheel]이나 [HSB Sliders] 등 HSB(HSV) 표시가 되어 있는 도구를 사용하면 색상을 바꿔가면서 색을 선택하기 쉽습니다❺. H로 색상을, S로 채도(색의 선명함)를, B(V)로 명도(색의 밝기)를 선택할 수 있습니다. 저는 [Color Wheel]은 사용하지 않고, [Color Picker]에서 HSB의 S(채도)를 슬라이더로 조정하여 색상을 선택합니다❻.

슬라이더를 S(채도)로 설정

[Color Wheel]에서는 색상이 고리 모양으로 배치되어 있다

슬라이더로 S(채도)를 선택

가로 방향으로 색상을, 세로 방향으로 명도를 선택

● 채도 바꾸기

바탕색과 그림자색을 선택할 때 채도(색의 선명함)를 바꿉니다❼. 밝은 부분(바탕색이나 하이라이트)은 채도를 높게, 어두운 부분(그림자색)은 채도를 낮게 합니다. 또는 그 반대라도 상관없습니다.

🌢 피부의 색감

피부 색감의 정석을 3가지 예로 설명하겠습니다❽❾❿. 저의 경우는 노란색~오렌지색 정도를 즐겨 사용하고 있지만, 상황에 따라서는 핑크색 톤으로 하는 경우도 있어 기분에 따라 구분해서 사용하고 있습니다.

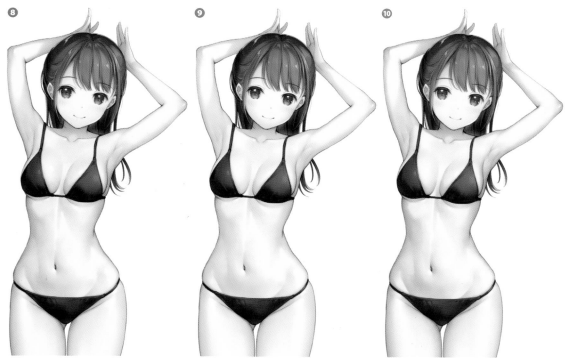

노란색 피부 : 노란색 톤에 가깝게 하면 건강한 피부가 됩니다. 공상적인 그림에 많은 인상입니다.

핑크색 피부 : 빨간색 톤에 가깝게 하면 혈색 좋은 피부가 됩니다. 성적 매력이 있는 그림에 많은 인상입니다.

채도가 낮은 피부 : 채도를 떨어뜨리면 리얼한 색상에 가까워집니다. 붉은기를 추가하면 혈색을 더욱 돋보이게 할 수 있습니다.

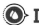 ## 피부색의 농도

피부색의 농도에 따라 인상이 많이 달라집니다. 제가 항상 사용하는 농도를 중간으로 하여 연하게 한 경우와 진하게 한 경우의 예입니다⑪⑫⑬.

⑪ ⑫ ⑬

1그림자를 연하게 한 패턴 : 바탕색을 조금 진하게 하고 1그림자를 연하게 하면 부드러운 인상이 됩니다. 드리워진 그림자 등으로 진한 색을 포인트로 넣으면 강약이 생깁니다.

평소 사용하는 농도 : 바탕색과 1그림자만으로 기본적인 음영을 표현할 수 있는 색을 선택하고 있습니다.

1그림자를 진하게 한 패턴 : 그림자를 진하게 하면 강렬해 보입니다. 성인 게임이나 만화의 분위기에 가까워집니다.

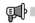 **Column** **검정(에 가까운 색)을 잘 사용하기**

저에게 있어 채색 방법의 한 전환점이 되었던 것은 '검정에 가까운 색을 사용'하는 일입니다. 피부라면 3그림자로 사용하고 있는 진한 적갈색이 그에 해당됩니다. 저는 '긴축 색'이라고 부르고 있습니다. 긴축 색을 극히 좁은 범위에 포인트로 넣으면 전체적인 인상이 훨씬 살아납니다 **A**. 만화의 흑백 원고에서 선화를 굵게 하는 것처럼 어두운 부분에 빈틈을 채워 넣는 느낌에 가까울지도 모릅니다. 강약의 차이가 없고 인상이 희미해질 때 특히 유용한 기술입니다.

A

긴축 색 없음

긴축 색 있음

흐리게 하는 그림자와 흐리게 하지 않는 그림자

흐리게 하는 그림자와 흐리게 하지 않는 그림자를 구분하는 것으로 딱딱함과 부드러움, 무거움과 가벼움을 표현하거나 부분적으로 인상을 강하게 할 수 있습니다.

11 The secret of skin coloring

딱딱함과 부드러움을 표현하기

그림자를 흐리게 하지 않으면 '딱딱하고 뾰족하게' 보이고 흐리게 하면 더 '부드럽고 둥글게' 보입니다. 한편으로, 흐리게 하지 않으면 '선명한' 인상으로, 흐리게 하면 '희미한' 인상이 됩니다. 따라서 부드러움을 표현하기 위해 Blur를 너무 많이 사용하면 가볍고 흐릿한 마무리가 되어 인상이 약해져 버립니다. 이를 피하기 위해 '부드럽게 보이고 싶은 곳은 흐리게 하는 것'을 감안하면서 반드시 '흐리게 하지 않는 곳도 만들기'를 합니다❶. 익숙하지 않을 때는 '흐리게 해도 별로 흐리지 않은 상태(왼쪽의 Blur 조금 예)'가 될 수 있기 때문에 '많이 흐리게 한 곳'과 '흐리게 하지 않은 곳'의 알기 쉬운 차이를 만들 수 있도록 그림자를 넣으면 강약 표현이 쉬워집니다.

❶
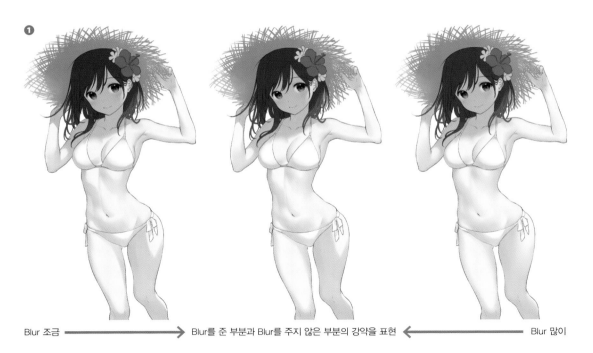

Blur 조금 ────────────→ Blur를 준 부분과 Blur를 주지 않은 부분의 강약을 표현 ←──────────── Blur 많이

선명하게 하여 인상을 강하게 하기

떨어지는 그림자나 배꼽과 다리 밑부분 등의 선화 주변으로 흐리지 않게 하는 부분을 만드는 것은 기본입니다. 더 나아가 팔이나 다리로 위에서 아래를 향해 그림자가 들어갈 때 그러데이션으로 나타내는 것이 아니라, 선명하게 그림자로 구분하는 것도 좋습니다❷. 위에서 아래로의 그러데이션 그림자는 둥그스름한 부분의 그림자가 아니라 광원에 대한 그림자이므로 흐릿함을 억제해도 팔과 다리의 부드러움은 크게 손상되지 않습니다.

❷
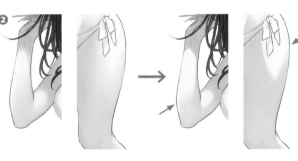

무거움과 가벼움을 표현하기

부드럽게 그러데이션으로 흐리게 할수록 '가볍게' 보이고❸, 흐릿함을 억제하면 더욱 '무겁게' 보입니다❹. 둥근 것에 무게감을 표현하고 싶은 경우 너무 흐리게 하지 않거나, 흐리게 하지 않는 부분을 만들면 좋습니다.

흐리게 하면 가볍게 보인다

흐릿함을 억제하면 무거워 보인다

Column **피부 채색에서의 하이라이트**

하이라이트가 적은 피부는 매트한 질감이 됩니다. 하이라이트를 넣으면 윤기 있고 육감적인 표현이 됩니다. 피부에 하이라이트를 넣을 때는 젖어 있거나 또는, 오일리하게 번들거리는 상태를 가정해서 채색하면 좋습니다.

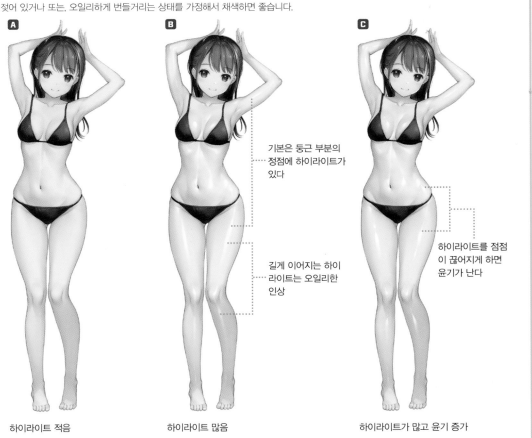

기본은 둥근 부분의 정점에 하이라이트가 있다

길게 이어지는 하이라이트는 오일리한 인상

하이라이트를 점점이 끊어지게 하면 윤기가 난다

하이라이트 적음

하이라이트 많음

하이라이트가 많고 윤기 증가

그림자 면적의 비율

같은 광원이라도 밝은 부분과 어두운 부분의 비율을 바꾸면 다른 인상이 됩니다.

🔵 머리카락의 그림자 면적

머리카락의 그림자 면적을 생각해 봅시다. 2:8로 채색한 예와 5:5로 채색한 예를 살펴보겠습니다.

● 80%와 20%로 나눈 예

머리카락의 20%나 80%의 면적을 그림자로 한 예입니다❶❷. 머리카락 뭉치를 가늘게 표현할 수 있기 때문에 그려 넣지 않아도 세세한 머리카락을 보여 줄 수 있습니다. 반면, 평탄해지기 쉬워 하이라이트로 신축성을 줍니다.

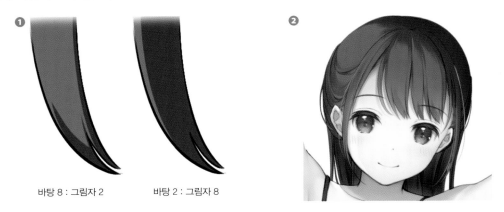

바탕 8 : 그림자 2 　　　　바탕 2 : 그림자 8

● 반으로 나눈 예

머리카락 절반의 면적을 그림자로 한 예입니다❸❹. 입체감을 강하게 표현할 수 있는 반면, 90년대 애니메이션이나 00년대 미소녀 게임에서 흔히 볼 수 있었던 채색 방법이기 때문에 오래된 그림으로 보이기 쉽습니다. 그다지 추천하지 않습니다.

바탕 5 : 그림자 5

머리카락 이외 피부나 옷도 경험상 5:5의 비율로 그림자를 넣는 것보다 7:3〜9:1의 비율로, 바탕색 또는 그림자 중 어느 한쪽의 면적이 가늘게 들어가도록 넣어야 보기 좋게 완성됩니다. 검은 머리의 하이라이트를 보기 좋게 하는 것은 색의 콘트라스트 차이가 큰 것도 있지만 검은 부분 9 : 하이라이트 1로 밝은 부분과 어두운 부분의 면적 비율이 편중되어 있기 때문입니다. 채색 방법을 찾을 때 이 규칙을 의식하면서 또는, 비율을 구분해서 채색하면 마무리의 분위기를 바꿀 수 있습니다.

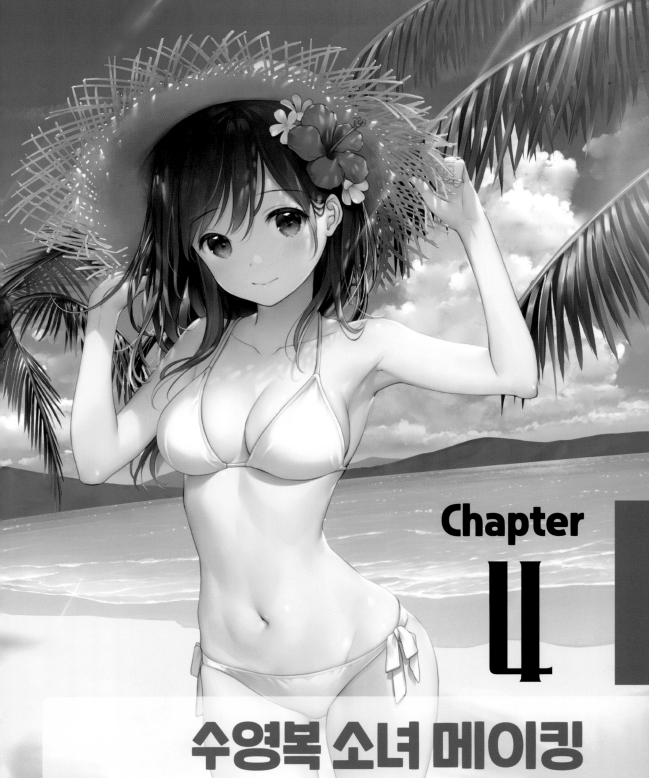

Chapter 4

수영복 소녀 메이킹

수영복을 입은 소녀의 전체적인 제작 흐름을 소개합니다.
Chapter 1~3에서 설명한 내용을 기본으로 하여 일러스트를 그릴 때 중요하게 생각했던 사항들을
많이 정리해 두었습니다. 한 장의 그림이 다 그려질 때까지의 진행 상황을 알아보도록 합니다.

01 큰 러프와 러프 그리기

The secret of skin coloring

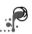

① 큰 러프 그리기

큰 러프를 그릴 때는 9개로 분할한 테두리가 그려진 A4 사이즈의 캔버스❶를 사용하고 있습니다('다운로드 특전', p.144). 크기가 작은 편이 손쉽게 그릴 수 있으며, 세세하게 그려 넣을 수 없기 때문에 그림 전체를 바라보면서 레이아웃 결정에 집중할 수 있습니다. 또한 9개의 테두리가 있어 여러 개의 러프를 보고 쉽게 비교할 수 있습니다. 같은 러프는 옆으로 나란히 세워 놓고 그려 보는 등 다양한 구도를 모색하면서 검토할 수 있습니다.

먼저, 그리고 싶은 장면을 떠올립니다. 바로 떠오르지 않을 때는 웹 서핑이나 책을 보면서 그리고 싶은 그림의 힌트를 찾고 어떤 그림을 그릴지 머릿속으로 결정해 나갑니다. 아무것도 생각나지 않는데 그리기 시작하면 제대로 되지 않습니다.

❶
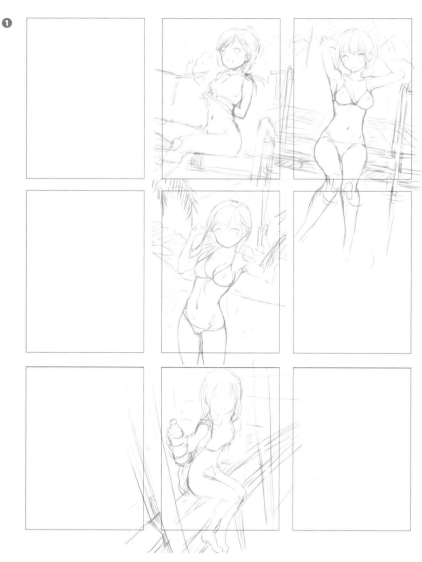

Point 어떻게 그리고 싶은 장면을 떠올릴까

저는 여자아이의 캐릭터 일러스트를 그리는 경우가 많기 때문에 '카메라=자신'인 것을 기본적인 전제 조건으로 하여 그 위에 '이 일러스트의 세계에 들어가 보고 싶다는 생각이 드는지' '이 일러스트 장면의 연결이 누구나 쉽게 상상할 수 있고 그 상상이 커질지'를 항상 의식하면서 작업하고 있습니다. 일러스트 속의 여자아이를 좋아하게 될 것 같은, 그런 장면을 계속 생각하고 희미하게 영상이 떠오르면 그것을 캔버스에 그려나갑니다.

② 큰 러프로 모색하다

생각나는 장면을 실제로 그려 보면 조금 당황할 때가 있습니다. '생각난 장면이 그렇게 좋은 장면이 아니다' '그림 실력이 부족해서 그리고 싶은 장면이 표현되지 않는다' '카메라 위치=레이아웃을 잘라내는 방법이 미묘하다' 등 원인은 여러 가지가 있을 수 있습니다. '레이아웃'에 관해서는 시행착오를 할 수 있기 때문에 같은 장면으로 다른 구도의 그림을 그려 시험하면 좋을 것입니다.

Point 레이아웃을 모색하는 방법

❶의 중앙에 있는 러프는 여자아이가 처음으로 수영복을 입고, 부끄러운 듯이 밀짚모자를 쓰고 '어울려?'라고 고개를 갸웃거리고 있는 장면을 생각하며 그렸습니다. 뻣뻣이 서 있는 것과 배경이 잘 정리되지 않은 것이 마음에 걸려 화각을 기분 좋게 넓게 하고 높은 곳에서 내려다보는 투시도가 강조되도록 변경한 러프를 왼쪽 옆에 그려 보았습니다❷(화각에 대해서는 후술). 이것으로 오른쪽에 큰 야자수 잎, 왼쪽에 작은 야자수 잎의 원근감을 표현할 수 있게 되었습니다. 오른쪽 위에서 왼쪽 아래로 배경이 향하는 흐름을 의식하여 조정했습니다❸.
카메라가 더 부감이 되었으므로 엉덩이의 뒷면이 조금 보이게 되고 잘록한 라인을 그대로 강조해 갔더니 한쪽 다리를 당겨 포즈가 S자로 되어 캐릭터에 움직임이 생겼습니다(S자 포즈에 대해서는 후술). 이 시점에서는 그리고 있지 않지만, 머리카락을 오른쪽에서 왼쪽으로 휘날리게 하여 움직임이 생기도록 한층 더 이미지를 부풀려 갑니다. 큰 러프 과정에서는 같은 장면에서도 다른 구도 등 여러 가지 패턴을 모색할 수 있으므로 가능하면 이 단계에서는 한번 시간을 두고 나서 다시 보는 것이 좋습니다.

❷
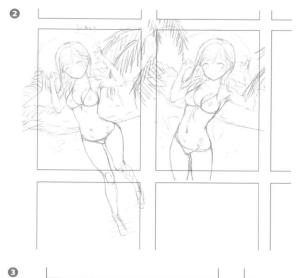

❸
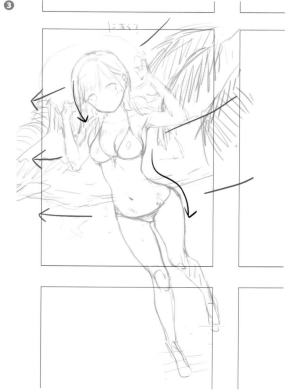

화각을 의식한 배경 레이아웃

화각이란 사진 용어로서 카메라에 찍히는 범위를 각도로 나타낸 것으로, 광각 렌즈일수록 화각이 넓고 망원 렌즈일수록 화각이 좁아집니다. ④⑤의 인물은 같은 모습이며, 배경이 찍히는 방법을 바꾼 것입니다. 실제로는 인물의 원근감도 바뀌지만 미세한 차이이므로 알기 쉽게 하기 위해 같은 그림으로 하였습니다. 저는 카메라에 대해서는 잘 모르기 때문에 '광각은 카메라를 당겨 배경의 원근감을 높인다' '망원은 카메라를 확대하여 원근감이 약한 자연스러운 배경' 정도로 인식하지만, 일러스트의 레이아웃을 결정할 때 화각을 의식하면 특히 배경 레이아웃 표현의 폭이 넓어집니다.

예를 들면 1장의 일러스트로 장면의 상황을 설명하고 싶을 때는 배경에 많은 정보를 주입하기 위해 광각④으로 하는 것이 좋습니다. 인터넷 게임의 일러스트는 광각으로 소품 등이 많이 배치되어 있는 그림이 많습니다. 또 카메라와의 거리가 가깝기 때문에 캐릭터를 더 가까운 거리로 느끼게 하고 싶을 때에도 사용할 수 있습니다.

한편, 망원⑤은 멀리서 확대한 일부를 프레임으로 잘라낸, 이른바 포트레이트 사진과 같은 화면이 되기 때문에 배경보다 캐릭터를 메인으로 보여주고 싶은 경우에 유용합니다. 캐릭터에 초점을 맞추고 배경은 흐리게 하는 등 시선을 모으고 싶은 부분, 모으고 싶지 않은 부분을 의식하여 흐리게 하는 표현을 추가하면 좋습니다.

광각 : 화각이 넓다 = 프레임에 들어가는 배경이 많다. 캐릭터와 카메라의 거리가 가깝다. 퍼스가 강하고 원근감이 강조된다.

표준~망원 : 화각이 좁다 = 프레임에 들어가는 배경이 적다. 캐릭터와 카메라의 거리가 멀다. 퍼스 라인은 평행에 가깝고 깊이는 압축된다.

S자 포즈

⑥과 같이 머리, 상체, 하체가 모두 같은 방향이 아니라 ⑦과 같이 머리는 오른쪽, 상체는 왼쪽 등 방향을 바꾸면 몸의 라인이 S자처럼 곡선을 이루는 포즈가 됩니다. 이 포즈를 S자 포즈라고 부릅니다.

여자아이의 일러스트에서는 특히 S자를 의식함으로써 곡선미를 나타낼 수 있고 또한, 움직임도 쉽게 표현할 수 있습니다. 몸의 방향을 바꾸지 않아도 지그재그의 S자 라인을 의식하면 포즈에 변화를 줄 수 있습니다.

저는 인물 러프를 일단 그린 뒤, 머리를 반전시켜 기울이거나 상체와 하체로 향하고 있는 방향을 반대로 하는 등 뼈의 움직임이 다양한 포즈를 자주 모색합니다. 몸의 중심축이 좌우 어느 쪽으로 기울어져 있지 않은지, 제대로 수직으로 서 보이는지에 주의하면서 포즈를 모색하면 좋을 것입니다.

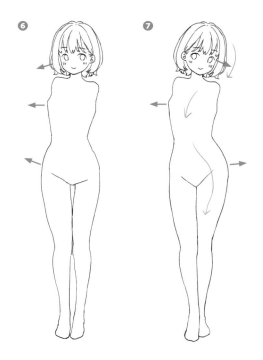

③ 러프 다듬기(큰 러프 다듬기)

이미지가 결정되면 큰 러프를 더 그려나갑니다. A4 크기의 캔버스를 새로 만들어 작게 그리던 큰 러프를 확대해 붙입니다. 여기에서는 큰 러프에서 배경을 잘라내 새로운 레이어에 페이스트하여 캐릭터 레이어와 배경 레이어로 나누고 있습니다. 러프 단계에서 배경 러프가 별도로 되어 있는 것이 캐릭터의 위치를 조정하는데 편리하기 때문입니다. 둘레의 얇은 검은색 테두리는 트리밍용 여백입니다. 인쇄물이 아니더라도 트리밍 범위를 바꾸고 싶을 때 수정하기 쉽도록 테두리를 그려놓았습니다.

크기가 커져 세부를 그릴 수 있게 되었으므로 선이 겹쳐 있거나 너무 굵은 부분을 다듬어 러프의 선을 정리합니다❽.

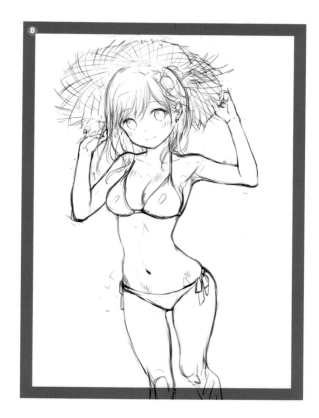

Point 디테일하게 해 나가기

러프 과정에서는 디테일이 모호했던 부분을 보완해 나갑니다. 이 그림에서는 주로 캐릭터의 수영복 디자인, 머리 모양, 밀짚모자 디자인, 손가락 포즈 등을 담고 있습니다.

수영복은 다양한 수영복 디자인을 참고하였으며, 심플하게 표현했습니다. 허리에 리본을 달아 귀여움을 조금 추가했습니다. 리본 끈이 아니라 납작한 천의 큼직한 리본을 선택하여 포인트가 될 수 있도록 했습니다. 밀짚모자는 실제 밀짚모자를 참고하여 밀짚의 그물코를 그렸습니다. 손가락은 직접 포즈를 취해 사진을 찍고 그것을 보면서 그렸습니다. 배경은 심플하기 때문에 큰 러프에서 크게 수정하지 않고 수평선의 위치만 캐릭터와 맞추면서 결정했습니다❾.

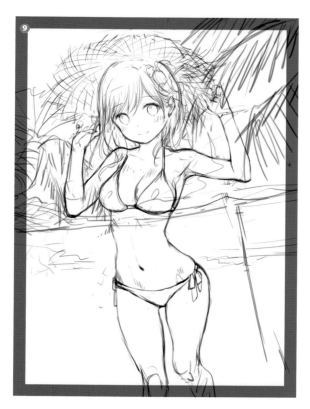

컬러 러프 그리기

① 캐릭터의 색을 파트별로 구별하여 분류하기

이미지가 결정되면 색을 입혀 컬러 러프를 만듭니다. 우선, 캐릭터의 색을 파트별로 구분합니다①. 디테일 하게 채색하지 않으면 의욕이 나지 않기 때문에 이 컬러 러프 단계에서 눈도 채색합니다. 머리에 히비스커스와 작고 흰 꽃을 넣고 싶었기 때문에 꽃을 조사하여 플루메리아를 추가했습니다.

② 캐릭터의 그림자 채색하기

색으로 분류한 레이어 위에 [Blending Mode : Multiply]로 설정한 레이어를 만들어 연한 핑크보라색으로 그림자를 표현해 갑니다②. 핑크보라색을 사용하는 이유는 파란색 계열 파트와 빨간색 계열 파트 모두에 큰 위화감 없이 얹히기 때문입니다.

Point 조명을 의식한 그림자 그리기

여기에서는 세세한 그림자는 그리지 않고 화면 전체의 조명을 의식해서 큰 그림자만 그리도록 합니다. 배경의 흐름에 맞춰 오른쪽 위에서 왼쪽 아래로 햇살이 비추는 것으로 가정③하여 왼쪽 아래로 그림자가 지도록 채색합니다. 그림자는 더 아래까지 드리워도 되지만, 굳이 가슴 위까지 남겨둠으로써 가슴~몸체가 앞으로 나와 눈에 띄게 매혹시킬 수 있도록 했습니다. 왼발(보이는 쪽은 오른쪽)은 안쪽으로 더 들어가 보이도록 하기 위해 완전히 채색했습니다.

이처럼 그림자나 색상 등을 그림과의 거리를 두고 되도록 객관적으로 바라보면서 보여주고 싶은 부분이 눈에 띄는지, 반대로 보여주고 싶지 않은 부분이 눈에 띄지는 않은지, 좀 더 효과적으로 매혹시키는 표현은 없는지를 모색합니다. 예를 들면 여기에서는 얼굴에 그림자가 져서 얼굴이 눈에 띄지 않게 되어 버리지만, 오른쪽 볼 관자놀이 근처를 중심으로 모자로부터 미세한 빛을 넣는 작업을 하고 있기 때문에 그 이미지를 머릿속에서 보완한 결과, 눈에 띄게 할 수 있다고 판단하여 그대로 진행하였습니다. 머릿속으로 이미지를 생각하는 것이 자신이 없을 때는 제대로 러프 스케치를 하고 형태를 잡는 것이 안전합니다.

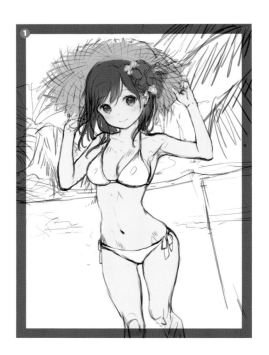

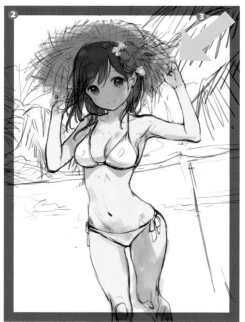

Point 얼굴에 그림자를 너무 드리우지 않도록 하기

밀짚모자로 얼굴 전체에 그림자가 드리워지고 밀짚의 그물코에서 미세한 빛이 반짝반짝하고 흩어지는 모양으로 얼굴의 그림자를 그렸습니다. 이때 좌우 어깨 부근까지 곧바로 떨어지는 그림자를 그리면 머리카락도 모두 어두워져 포인트로 빛을 넣기 어려워집니다. 그래서 오른쪽 머리카락 부분❹에 빛을 넣을 여지를 남기면서 모자의 그늘진 그림자를 왼쪽으로 겹치지 않도록 넣었습니다.

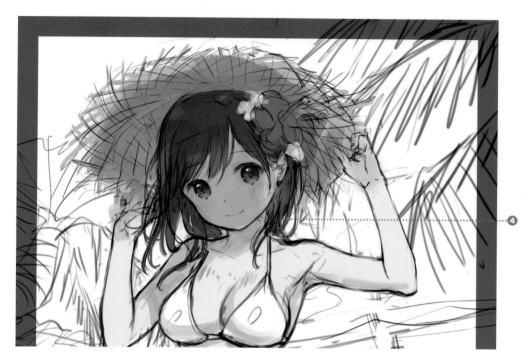

❹

③ 캐릭터의 그림자 색상을 융합시키기

그림자 색상을 이미지와 가깝게 하기 위해 핑크보라색의 「그림자 러프」 레이어 위에 새로운 레이어를 만들어 클리핑하고 피부 중심에 오렌지색을 올려 그림자 색을 융합시킵니다❺❻.

❺
색상 조정

그림자 러프

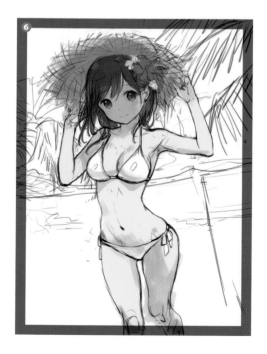

❻

④ 배경을 색별하기

배경에 색을 입혀 갑니다. 여름 같은 선명한 파란색으로 표현하고 싶어서 하늘을 깊은 파랑으로, 바다를 하늘색으로 나타냈습니다. 바다와 모래사장은 남국의 해변을 참고로 색상을 결정해 갑니다 ❼.

모래사장이 허전해 캐릭터의 그림자를 넣으려고 했지만, 위치적으로 어렵기 때문에 화면 밖에 야자수가 있다고 가정하여 야자수의 그림자를 넣었습니다 ❽. 캐릭터에 나무 그림자가 덮여 있지 않다든지, 그림자의 위치라든지 이상한 부분은 있지만 여기에서는 신경 쓰지 않기로 합니다.

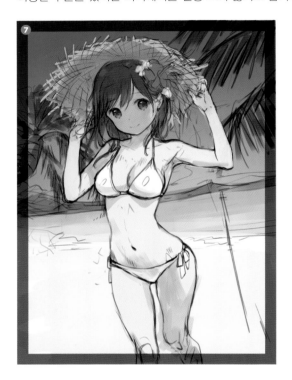

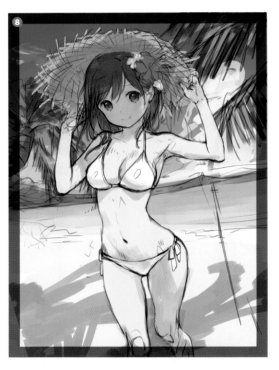

Column 화면 밖에서의 빛과 그림자를 의식한 조명

화면 밖에서 드리워지는 야자수 그림자는 보기 좋은, 신축성 있는 그림으로 완성시켜 주는 조명이라고 할 수 있습니다. '화면 밖에서의 빛과 그로 인해 생기는 그림자를 눈에 띄는 형태로 넣는' 조명입니다. 야자수 그림자에 의해 화면 전체의 콘트라스트를 강화시킬 수 있습니다.

이 조명을 표현하기 가장 쉬운 방법은 비스듬하게 그림자와 빛을 드리우는 것입니다. Ⓐ Ⓑ의 일러스트는 모두 실내에서 화면 밖에 있는 큰 창문을 통해 빛이 들어온다고 가정하여 그림자를 드리우고 있습니다. 캐릭터를 가로지르듯 빛을 떨어뜨린 경우 밝은 부분과 어두운 부분이 강조되어 간편하게 인상적인 화면을 만들 수 있습니다. 너무 많이 나타내면 캐릭터보다 그림자가 눈에 띌 수 있으므로 보여 주고 싶은 것이 무엇인지를 잊지 않고 조정하도록 합니다. 기본적으로 그림으로 보여 주고 싶은 부분을 밝게 남기고 시선을 떼어도 문제가 없는 부분을 그림자로 만드는 것이 좋습니다.

84

⑤ 전체 효과를 주고 나서 몇 번이고 다시 보기

마지막으로 전체 효과(이펙트)로서 맨 위에 새로운 레이어를 [Blending Mode : Screen]으로 만들고 희미하게 파란색을 올려 밝게 한 후 오른쪽 위에서 왼쪽 아래 방향으로 입사광을 그려 넣어 완성 이미지를 파악하기 쉽게 합니다❾. 컬러 러프 이후의 과정은 청서(淸書) 작업으로 크게 수정할 수 없기 때문에 색감과 조명을 중심으로 문제가 없는지 완성도를 상상하면서 여러 번 전체를 재검토합니다.

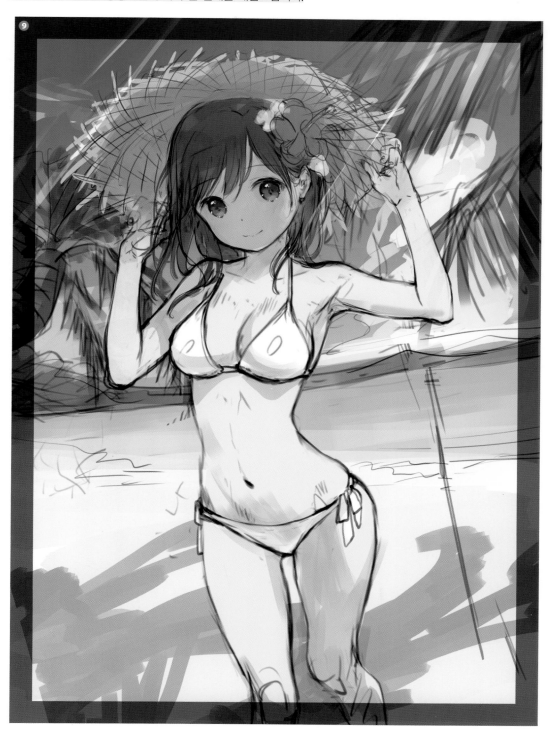

선화 그리기

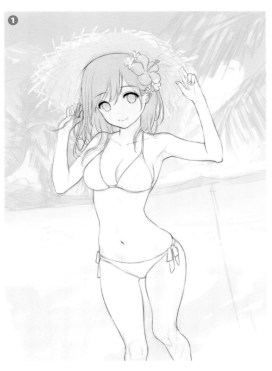

①

① 캐릭터의 선화 그리기

컬러 러프의 Opacity를 낮추고 그 위에 새로
운 레이어를 만들어 선화를 그려나갑니다①.
머리가 크게 느껴지기 때문에 여기서 조금
작게 조정합니다.

② 밀짚모자의 실루엣 그리기

밀짚모자는 선화는 그리지 않고 모자 모양
만 그리기로 합니다. 러프의 주변을 따라 그
물코를 굵은 베타 브러시로 그리고② 그물
코의 느낌은 모자의 끝부분만 있으면 되므로
조금씩 그물코의 구멍이 작아지도록 안쪽을
채웁니다③. 삐져나오는 부분 등은 채색할
때 조정하기 때문에 선화는 이것으로 완성합
니다④.

②

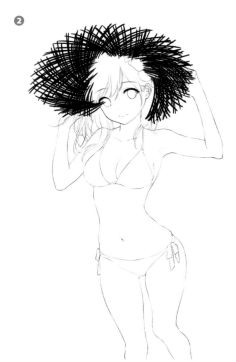

③

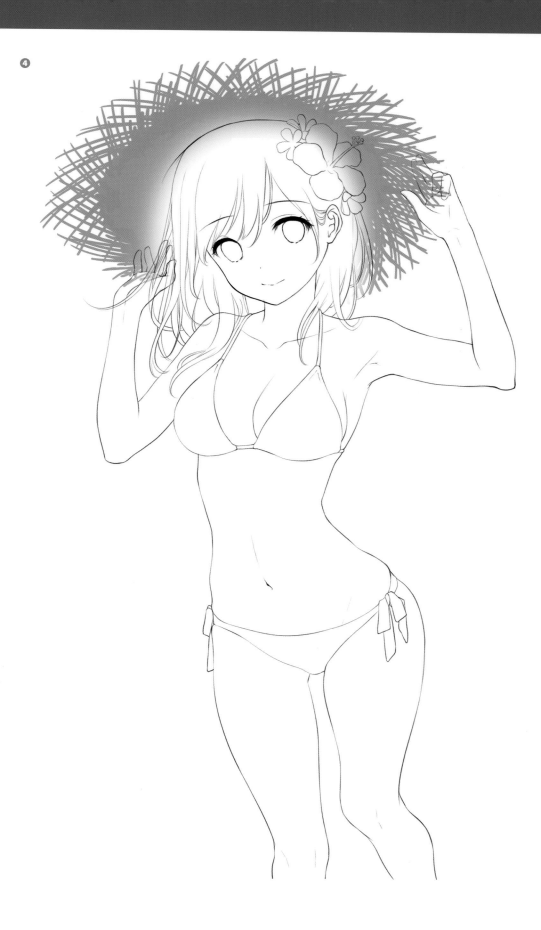

④

4

수영복 소녀 메이킹

04 초벌 채색을 하고 얼굴 그리기

❶ 파트별로 초벌 채색하기

「피부」, 「모발」, 「수영복」, 「모자」, 「히비스커스」 파트별로 레이어 그룹을 나누어 초벌 채색을 합니다❶. 피부의 레이어 그룹에는 피부 배색 팔레트(p.23)를 불러왔습니다. 다른 파트의 색상은 컬러 러프를 할 때의 색에 맞춰 대략적으로 선택했습니다. 단색 레이어에서 초벌 채색을 해두면 색 조정이 쉽습니다. 모자는 앞에서 묘사한 실루엣을 베이지색으로 채웠습니다.

❶

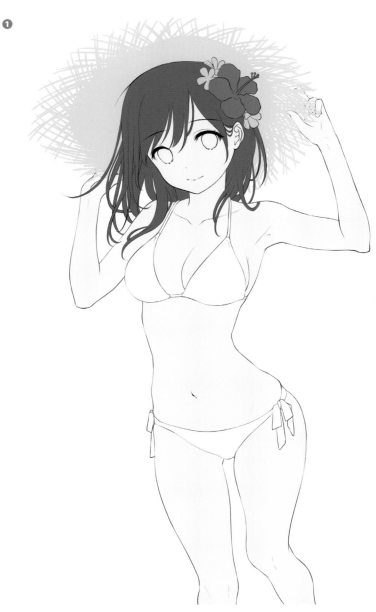

② 얼굴 그리기

얼굴이 정리되지 않으면 역시나 작품을 완성할 의욕이 생기지 않으므로, 초벌 채색의 흐름에서 가장 먼저 얼굴을 그립니다. 자세하게 그리는 순서를 소개합니다. 순서대로 차근차근 설명하고 있기 때문에 체계적으로 채색하는 것처럼 보이지만, 실제로는 '하이라이트는 더 큰 것이 좋을까?' '눈 밑부분은 더 밝은 것이 예쁜가?' '속눈썹은 조금 더 깎는 게 좋을까?' '좌우로 눈의 밸런스가 이상하지 않은가?' '속눈썹은 조금 더 얇게 하는 것이 좋을까?' 등 작업한 본인 이외에는 어디가 달라져 있는지 전혀 알 수 없을 정도로 여러 번 반복해서 그리고 계속해서 다시 그리기를 하고 있습니다. 이 소녀의 경우는 처음에는 좀 더 밝은 눈동자 색이었지만, 검은자위가 많은 편이 귀여워질 것 같아 중간에 색을 다시 칠하는 등 여러 번 수정을 했습니다.

❶ 눈동자에 색을 넣고 나서 형태를 흐리게 한다.

❷ 눈동자 위와 윤곽에 그림자를 그린다.

❸ 눈동자 아래에 푸른빛을 넣는다.

❹ 눈동자 아래에 노란색 하이라이트를 그린다.

❺ 눈동자 아래에 그러데이션을 밝게 넣는다.

❻ 눈동자 위에 반사광을 그린다.

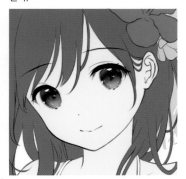

❼ 눈동자에 하이라이트를 그린다.

❽ 흰자, 볼, 입술을 그린다.

❾ 얼굴의 선화에 색을 넣는다.

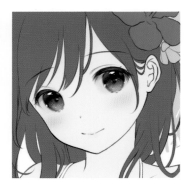

❿ 속눈썹을 그리고 미세하게 조정하여 완성한다.

05

피부 채색하기

❶ 컬러 러프의 그림자를 1그림자에 복사하기

컬러 러프의 그림자 범위를 복사하여 각 파트의 1그림자 레이어에 올립니다❶. 러프 레이어의 마스크를 선택하고 [Alt] 키를 누른 상태에서 드래그하여 그대로 1그림자 레이어의 마스크로 옮기면 간단하게 복사할 수 있습니다.

피부의 1그림자는 오렌지색입니다. 러프의 그림자가 상당히 대략적이어서 어디에 그림자를 둘지 생각하면서 좀 더 다듬어 자세하게 수정했습니다❷.

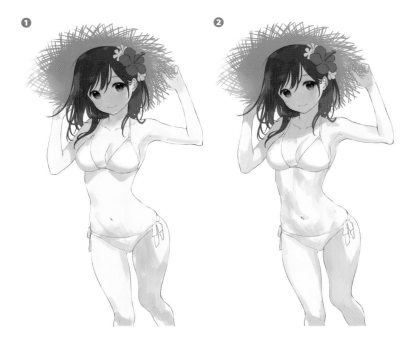

❷ 1그림자(가장자리) 채색하기

앞의 1그림자 레이어는 일단 숨기고 같은 1그림자의 색상 레이어를 만들어 '반드시 어두워지는 곳'에 그림자 색을 넣어줍니다❸. 주로 선화가 있는 곳입니다. 머리카락이나 리본 등에 드리워진 그림자는 다음 과정에서 그립니다.

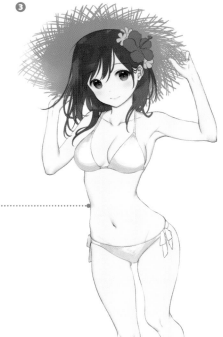

③ 1그림자(전체) 채색하기

숨겼던 1그림자 레이어를 다시 보이게 합니다❹. 러프 그림자의 브러시 얼룩을 Blur를 주면서 정돈하고 깨끗하게 만들어 1그림자를 마무리합니다❺❻. 왼쪽 면이 그림자가 될 것을 의식해서 둥그스름한 부분인 오른쪽을 흐리게 하고 왼쪽을 선명하게 남기면서 '너무 흐리게 하지 않는다'는 것을 의식하며 채색을 진행합니다.

⑤ ········· 1그림자(전체)

········· 1그림자 (가장자리)

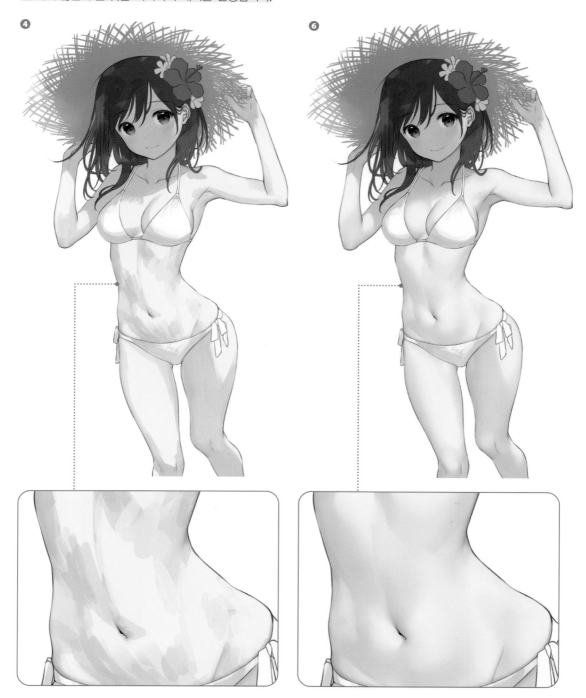

❹

❻

Point 수영복 소녀의 피부

수영복 소녀 피부의 그림자 넣기에서 특히 신경 쓴 부분을 ❼에 정리합니다. 기본적으로 왼쪽 면, 아랫면, 안쪽에 그림자를 넣었습니다.

❼

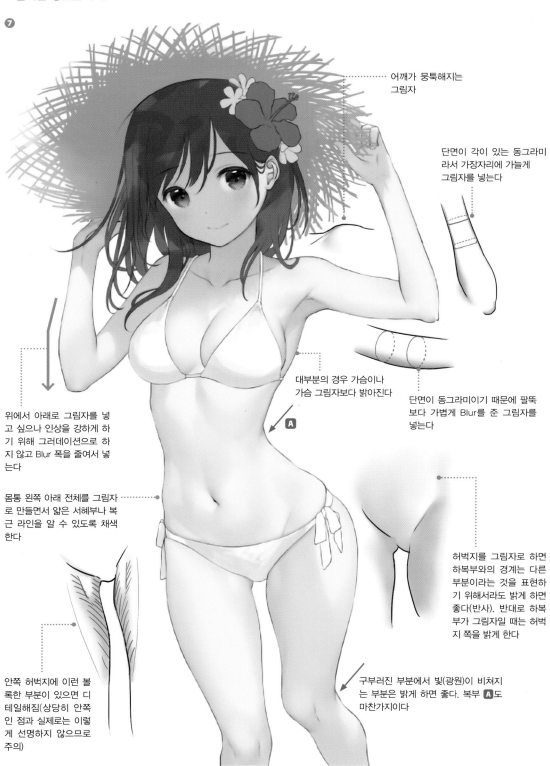

어깨가 뭉툭해지는 그림자

단면이 각이 있는 동그라미 라서 가장자리에 가늘게 그림자를 넣는다

대부분의 경우 가슴이나 가슴 그림자보다 밝아진다

단면이 동그라미이기 때문에 팔뚝 보다 가볍게 Blur를 준 그림자를 넣는다

위에서 아래로 그림자를 넣고 싶으나 인상을 강하게 하기 위해 그러데이션으로 하지 않고 Blur 폭을 줄여서 넣는다

몸통 왼쪽 아래 전체를 그림자로 만들면서 앝은 서혜부나 복근 라인을 알 수 있도록 채색한다

허벅지를 그림자로 하면 하복부와의 경계는 다른 부분이라는 것을 표현하기 위해서라도 밝게 하면 좋다(반사). 반대로 하복부가 그림자일 때는 허벅지 쪽을 밝게 한다

안쪽 허벅지에 이런 볼록한 부분이 있으면 디테일해짐(상당히 안쪽인 점과 실제로는 이렇게 선명하지 않으므로 주의)

구부러진 부분에서 빛(광원)이 비쳐지는 부분은 밝게 하면 좋다. 복부 A도 마찬가지이다

Point 물체끼리의 중첩을 잊지 말고 그림자 넣기

그림의 채색이 익숙하지 않을 때는 모든 부분의 그림자가 균일해지기 쉽습니다. 이것은 화면 전체에서의 광원을 의식하지 못하고(혹은 잊어버려) 부위마다의 채색에 집중하거나 정면에서 본 평면=이차원의 그림으로 파악해 버리는 것이 원인으로, 이 때문에 각 부분마다 정면에서 빛을 비추기만 한 단순한 그림자가 되어 버립니다.

특히 물체끼리의 중첩은 간과하기 쉽습니다. 캐릭터를 예로 들자면, 몸통 부분보다 팔 부분이 뒤쪽에 있는 등 신체 부분마다 카메라로부터의 거리가 다릅니다. 카메라 위치에서 빛을 비추고 있는 그림의 경우 안쪽에 있는 부분은 어둡고 앞에 있는 부분은 밝게 해야 하지만 무심코 '광원은 오른쪽이니까 팔의 왼쪽을 어둡게 하자'라는 생각으로 각 부분마다 독립된 그림자를 채색해 버리고 맙니다❽. 안쪽에 있는 부분은 과감하게 채색하는 등 항상 '캐릭터나 화면 전체에서의 입체'를 의식하여 그림자를 그리면, 그림 전체의 형태나 포인트를 컨트롤하기 쉬워집니다❾.

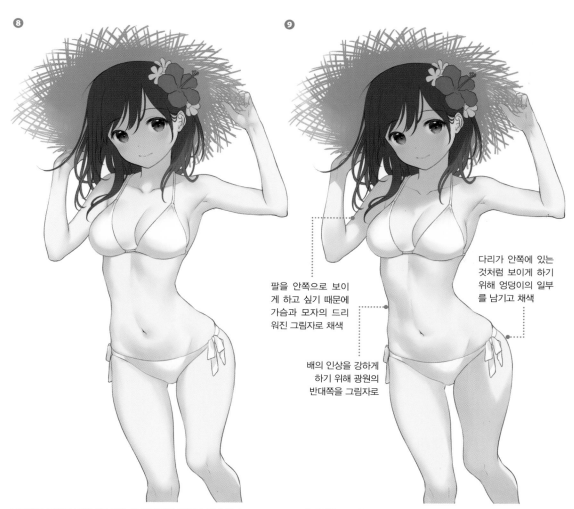

❽

❾

팔을 안쪽으로 보이게 하고 싶기 때문에 가슴과 모자의 드리워진 그림자로 채색

배의 인상을 강하게 하기 위해 광원의 반대쪽을 그림자로

다리가 안쪽에 있는 것처럼 보이게 하기 위해 엉덩이의 일부를 남기고 채색

부분별로 균일한 그림자를 넣은 ❽ 평면적인 인상이 되기 쉽다

크게 채색한 부분을 만드는 등 캐릭터 전체의 입체를 의식한 ❾

④ 2그림자 채색하기

1그림자보다 짙은 색상으로 2그림자를 채색합니다❿. 주로 다음과 같은 부분을 채색합니다.

■ 1그림자에서 그림자로 되어 있는 범위가 넓은 부분

목에서 가슴 위로 드리워진 그림자 부근⓫이나 왼쪽의 몸통⓬. 다리의 그림자로 되어 있는 부분⓭ 등에 채색이 부족하기 때문에 2그림자를 추가합니다.

■ 윤곽 부근

다리의 윤곽이나 팔의 윤곽 등을 한 단계 더 진하게 합니다. 오른쪽의 몸통에서 엉덩이까지의 빛이 비치고 있는 윤곽 부분⓮에는 2그림자를 넣지 않았습니다.

■ 드리워진 그림자

머리, 가슴 아래, 리본에 드리워진 그림자를 추가했습니다.

Point 드리워진 그림자도 3차원으로 생각하기

드리워진 그림자도 평면에 획일적으로 넣지 않도록 주의합니다. 예를 들어 어깨에서 가슴으로 머리카락이 가볍게 걸리는 경우 그림을 평면으로 잡아 정면에서 그림자를 드리우면 특히, 쇄골이나 오른팔에 걸려 있는 그림자가 부자연스럽게 됩니다⓯. 팔은 몸통보다 안쪽에 있고 쇄골과 목은 깊숙이 있으며 더욱이 머리카락은 머리카락 끝으로 갈수록 몸에서 멀어지도록 떠 있습니다. 따라서 머리카락으로 갈수록 그림자가 어긋나거나 팔 부분에는 거의 그림자가 드리워지지 않는 것이 자연스럽습니다⓰.

정면에서 평면적으로 넣은 **예**

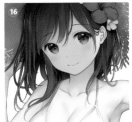
부분마다 입체를 의식한 **예**

⑤ 3그림자 채색하기

2그림자보다 더 짙은 3그림자를 추가합니다⓱. 3그림자는 거의 갈색이므로 너무 많이 넣으면 피부색이 지저분해집니다. 또한 너무 광범위하게 넣지 않도록 주의합니다. 주로 앞머리 밑과 목 아래 부근을 어둡게 하고 가슴 주위의 선화 부근(가슴의 윤곽, 수영복과의 접지 부분)이나 드리워진 그림자를 약간 어둡게 합니다. 흑백 만화 그림에서 먹을 넣은 것과 같이 표현합니다. 또한 선화를 4그림자로 파악하여 3그림자의 채색과 어우러지게 선화를 보완하면 입체감이 더 강조될 수 있습니다.

❿

⓫

⓬ ⓮

⓭

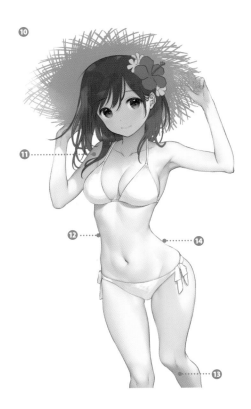

⓱

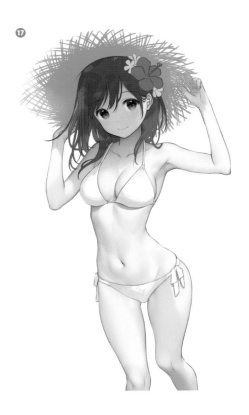

⑥ 청색 추가하기

피부에 청색을 추가하여 색의 깊이를 더해 줍니다. 1그림자 범위의 안쪽에 가볍게 연한 청자색을 얹었습니다 ⑱⑲. 반사가 있는 피부와 피부가 겹치는 부분이나 빛이 비치기 쉬운 윤곽 부근 등은 피합니다.

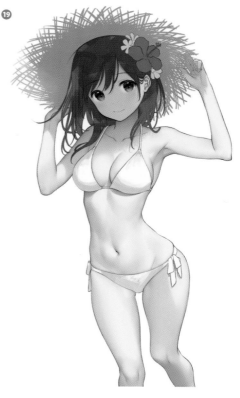
⑲

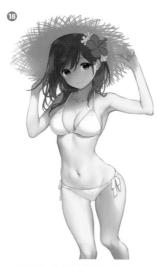
⑱

청색을 추가한 부분을 강조

⑦ 모래사장에서의 환경광을 추가하기

해변에서는 모래사장에서 태양광의 반사가 있기 때문에 캐릭터의 밑면을 중심으로 황금색을 사용하여 밝게 표현합니다. 레이어의 「Blending Mode」는 「Overlay」입니다. 빛이 모여 반사되기 쉬운 얼굴의 아랫부분이나 목, 배 아래쪽 부분 등에 가볍게 올려 줍니다. 피부 간의 거리가 가까운 오른팔이나 안쪽 허벅지도 노랗게 밝게 나타냅니다 ⑳㉑.

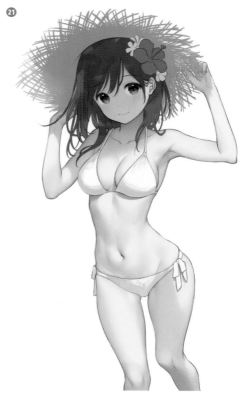
㉑

⑳

환경광을 추가한 부분 강조

8 붉은색 추가하기

피부에 붉은색을 추가합니다. 팔꿈치, 무릎, 배꼽에 빨간색을 살짝 입혔습니다❷❷. 이후 과정에서 하이라이트를 추가해 생기 있게 완성하기 위함입니다.

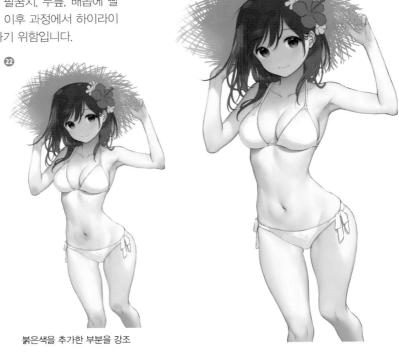

붉은색을 추가한 부분을 강조

9 하이라이트 그리기

흰색으로 하이라이트를 그립니다. 기본적으로 원형의 점으로 넣습니다. 가슴, 어깨, 배 등의 둥근 부분의 정점, 무릎, 팔꿈치, 허리뼈 등 뼈가 있는 부분의 정점을 중심으로 넣었습니다❷❷. 얼굴의 입체감을 표현하기 위해 1그림자 위에서 그 위에 2그림자 등으로 채색하면 가장 매력적으로 나타내고 싶은 얼굴의 색감이 가라앉아 버리기 때문에 그림자는 그리지 않고 광원 측의 관자놀이 부근이나 코 등에 얼굴의 형태를 알 수 있도록 하이라이트를 넣습니다❷. 피부 채색이 완성되었습니다. 피부의 레이어 구성은 ❷과 같습니다.

레이어 명	내용	색상	Blending Mode	Opacity/Fill/효과 설정※1
레벨보정1	Adjustments Layer※2	–	Normal	
HL	하이라이트	#ffffff	Normal	Outer Glow (#ffb400, Overlay, Opacity 40%)
반사	환경광	#ffb770	Overlay	
파랑	청색	#a6b4fb	Normal	Fill 50%
빨강	붉은색	#ff0012	Normal	Fill 20%
3	3그림자	#530000	Normal	Outer Glow (#ef7366)
2	2그림자	#a78586	Normal	Opacity 77% Outer Glow (#ef7366)
1	1그림자	#e28168	Normal	위의 레이어만 Opacity 70%
피부	기본색	#fef0e5	Normal	

※1 : 「Opacity/Fill/효과 설정」에는 설정을 변경한 것만을 게재하고 있습니다.
※2 : Adjustments Layer의 [Levels]를 제일 위에 넣어 부분적으로 색을 밝게 색조 보정하고 있습니다.

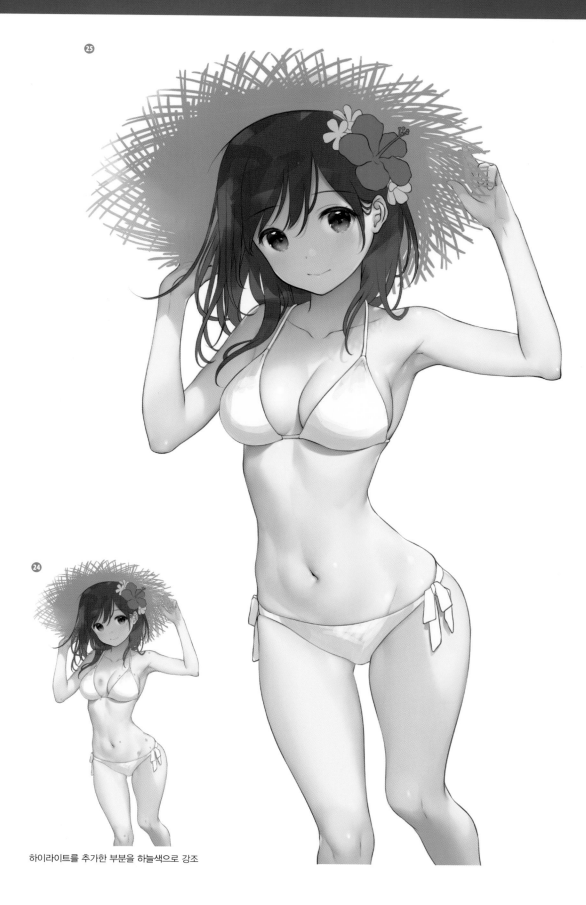

㉕

㉔

하이라이트를 추가한 부분을 하늘색으로 강조

수영복 채색하기

① 1그림자 채색하기

피부 채색과 마찬가지로 러프 그림자를 1그림자의 레이어에 얹어 채색을 정돈해 갑니다. 옷의 경우는 '부분적으로 Blur를 주면서 얼룩을 깨끗하게 한다 → 잔주름을 그린다'는 흐름으로 진행합니다.

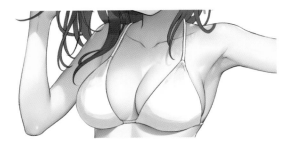

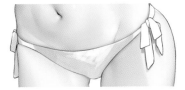

① 러프 그림자를 1그림자의 색으로 채색합니다.

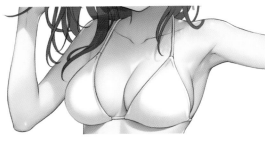

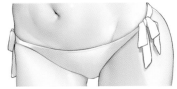

② Blur를 주면서 러프 그림자의 얼룩을 깨끗하게 합니다.

③ 디테일을 추가하기 위해 주름을 하드 브러시로 쓱쓱 그립니다.

④ 그린 주름에 Blur를 주거나 주름을 1그림자에서 가늘게 지우며 디테일을 정돈합니다.

Point 당겨지는 주름으로 수영복의 천 느낌 주기

수영복은 거의 피부에 밀착되어 있기 때문에 몸을 따라 주름이 생기는 일은 거의 없지만, 그렇다고 그냥 매끄럽게 채색해 버리면 천의 느낌이 나지 않습니다. 수영복 솔기에서 천이 당겨지는 이미지①를 의식하면서 주름을 그리면 천의 느낌을 증가시킬 수 있습니다.

①

❷ 2그림자 채색하기

1그림자의 범위가 넓은 부분을 중심으로 색이 더 진한 2그림자를 사용하여 그림자를 더 짙게 채색합니다. 가슴 아래, 목 아래 부근, 왼쪽의 가랑이 부분을 채색합니다❷❸. 또한 끈의 목 옆에서 뒤로 도는 부분이 밝게 느껴져 한 단계 더 어두운색을 추가합니다.

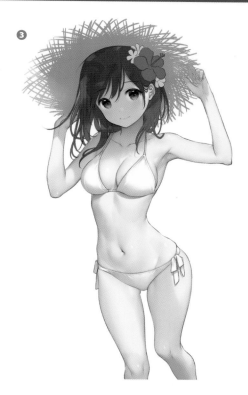

❸

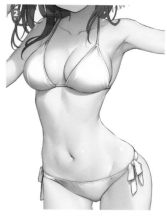

2그림자를 추가한 부분을 파란색으로 강조

❸ 모래사장에서의 환경광을 추가하기

피부와 마찬가지로 수영복 밑면에도 모래사장에서의 반사를 가정하여 황금색을 추가합니다.
레이어의 「Blending Mode」는 「Overlay」입니다. 희미하게 노랗게 밝아지는 정도의 터치로 채색합니다❹❺. 1그림자 전체를 덮어 버리면 그림자색이 옅어져 버리기 때문에 가슴의 입체감이 손상되지 않도록 주의하면서 넣습니다.
❺에서 수영복 채색은 완성입니다. 레이어 구성은 ❻과 같습니다.

❺

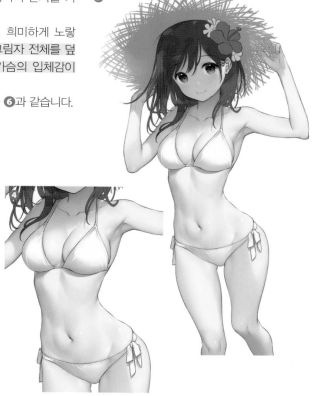

레이어 명	내용	색상	Blending Mode
반사	환경광	#ffb762	Overlay
3	한 단계 더 어두운 색(래스터 레이어)		Normal
2	2그림자	#b39c91	Normal
1	1그림자	#e2bcac	Normal
수영복	기본색	#fffbf7	Normal

환경광을 추가한 부분을 오렌지색으로 강조

머리 채색하기

① 1그림자 채색하기

캐릭터의 머리카락 부분이 거의 그림자가 되므로, 머리
카락의 대부분을 1그림자로 채웁니다❶❷.

채색한 부분을 파란색으로 강조

② 뒷머리를 2그림자로 채색하기

뒷머리 부분을 2그림자로 채색합니다❸❹.
이것을 처음에 해놓으면 이후의 채색에서 밝게 하는
곳과 어둡게 하는 곳의 강약을 이미지화하기 쉬워집
니다.

채색한 부분을 파란색으로 강조

③ 모발을 2그림자로 채색하기

2그림자 레이어를 하나 더 만들어 단색으로 채워진 뒷
머리 이외의 범위에 모발을 그립니다❺❻. 브러시의 압
력으로 크기와 불투명도가 달라지는 브러시(하드 브러
시, p.10)를 사용하여 그려서 지우거나 그려서 흐릿하게
하거나, 경계를 짙게 하거나 굵게 그린 것을 가늘게 지
워 분할하는 등을 조합하면서 그림자를 그려 갑니다❼.

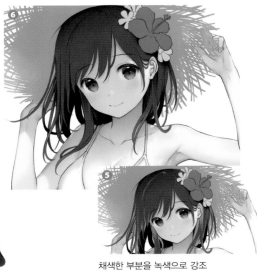

채색한 부분을 녹색으로 강조

④ 피부와 모래사장에서의 환경광을 추가하기

단색으로 채워진 뒷머리 부분에 인접한 피부와 모래사장에서의 반사를 고려하여 오렌지색에 가까운 색상으로 소프트 브러시를 사용하여 아래에서 위를 향해 밝아지는 그러데이션을 표현합니다. 또한 하드 브러시를 사용해 채색한 그러데이션을 부분적으로 가늘게 깎아 모발의 느낌을 추가합니다 ❽ ❾.

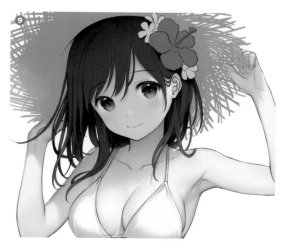

채색한 부분을 녹색으로 강조

⑤ 머리의 하이라이트 그리기

하이라이트를 머리의 기본 색상보다 밝은 베이지색으로 그립니다. ❷그림자를 그리지 않은 범위 안쪽에, 머리카락의 그림자가 되는 부분을 피하면서 덩어리 형태로 밝게 합니다 ❿. 또한 부분적으로 미세하게 분할합니다 ⓫. 대략적인 모양이 그려지면 소프트 브러시로 얇게 지워줍니다 ⓬.

⑥ 작은 하이라이트를 추가하기

하이라이트 레이어를 하나 더 만들어서 정수리나 머리 중앙에 고리 모양이 되도록 하이라이트를 넣습니다⑬⑭. **STEP 5**의 하이라이트와 같은 색을 사용하여 가늘고 작은 포인트가 되는 선을 그려 넣습니다. 정수리 부분의 하이라이트에는 연보라색 레이어를 클리핑하여 색감을 추가했습니다. 머리 전체에는 그늘이 지기 때문에 하이라이트를 넣지 않습니다.

채색한 부분을 녹색으로 강조

⑦ 머리카락이 비치는 것을 표현하기

얼굴 주위의 머리카락에 이마 부근의 피부색을 Eyedropper Tool로 추출하여 색을 입힙니다⑮⑯.

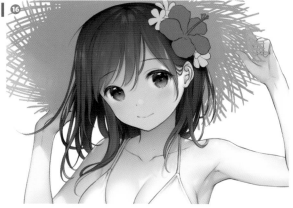

채색한 부분을 녹색으로 강조

⑧ 마무리로 색 조정하기

전체의 색 조정입니다. 머리카락 끝을 가볍게 하기 위해 분홍빛을 더해 밝게 하였습니다. 정수리 부분이 모자 그림자에 비해 비교적 밝게 느껴져서 Adjustments Layer에서 어둡게 하였으며, 모자와 만나는 부근에 파란색을 추가했습니다⑰.
⑰로 머리 채색은 완성입니다. 머리의 레이어 구조는 ⑱과 같습니다.

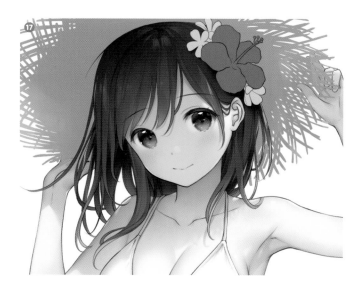

레이어 명	내용	색상	Blending Mode	Opacity/Fill[※1]
파랑+	청색	#5a5fb5	Normal	
레벨보정3	Adjustments Layer	–	Normal	
색변경	하이라이트에 추가한 색감	#b69fff	Normal	
하이라이트2	작은 하이라이트	#e2c19f	Normal	
하이라이트1	하이라이트	#e2c19f	Normal	Opacity 37%
머리카락 끝	머리카락 끝의 비침	#e9b8b8	Linear Light	Fill 40%
hada	앞머리에 피부색 추가	#eeae96	Normal	
밝게	환경광	#a77a66	Normal	
2	2그림자	#26211e	Normal	
1	1그림자	#55413c	Normal	
머리	기본색	#766964	Normal	

※1 : 「Opacity / Fill」은 설정을 변경한 것만을 게재하고 있습니다.

 Column **머리색에 따른 표현**

머리색에 따라서도 표현 방법을 바꾸고 있습니다. 밝은 머리색일 때는 검은색에 가까운 어두운색(p.73)을 뒷머리에 사용하고 어두운 머리색일 때는 흰색에 가까운 하이라이트를 측면에서 사용하는 것이 포인트입니다.

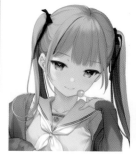 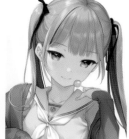 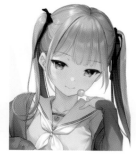 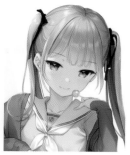

1 1그림자(회색 베이지)와 2그림자(어두운 회색–갈색)로 그림자를 채색합니다. 밝은 머리색에서는 진한 2그림자에서 일부를 어둡게 해줍니다.

2 흰색–연핑크색으로 하이라이트를 그립니다. 앞머리는 보라색(Screen)으로 합니다.

3 앞머리를 피부색으로 투명하게 하거나, 머리 오른쪽 위에 가볍게 진한 갈색(Multiply)을 추가해 어둡게 하거나, 1그림자 범위에 파란색을 추가하는 등 명암에 변화를 주었습니다.

4 밝은 부분과 머리카락 끝 중심에 핑크색(Linear Light)을 추가해 색감에 변화를 주어 완성합니다.

1 1그림자(검은 감색)로 그림자를 채색합니다. 2그림자는 없습니다.

2 핑크색–보라색으로 하이라이트를 그립니다. 검은 머리색에 변화를 주기 위해 하이라이트로 색을 입히면 좋습니다. 파란색도 추천합니다.

3 앞머리를 살색으로 비치게 하거나, 정수리에 가볍게 진한 갈색(Multiply)을 추가해 어둡게 했습니다. 어깨 근처에 파란색을 추가하여 몸 앞으로 내려오는 머리와 뒷머리와의 차이가 나도록 했습니다.

4 연한 파란색으로 오른쪽 20% 정도를 밝게 했습니다. 진한 머리색인 경우는 일부를 대담하게 밝게 하면 탄력 있어 보입니다. 마지막으로 하이라이트 일부를 Dodge로 밝게 만들어 완성합니다.

08 밀짚모자 채색하기

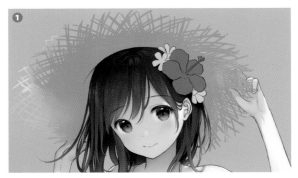

① 1그림자 채색하기

피부 채색과 마찬가지로 먼저 컬러 러프의
그림자를 1그림자에 얹습니다①. 다음으로
밀짚이 엮어져 있는 거칠고 딱딱한 질감을
의식하면서 Blur는 주지 않고 사각 브러시로
사각형 모양의 그림자를 그려 넣습니다②③.

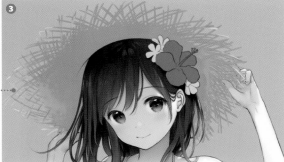

Memo 사각 브러시

배경을 채색할 때 자주 사용하는 브러시입니다
('다운로드 특전', p.144). 가장자리가 단단하고
압력에 따라 얼룩을 남기면서 색을 섞는데 사
용하기 좋아 질감을 표현하고 싶을 때 애용하
고 있습니다④.

② 2그림자 채색하기

2그림자도 마찬가지로 채색이 부족한 부분
에 대략 색을 입힌 후⑤ 사각 브러시로 세세
하게 그리거나 지우면서 채색합니다⑥⑦.

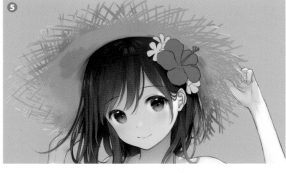

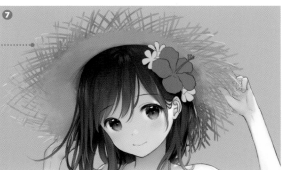

③ 3그림자와 노란색, 파란색 추가하기

3그림자와 노란색, 파란색을 추가해 색 조정을 합니다❽. 밝게 보이기 때문에 색상을 조정하고자 전체에 3그림자를 추가했습니다. 또한 색상에 깊이를 표현하기 위해 밝은 범위에 부분적으로 노란색을, 어두운 범위에 부분적으로 파란색을 추가했습니다.

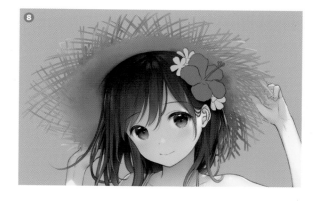

④ 하이라이트 추가하기

모자의 밀짚이 엮어져 있는 끝부분에 두께를 표현하기 위해 흰색으로 하이라이트를 추가했습니다❾. 구멍의 부분만이 보인다는 가정하에 밀짚이 엮인 구멍이 좁아지는 중심 부분을 향해 하이라이트 색으로 구멍의 모양을 추가합니다.

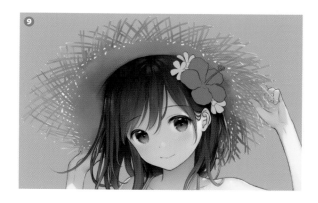

⑤ 밀짚모자의 디테일을 추가하기

밀짚이 엮어져 있는 일부가 안쪽으로 말려 올라가 있는 부분을 추가했습니다❿. 흐늘흐늘하게 구부러지는 형태로 표현함으로써 가벼움이 생기고 모자의 입체감도 더해집니다.

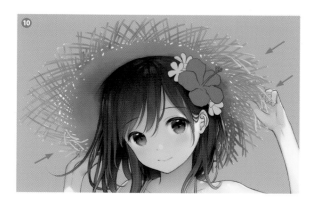

⑥ 머리 부분 그리기

밀짚이 엮인 부분의 위쪽 편에 비쳐 보이는 모자의 머리 부분을 그렸습니다⓫.

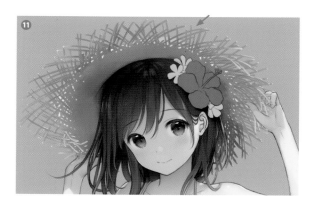

❼ 윤곽 강조하기

모자 레이어 그룹을 복제하여 결합한 레이어를 만듭니다. 이후 메뉴 [Filter] → [Stylize] → [Find Edges]를 사용하여 밀짚모자의 윤곽을 강조한 이미지로 변환하고 ⑫ [Blending Mode : Color Burn] [Fill : 35%]로 설정하여 채색한 밀짚모자 위에 겹칩니다 ⑬ ⑭. 작은 차이이지만, 이것으로 가장자리가 두드러지게 채색된 빈틈이 있는 부분을 다듬을 수 있습니다. ⑭에서 밀짚모자는 완성입니다. 레이어 구조는 ⑮와 같습니다.

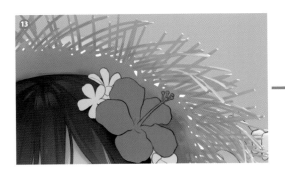

레이어 명	내용	색상	Blending Mode	Opacity/Fill/효과 설정※1
윤곽그리기	윤곽 이미지(래스터 레이어)	—	Color Burn	
그림자	디테일 UP	#b88c65	Normal	
추가	디테일 UP	#eddab9	Normal	
hi	하이라이트	#ffffff	Normal	Outer Glow (#ffb400, Overlay, Opacity 40%)
색 조정	색 조정의 파란색	#7a8ce6	Normal	Fill 50%
3	3그림자	#321418	Normal	
2	2그림자	#6e4736	Normal	
색 조정	색 조정의 노란색	#ffd58c	Overlay	Fill 50%
1	1그림자	#b88c65	Normal	
모자	기본색	#eddab9	Normal	

※1 :「Opacity / Fill / 효과 설정」에는 설정을 변경한 것만을 게재하고 있습니다.

❽ 꽃 장식 채색하기

모자에 맞게 히비스커스와 플루메리아의 꽃 장식도 채색합니다. 다른 파트와 마찬가지로 1그림자⑯, 2그림자⑰를 채색하고 마지막으로 색 조정에서 파란색을 추가했습니다⑱. 모자의 그림자가 되는 부분이므로 별도의 그림자는 그려 넣지 않았습니다. 이것으로 캐릭터의 채색은 완성입니다⑲.

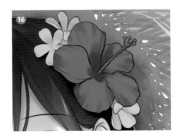

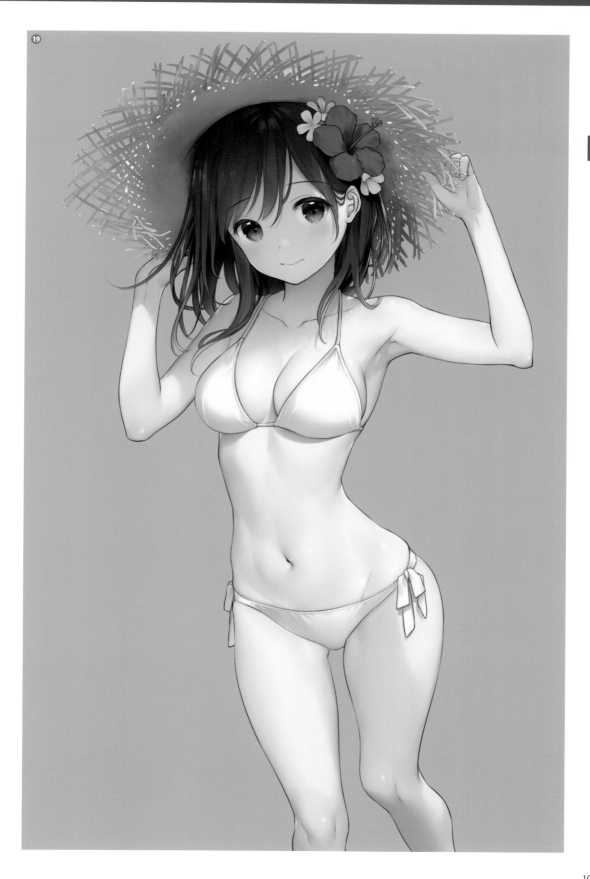

바다와 모래사장 그리기

❶ 컬러 러프에서 파트를 잘라내기

배경의 컬러 러프❶를 바탕으로 배경을 파트마다 레이어별로 나누어 채색합니다❷. 우선 야자수 이외의 「하늘」「산」「바다」「젖은 모래사장」「모래사장」의 형태를 패스로 만들어 각각의 레이어로 나누었습니다(나중에 컬러 러프의 색을 채색하므로 ❷의 색상은 적당히 선택합니다). 채색하기 전에 해변의 사진을 여러 개 관찰하여 이미지를 부풀린 후 작업에 들어갑니다.

Memo 배경과 마스크 채색의 궁합

배경에서는 기본적으로 마스크 채색은 사용하지 않습니다. 러프를 그리고 청서(淸書)를 할 때 파트별로 범위를 잡고 러프를 그 위에서 클리핑하여 러프의 선을 다듬어 가는 것이 기본입니다. 배경은 고유색으로 채색하지 않고 주위 색상을 Eyedropper Tool로 불러와 색을 섞어가면서 채색하기 때문에 마스크 채색을 하면 불편할 때가 많기 때문입니다. 해변 배경으로 마스크 채색을 사용하고 있는 장소는 「야자수」「구름」「파도」뿐입니다.

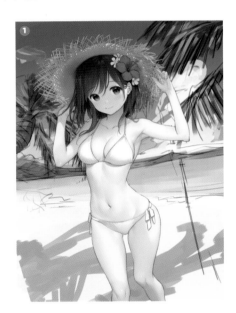

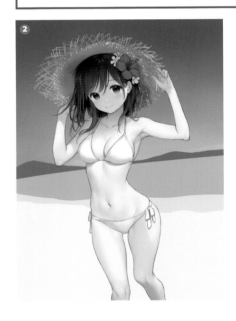

❷ 대략적으로 색칠하기

바다와 모래사장을 채색합니다. 컬러 러프의 색상을 참고하여 대략적으로 바다와 모래사장의 젖은 부분에 색을 입힙니다❸. 저는 백사장과 청록색 바다를 좋아하기 때문에 해외 해변의 색상을 참고했습니다. 하늘에 가까운 부분은 파랗게 하고 모래사장으로 향하면서 밝은 하늘색이 되도록 색상을 바꾸면 돋보입니다. 모래사장과 가까운 부분은 모래의 색이 비치므로 크림색을 연하게 얹어 밝게 하였습니다. 또한 모래사장의 일부분은 젖어 있어서 주변 경치가 비쳐 보이기 때문에 하늘색에 회색을 띠는 푸른색을 약간 추가했습니다.

 배경을 그릴 때의 레이어와 브러시 터치

대부분의 배경은 파트마다 1장의 레이어에서 채색하고 있습니다. 사각 브러시(p.104)로 그리고 Blur를 주거나 소프트 브러시로 지우는 등의 브러시 터치로 그리고 있습니다.

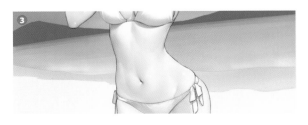

③ 파도 그리기

파도를 그립니다. 흰색(#ffffff)의 단색 레이어에 Layer Style의 [Drop Shadow]④에서 연한 살색(#e0cbc3)을 [Blending Mode : Multiply] [Opacity : 40%]로 설정하여 물결 모양을 그려 넣습니다⑤. 파도의 층이 두세 겹 있는 것 같은 이미지로 그립니다⑥. 왼쪽은 깊어지므로 압축되는 것을 의식합니다. 그린 파도의 형태에 맞추어 파도 층의 가장자리와 위의 층을 하얗고 밝게 하여 파도 층의 중첩을 표현합니다⑦.

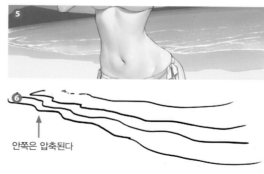

안쪽은 압축된다

④ 물의 파문 그리기

수면의 물결 텍스처를 「Linear Dodge (Add)」의 레이어에 합성시킵니다⑧⑨. 수평선에 가까워질수록 세로로 압축되면서 희미하게 사라지도록 합니다(파도는 제대로 그렸지만 파문은 너무 옅게 그려서 알아보기 힘들 수도 있습니다). 텍스처는 사진을 참고하여 직접 만든 것입니다. 사진이라면 아무래도 정보량이 너무 많아서 일러스트에 맞지 않기 때문에 직접 그린 것을 사용하는 경우가 대부분입니다. 자주 사용하는 텍스처는 다시 사용할 수 있도록 저장하는 것이 편리합니다.

Point Dodge 레이어의 사용 방법

'텍스처를 「Linear Dodge (Add)」 레이어에 합성시킨다'라고 했지만, 실제로는 검은색으로 채워진 레이어를 [Blending Mode : Linear Dodge (Add)]로 설정하고 새로운 레이어를 클리핑하여 물결 모양을 그렸습니다⑩.
Photoshop에서는 레이어의 「Blending Mode」를 [Linear Dodge (Add)]나 [Color Dodge]로 설정해도, 그 상태로는 그다지 빛나지 않습니다. 레이어에서 마우스 오른쪽 버튼 클릭 → [Blending Options] → [Layer Style] 대화 상자에서 [Transparency Shapes Layer]의 체크를 해제하면 반짝반짝 빛나게 됩니다⑪. 그러나 이 방법은 마스크 채색에서는 사용할 수 없습니다. 따라서 투명 부분을 없애기 위해 검은색으로 채워진 레이어에 Dodge를 설정하고 그 위에 임의의 색으로 그리는 것으로 똑같이 반짝반짝 빛나게 할 수 있습니다. 앞으로 'Dodge 레이어를 만든다'고 표현하면 실제로는 이러한 일을 하고 있다고 생각하면 됩니다.

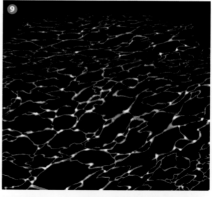

⑤ 수평선 부분의 파도 그리기

먼 파도는 수평선에 가까워질수록 압축되어가기 때문에 ⑫점선「……」으로 그립니다. 바로 앞의 파도와 같이 그릴 필요가 없습니다. 흰색(#ffffff)으로「Linear Dodge (Add)」레이어에 그립니다. 여기에서는 점선 브러시를 만들어 그렸습니다('다운로드 특전', p.144). 선명한 점을 무작위로 라인으로 넣고 [Filter] 메뉴에서 [Blur] → [Motion Blur]를 적용하여 옆으로 흔들리는 것처럼 만듭니다⑬. 동그란 점이 ⑭와 같이 납작하게 흔들리듯이 변형되었습니다.

⑥ 모래사장 그리기

모래사장을 그립니다. 야자수의 그림자가 넓은 범위에 들어가기 때문에 많이 그리지 않아도 됩니다. 바탕은 크림색~베이지색이지만 노란색 또는 붉은 갈색, 회색 등 다양한 색상을 불투명도가 낮은 브러시로 겹쳐 색상이 균일화되지 않도록 합니다⑮.
화면의 오른쪽 아래가 앞이므로 모래의 움푹 들어간 그림자를 크고 색도 진하게, 화면의 왼쪽 위가 안쪽이므로 움푹 들어간 그림자는 작고 색도 연하게 보이도록 작업합니다.
모래의 미세함을 표현하기 위해「Overlay」레이어에서 모래알 텍스처를 합성합니다⑯. 모래알 텍스처는 새로 만든 레이어를 흰색으로 채우고 [Filter] 메뉴에서 [Noise] → [Add Noise]를 선택하여 [Monochromatic]을 체크해 적당하게 만들었습니다. 이 이미지를 변형하여 모래사장에 합성합니다. 입자가 약간 눈에 띄므로 [Filter] 메뉴에서 [Blur] → [Motion Blur]를 선택하여 수평으로 살짝만 이동시켰습니다⑰.

[Add Noise]로 작성　　　[Motion Blur] 적용

4

⑦ 해변에 야자수 그림자 그리기

여기서부터의 과정은 '10 야자수 그리기'
(p.112)가 끝난 후에 진행합니다. 컬러 러프
를 바탕으로 야자수의 그림자를 모래사장에
그려나갑니다. 러프의 그림자 형태는 광원이
반대의 형태를 하고 있었기 때문에 반전, 변
형하여 오른쪽에서 왼쪽으로 그림자가 드리
워지도록 변경했습니다⑱.
대략적인 형태를 그린 후 [Filter] 메뉴의
[Blur]에서 [Box Blur]나 [Motion Blur](방향
은 오른쪽 아래에서 왼쪽 위)로 윤곽을 흐리
게 합니다⑲. 무심코 그림자를 필요 이상으
로 흐리게 해서 얼버무리기 쉬운데, 너무 흐
리지 않고 형태를 알 수 있을 정도로 명확하
게 드리우는 것이 좋습니다.
드리워진 그림자의 윤곽선에 오렌지색을 추
가합니다⑳. [Ctrl] 키를 누른 상태에서 그림
자를 그린 레이어를 클릭하여 선택 범위를
만들고 [Edit] → [Stroke]를 선택하여 오렌지
색 테두리를 만든 후 [Gaussian Blur] 필터
로 적당히 흐리게 하면 됩니다.

⑧ 야자수의 그림자 색상 조정하기

드리워진 그림자 레이어에 클리핑을 주어 중
앙에 보라색을, 앞쪽에 야자수 잎의 반사로
연두색을 얹어 색상에 변화를 주었습니다㉑.
또한 그림자 색상이 진하게 느껴져 안쪽의
색상을 조금 연하게 조정했습니다.

야자수 그리기

① 파트별로 색별하기

먼저 야자수를 파트별로 나누어 채색합니다 ①. 빛이 드는 밝은 잎, 그림자가 되는 어두운 잎, 야자수 줄기입니다. 또한 왼쪽 안쪽의 야자수 잎과 오른쪽 앞의 야자수 잎은 레이어를 나누었습니다.

Memo 배경에서 마스크 채색을 사용하는 곳

야자수는 마스크 채색으로 그렸습니다. '영향을 받는 색이 하늘의 파란색 정도 밖에 없고 자주 그리는 부분이므로 어떤 색이 자신의 그림에 적용했을 때 보기 좋은지 알고 있기' 때문에 가끔씩 사용합니다. 해변 배경에서 마스크 채색을 사용하고 있는 장소는 「야자수」 「구름」 「파도」이지만 마스크 채색을 사용하기 편리한 것은 흰색 한 가지 색으로, 불투명도를 조정하면서 채색하는 구름 정도입니다.

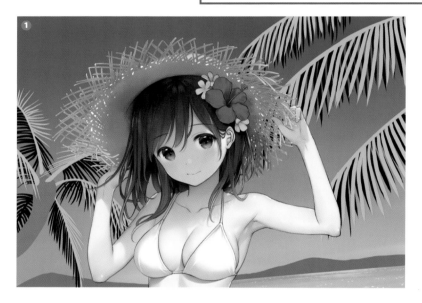

② 앞쪽 잎을 한 장씩 채색하기

오른쪽의 야자수 잎부터 채색합니다. 연두색(앞쪽 잎의 기본 색상)의 레이어 위에 그림자 레이어를 만들고 깊은 녹색으로 채웁니다 ②. 사각 브러시(p.104)로 잎 한 장을 브러시 스트로크가 남도록 표현하고 똑같이 다시 한 번 위에서 채색합니다 ③. 얼룩을 남기면서 더욱 미세하게 조정합니다. 이때 왼쪽이나 오른쪽 어느 한쪽의 가장자리를 채색하지 않고 남기게 되면 잎의 두께를 표현할 수 있습니다 ④. 또한 잎의 뿌리~가운데 부분을 밝게 하면 잎의 휘어짐을 표현할 수 있습니다 ⑤.

같은 방법으로 모든 잎을 채색합니다⑥.

③ 잎의 하이라이트 그리기

잎의 위쪽은 태양빛을 받아 밝아집니다. 연두색에 가까운 노란색으로 잎의 윗부분을 덧칠합니다⑦. 다음으로 위와 아래에서 브러시 스트로크가 남게 표현합니다⑧. 이때 좌우 가장자리가 가늘게 남도록 합니다. 미세하게 조정하면서 같은 방법으로 모든 잎을 채색합니다⑨.

④ 잎에 파란색과 빨간색을 추가하기

잎에 감색을 부분적으로 올려 연하게 함으로써 배경의 푸른 하늘에 흡수시킵니다⑩⑪. 야자수 잎의 끝이 말라 있도록 표현하기 위해 잎끝에 진한 핑크색을 「Hard Light」레이어에 올려 연하게 만들어 흡수시킵니다⑫⑬. 이렇게 파란색과 빨간색을 추가함으로써 녹색 한 가지 색이 아니라 색상이 변화하도록 합니다.

채색한 파란색을 강조

채색한 빨간색을 강조

⑤ 잎의 색을 조정하기

같은 방법으로 앞쪽의 밝은 잎을 모두 채색합니다⑭.

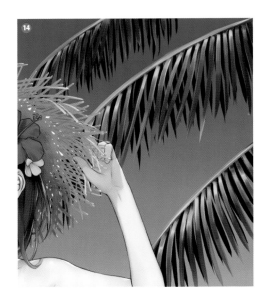

⑥ 뒤쪽의 잎을 채색하기

뒤쪽의 어두운 잎을 채색합니다. 하늘의 색을 얹어 잎 끝이 희미해지도록 합니다⑮. 앞쪽의 잎과 마찬가지로 잎끝에 진분홍색을 연하게 얹어 마른 것을 표현합니다 ⑯. 잎이 희미하게 보이는 부분만 연두색으로 희미하게 디테일을 추가하여 미세하게 조정합니다⑰.
이것으로 오른쪽 야자수 잎을 완성했습니다. 레이어 구조는 ⑱과 같습니다.

레이어 명	내용	색상	Blending Mode	Opacity/Fill^{※1}
빨강	앞쪽 잎의 마른 표현	#ff5490	Hard Light	
HL	앞쪽 잎의 하이라이트	#f6ff8a	Normal	
어둡게	앞쪽 잎의 환경색 (하늘의 색)	#0d2177	Normal	
그림자	앞쪽 잎의 그림자색	#00240e	Normal	Opacity 80%
야자수	앞쪽 잎의 바탕색	#b8d977	Normal	
빨강	뒤쪽 잎의 마른 표현	#ff5490	Hard Light	
연두색	뒤쪽 잎 디테일 추가	#b8d977	Normal	
하늘색	뒤쪽 잎의 환경색 (하늘의 색)	#67a7ff	Normal	
하늘 청색	뒤쪽 잎의 환경색 (하늘의 색)	#112ca2	Normal	Opacity 45%
뒤 야자수	뒤쪽 잎의 바탕색	#00240e	Normal	

※1 : [Opacity / Fill]에는 설정을 변경한 것만을 게재하고 있습니다.

⑦ 왼쪽의 야자수 그리기

왼쪽 안쪽의 야자수 잎은 오른쪽 앞쪽의 야자수 잎과 동일하게 채색합니다. 단지 화면의 안쪽이므로 앞에서 그린 야자수 잎보다 하늘의 색을 많게 하여 콘트라스트가 낮게, 배경에 희미해지는 느낌을 줍니다. 야자수 줄기는 다음 과 같이 채색합니다.

1 잎을 다 채색한 상태입니다.

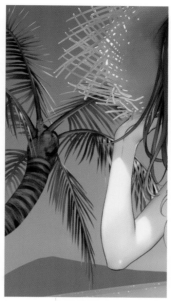

2 줄기의 나뭇결을 메인으로 그림자를 그립니다. 나무의 거칠거칠한 느낌이 나도록 얼룩을 남기면서 채색합니다.

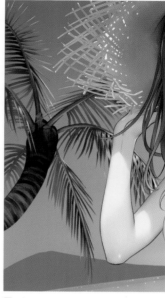

3 잎이 나 있는 끝부분은 그림자가 되기 때문에 위쪽을 어둡게 했습니다.

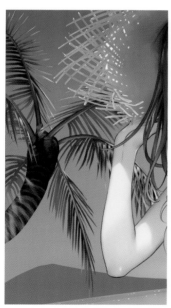

4 빛을 그립니다. 야자수 잎 사이에 끼워넣는 이미지로, 선명하게 선 형태로 표현하면 좋습니다.

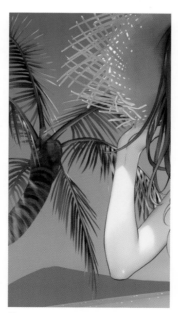

5 잎 부분과 마찬가지로, 하늘의 색을 얹어 배경에 흡수시킵니다.

6 잎 부분에 틈이 보이기 때문에 결합한 잎의 레이어를 복제·변형하여 뒤에 3장 정도 추가하여 마무리했습니다. 기본 부분은 깔끔하게 그려져 있기 때문에 이렇게 복사를 해도 뒤쪽이라면 눈에 띄지 않습니다.

하늘과 산 그리기

11

The secret of skin coloring

① 컬러 러프를 얹기

컬러 러프에서 그린 구름 부분을 복사하여 구름 레이어에 얹어 그려나갑니다①. 기본 적으로 구름은 마스크 채색으로 채색합니다. 그림자 부분은 흰색으로만 색을 연하게 하여 표현합니다.

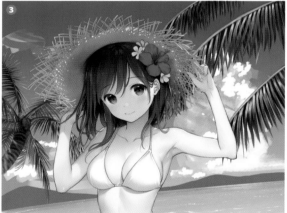

② 구름의 형태 그리기

흰색이 진했던 부분을 연하게 한 다음. 구름 형태에서 밝은 부분을 만들어 갑니다②③. 여기서 대략적으로 그림자 부분과 밝은 부분 을 만들고 이것을 바탕으로 구름용 브러시를 여러 개 사용하여 그리고 있습니다. 구름은 특히 무료로 배포하는 브러시가 많기 때문에 원하는 브러시를 찾아보는 것을 추천합니다.

③ 구름의 형태를 가다듬기

보다 세밀하게 그려나갑니다④⑤. 앞의 과 정에서 그린 그림자 부분과 밝은 부분이 너 무 섞이지 않도록 주의합니다.

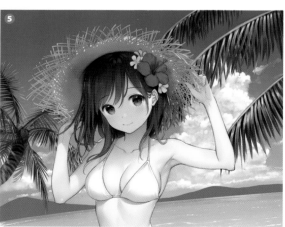

④ 구름의 그림자를 그려 넣기

그림자 부분을 중심으로 브러시 터치를 약화시키기 위해 부분적으로 Blur를 줍니다⑥⑦. 특히 밝은 부분의 가장자리 등 뚜렷한 윤곽을 남김으로써 그림의 강약을 냅니다. 희미하게 옅은 구름을 오른쪽 위나 왼쪽에 추가합니다.

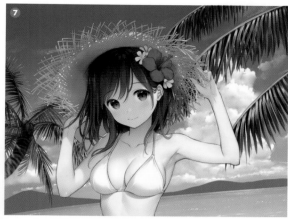

⑤ 산에 가까운 부분을 색 조정하기

산에 가까운 부분의 색을 조정합니다⑧. 구름의 아랫부분, 산 부근에 「Color Burn」 레이어로 파란색을 추가하여 구름과 배경이 어우러지게 합니다.

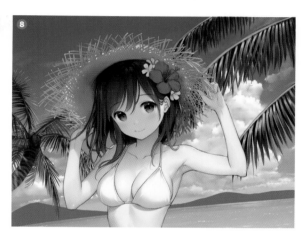

⑥ 산 그리기

원경(멀리 보이는 경치)이므로 너무 많이 그려 넣지 않고 평면에 살짝 입체감을 추가합니다⑨.

⑦ 안쪽의 산 그리기

안쪽에 색이 옅은 산을 추가합니다⑩. 산의 색 위에 하늘의 색을 Opacity를 낮춰서 올려 놓으면 그럴듯한 색상을 만들 수 있습니다. 그림자는 거의 그리지 않습니다.

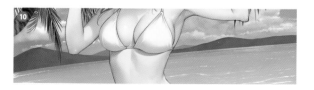

수영복 소녀 메이킹

효과를 주어 완성하기

① 컬러 트레이스(Trace) 하기

배경이 완성되면 채색이 끝난 배경과 캐릭터를 합치고 효과를 주어 마무리합니다. 가장 먼저 컬러 트레이스(캐릭터 선화에 색칠)를 합니다. 순서는 **Chapter 2** '08 컬러 트레이스'(p.36)와 같습니다. 배경과 캐릭터의 채색만 표시(선화는 숨기기)하여 통합한 레이어를 만들고 [Gaussian Blur] 필터에서 2~4px로 흐리게 합니다①. 이 레이어를 선화 레이어 위로 이동하여 [Blending Mode : Hard Light] [Opacity : 50%]로 적용한 후 클리핑합니다②③. 이것으로 검은색 한 가지였던 선화의 색이 채색과 잘 어울리는 색상이 되었습니다.

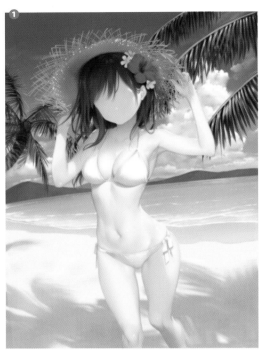

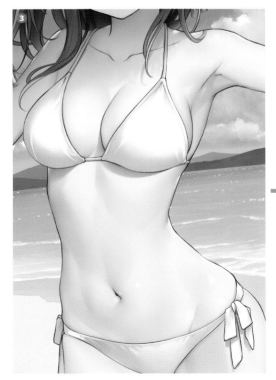

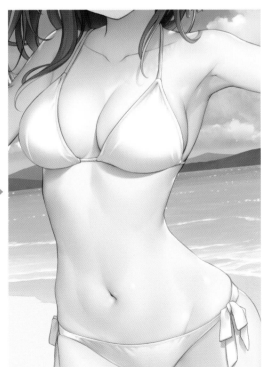

② 캐릭터 효과로 림 라이트 넣기

캐릭터 효과로 캐릭터 전체에 림 라이트를 추가합니다❹. **Chapter 2** '09 효과'에서 소개한 림 라이트와 같은 방법으로 흰색 레이어를 만들어 사용합니다. 메인 광원은 오른쪽 설정이므로, 주로 오른쪽 또는 위의 윤곽선에 선명하게 빛을 줍니다. 림 라이트로 인해 캐릭터가 더욱 눈에 띄게 그려집니다.

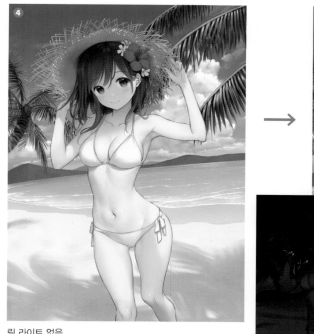

림 라이트 없음

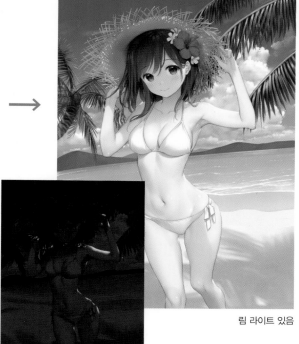

림 라이트 있음

빛을 넣은 장소 이외를 어둡게 표시

③ 캐릭터 효과로 모자에서 들어오는 빛 넣기

마찬가지로 얼굴 주위에도 밀짚모자의 엮은 틈에서 들어오는 빛을 추가합니다❺❻. 오른쪽 위에서 왼쪽 아래로 빛의 점이 늘어나도록 넣었습니다. 얼굴 주위는 너무 많이 넣으면 표정을 방해할 수 있으므로 피하고, 관자놀이나 이마 부근에만 넣습니다.

빛을 넣은 장소 이외를 어둡게 표시

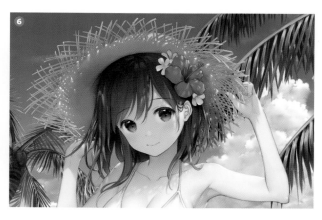

④ 머리에 밝고 가는 모발을 추가하기

머리 위에 밝은 색상으로 가는 모발을 흩어지듯 추가하여 모발의 움직임이 강조되도록 합니다 ⑦.

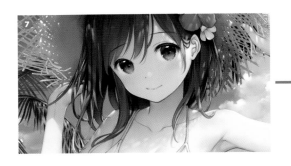 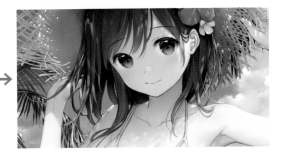

⑤ 뒷머리 추가하기

머리카락이 적은 것 같아 뒷머리를 추가했습니다 ⑧. 흰자위 색깔도 약간 진하게 미세하게 조정했습니다.

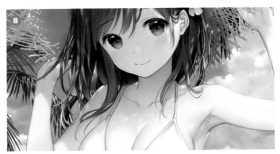

⑥ 0.5그림자로 피부의 색감을 미세하게 조정하기

'07 머리 채색하기'(p.100)에서 피부의 색감이 약간 바뀌었다는 것을 발견한 독자분이 있을까요(깨달은 사람은 대단합니다)? 사실 피부의 색감에 좀 더 변화를 주고 싶어져서 피부 레이어의 1그림자 레이어 아래에 0.5그림자를 추가했습니다 ⑨. 0.5그림자로 1그림자의 범위를 중심으로 부드럽게 노란색을 넣음으로써 색상의 변화를 주었습니다.
이 그림자는 마무리의 조정에서 추가하는 경우가 가장 많습니다.

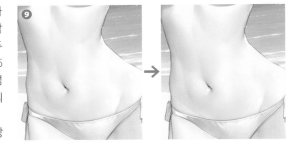

⑦ 젖은 표현 추가하기

다리를 중심으로 젖은 물을 추가로 그립니다. 땀용으로 만든 레이어 스타일을 젖은 표현에 사용합니다(Column 참조). 땀 레이어 스타일을 설정한 레이어에 물의 형태를 피부 그림자에 가까운 색으로 불러와⑩ 그것을 연하게 지우거나 정돈한 뒤⑪ 하이라이트를 그려 넣었습니다⑫.

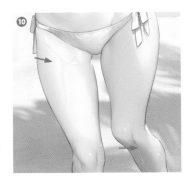 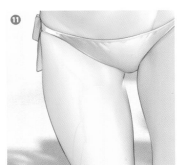 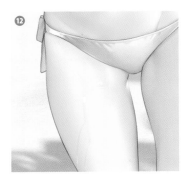

Column 땀 레이어 스타일의 사용 방법

땀 레이어 스타일을 설정한 레이어 마스크에 물방울이나 떨어지는 물 등의 형태를 그려 넣는 것만으로 하이라이트와 그림자가 자동으로 생성됩니다. 피부가 젖은 표현을 손쉽게 할 수 있는 편리한 레이어 스타일입니다('다운로드 특전', p.144).
다운로드 특전의 땀 레이어 스타일 PSD 파일은 과 같이 3개의 레이어 구조로 되어 있습니다. 레이어 스타일이 설정되어 있는 「땀」 레이어의 레이어 마스크에 와 같이 그려 넣기만 하면 자동으로 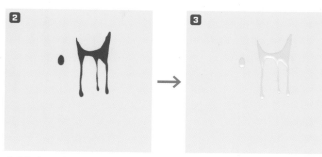과 같은 젖은 표현이 그려집니다.

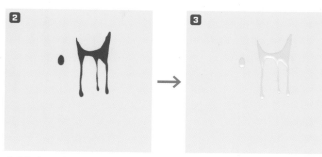

레이어 마스크의 그려 넣기를 파란색으로 강조

여기서부터 또 하나의 작업을 추가합니다. 중력으로 늘어지듯 위를 살짝 지워 주고 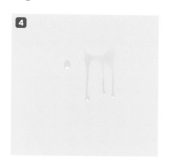 「땀 HL」 레이어에서 흰색으로 선명하게 하이라이트를 추가하면 완성입니다 . 「임시bg」 레이어는 임시 피부색 레이어이므로 실제로 캐릭터 위에 적용할 때는 필요 없습니다.

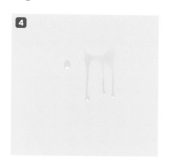

온몸에 젖은 표현을 넣으면 과 같이 됩니다. 세로로 떨어지는 흐름을 기본으로 하면서 의 2가지 모양을 조합하여 피부에 맞게 그리면 사실적인 물방울이 됩니다. 그 위에 과 같이 물방울이 떨어지는 표현을 넣어도 좋습니다.

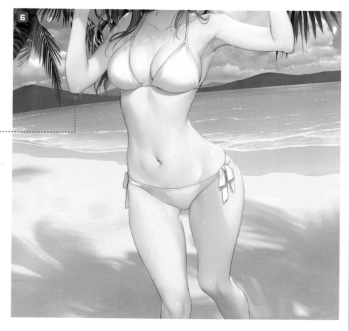

⑧ 전체 효과로 색조 보정하기

캔버스 전체에 효과를 넣어 마무리합니다⑬. 낮의 색조를 강조하기 위해 Adjustment Layer의 [Color Balance]에서 [Tone : Shadows]를 선택하여 파랑에 맞췄습니다⑭⑮(이 그림에서는 하지 않았지만, 동시에 [Highlights]를 노란색에 맞추는 것도 자주 합니다). 또한 전체의 색상을 통일하기 위해 Adjustment Layer의 [Photo Filter]에서 [Warming filter (85)]를 선택하여 희미하게 오렌지색을 씌웠습니다⑯⑰.

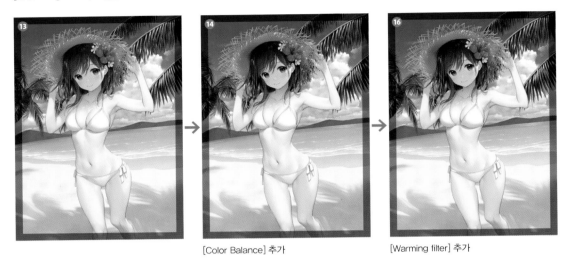

[Color Balance] 추가 [Warming filter] 추가

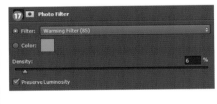

⑨ 전체 효과로 오른쪽 위를 밝게 하기

하늘색(#76bdff) 단색 레이어에서 오른쪽 위를 가볍게 그린 후 「Blending Mode」를 「Screen」으로 설정하여 전체를 밝게 합니다⑱. 색이 너무 고르지 않도록 Layer Style에서 [Outer Glow]를 설정하였습니다. [Blending Mode : Overlay]로 설정하고 색상은 파랑(#004eff)을 선택합니다⑲.

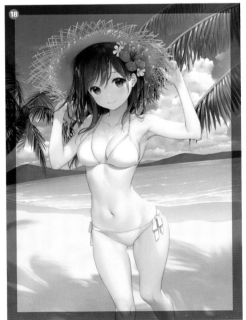

⑩ 전체 효과로 입사광을 넣어 완성

컬러 러프를 참고하여 입사광을 그립니다. 먼저
파란색 레이어를 「Linear Dodge (Add)」로 설
정하여 들어오는 빛을 그립니다. 굵은 것, 가는
것을 혼합합니다⑳. 다음으로 파란색으로 넣은
빛의 일부에 핑크색 레이어를 「Linear Dodge
(Add)」로 설정하여 빛을 추가하고 빛의 색을 바
꿉니다㉑㉒. 또한 캐릭터나 배경에서 눈에 띄게
나타내고 싶은 지점에도 빛이 확산되는 이미지
로 핑크색을 얹습니다(야자수 잎의 일부, 어깨,
모자 그물코의 틈 등).
전체를 재검토한 후 일러스트를 완성합니다.

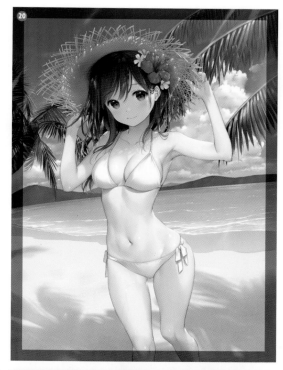

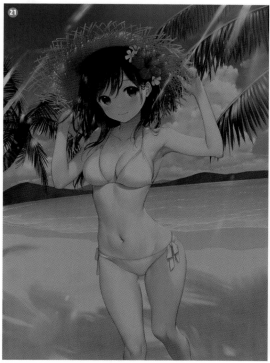

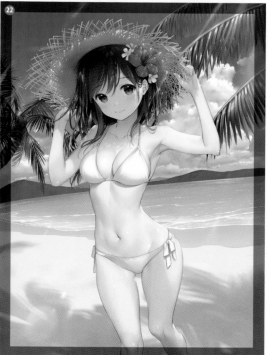

파란색과 핑크색 빛을 넣은 부분 강조

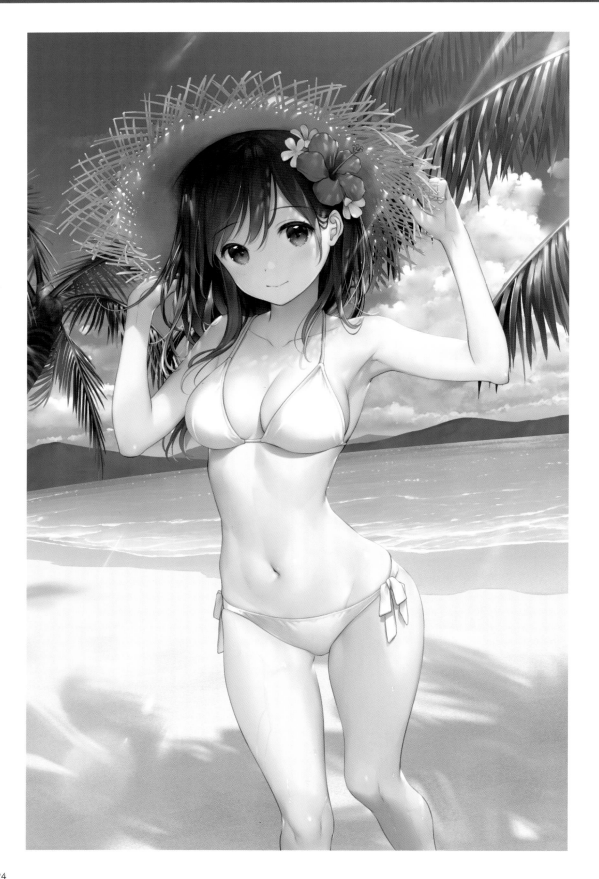

Chapter 5

매혹적인
캐릭터를 위한
옷과 배경

옷의 주름을 그리는 방법, 배경의 잔기술, 장면 연출 등
캐릭터 그림을 더욱 돋보이게 하는 테크닉을 소개합니다.
매력을 끌어올리는 한 장의 그림을 완성하기 위해
도움이 되는 내용을 정리했습니다.

옷 주름 채색 방법

옷을 그릴 때는 먼저 주름의 흐름을 머릿속으로 생각합니다. 옷의 주름은 기본적으로 '몸의 흐름에 따른다.' '솔기부터 당겨진다.' '중력에 의해 아래로 늘어진다.'의 3가지 요소로 구성할 수 있습니다. 이를 알기 위해서는 옷의 어느 부분에 솔기가 있는지 등 옷 구조에 대한 지식이 필요합니다. 일반적인 옷은 거의 비슷하게 만들어졌기 때문에 자신의 옷이나 사진 등을 보고 기억해 두면 좋습니다.

주름의 기본

상의에서 눈에 띄는 솔기(파랑)와 주름(핑크)을 ❶에 정리했습니다. 파선의 솔기는 주름에 주는 영향이 적으므로 자주 생략됩니다.

Point 겨드랑이 밑이나 팔꿈치에 생기는 주름

눈에 띄는 주름은 몸통과 소매의 솔기에서 생기는 주름입니다. 특히 겨드랑이 밑 솔기의 주름이 눈에 띕니다❷. 팔을 들고 있는 경우 겨드랑이 밑에서 위로 당겨지기 때문에 어깨 방향으로 비스듬히 위로 주름이 생기고 점점 완만해집니다. 반대로 팔을 내리고 있는 경우, 겨드랑이 밑에서 비스듬히 아래 방향으로 주름이 생깁니다. 팔을 굽히고 있는 경우는 팔꿈치 부분에 지그재그 주름이 밀도 있게 압축되어 나타납니다❸. 팔 주위는 '손바닥이 앞인지 뒤인지'에 따라 팔이 뒤틀리므로 한층 더 주름의 형태가 변화합니다.

Point 몸통 부분에 생기는 주름

가슴에서 허리 자락에 걸친 몸통 부분의 주름도 중요합니다. 가슴의 둥그스름한 모양으로 옷감이 당겨져 늘어진 천이 중력에 의해 아래로 처지는 주름이 눈에 띕니다❹. 이 주름은 허리 부분에서 천이 쌓여, 옆 방향의 주름이 됩니다❺. 또 몸통 부분의 주름도 몸통이 뒤틀리면 아래 방향이 아니라 몸의 움직임을 따라서 비스듬한 방향으로 변화합니다.

Point 헐렁한 옷은 전체에 큰 주름, 딱 맞는 옷은 일부에 잔주름

몸에 밀착되지 않는 옷의 주름은 하나하나가 굵고 완만하며 옷 전체에 생깁니다(다음 페이지 Column X). 반대로 몸에 밀착되는 옷의 주름은 하나하나 가늘고 선명하며 옷이 닿는 부분에 주름이 집중됩니다Y. 또한 두꺼운 옷은 주름이 적고Z 얇은 옷은 주름이 많습니다X.

주름 채색의 기본

천에 주름이 생길 때 천의 단면을 생각해 봅시다. ❻과 같이 단면은 산 모양이 되므로 '광원 쪽을 흐리게' '반대쪽은 뚜렷하게'가 기본입니다.

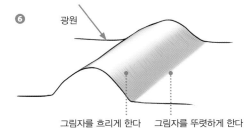

❻ 광원

그림자를 흐리게 한다　　그림자를 뚜렷하게 한다

🔵 주름 채색의 패턴

주름은 앞에서 설명한 기본을 바탕으로 두 가지 패턴의 그림자를 섞어서 채색합니다.

몸을 푹 덮은 천 위에는 지그재그와 뱀처럼 주름이 기어다니는 Y자와 마름모가 섞입니다. 어떤 패턴으로 그리더라도 이 내용을 생각합니다.

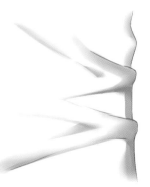

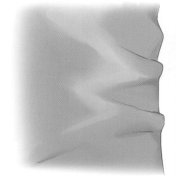

A 광원이 왼쪽 위인 경우, 주름의 둥근 부분의 오른쪽 면과 아래쪽 면에 그림자가 생깁니다. 일러스트에서는 주름의 형태 모두에 동일하게 그림자를 넣으면 번거로워지므로 예를 들면, 여기서는 W의 중앙 근처는 지우는 등 적당히 생략하거나 변형하고 있습니다.

B 주름 하나하나에 그림자를 넣는 것이 아니라 W의 형태를 희미하고 밝게 남기고 그 이외를 그림자로 만듭니다.

실제로는 조명을 고려하여 밝게 하는 부분은 **A**의 그림자, 어둡게 하는 부분은 **B**의 그림자를 섞어서 그립니다.

Column 주름 그리는 법

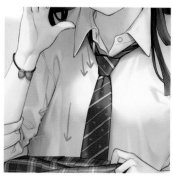

X 팔 부분은 마름모 형태로 이루어진 주름. 옷깃 부근은 어깨에서 당기는 이미지로 팔 방향으로 그립니다.

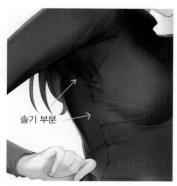

솔기 부분

Y 겨드랑이나 측면은 솔기 부분을 그린 다음 거기에서 당겨지듯 주름을 그립니다.

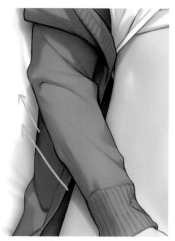

Z 구부린 팔에 지그재그 주름이 모여 있고 뻗은 손을 향해 팔꿈치로 당겨진 주름이 펴져 있습니다.

블라우스 채색하기

김엄 체크가 들어간 블라우스의 주름을 채색하는 예를 소개합니다. 주름의 형태를 생각하면서 러프하게 그림자를 다듬어 줍니다. 텍스처를 이용해서 옷에 무늬를 넣는 방법도 설명합니다.

주름을 의식하여 블라우스의 그림자 채색하기

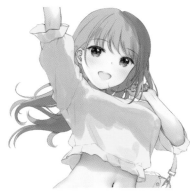

1 포즈에 따른 옷의 움직임과 주름을 생각하면서 밑면인 가슴 아래와 팔 아래를 중심으로 러프 그림자를 그립니다.

2 러프 그림자를 다듬어 1그림자를 깔끔하게 합니다.

3 가느다란 주름으로 그림자를 제거하면서 부분적으로 미세한 주름을 추가합니다.

4 1그림자의 범위가 넓은 곳에 짙은 2그림자로 가는 주름을 추가합니다.

5 1그림자 범위에 그러데이션으로 2그림자를 추가하여 팔 아래 등을 어둡게 합니다.

체크무늬 만들기

블라우스에 깅엄 체크를 그리기 위해 체크무늬 패턴을 만듭니다❶. 단순히 흰색과 흰색을 교차시키면 저렴한 티가 나므로 비스듬한 가는 선으로 굵은 라인을 만들어 교차시킵니다.

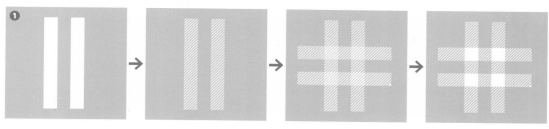

만든 것을 패턴으로 반복시켜 체크무늬 텍스처를 만듭니다❷(옷에 얹었을 때의 색을 상상하기 쉽도록 노란색으로 표현했지만, 실제는 노란색 부분은 투명하고 흰색 무늬만 텍스처입니다).

체크무늬 붙이기

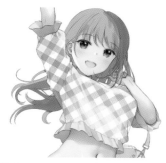

1 옷의 솔기로 파트를 나누면서 텍스처를 붙입니다. 파트별 범위를 마스크로 잘라냅니다. 수평 수직 모양 그대로 붙이면 옷의 형태에 맞추기가 어렵지만 체크무늬를 45도로 비스듬히 회전시키면 잘 어울려 보입니다.

2 옷이나 주름의 형태에 따라 각각 변형시킵니다. 여기서는 [Filter] 메뉴의 [Distort]를 사용합니다. Smudge Tool처럼 브러시로 덧그린 부분을 이동/변형시킬 수 있는 기능입니다. [Edit] 메뉴의 [Transform] → [Warp] 보다 직관적이고 세밀한 조정이 가능합니다.

3 마찬가지로, 팔소매의 프릴 부분이나 안쪽 팔 등 모든 파트에 체크무늬를 넣습니다.

4 옷의 그림자 범위를 복사하여 체크무늬의 그림자로 얹었습니다. 조금 복잡하게 느껴져서 체크무늬를 [Opacity : 70%]로 설정하여 옅게 만들었습니다.

5 체크무늬의 범위를 선택하여 [Edit] 메뉴의 [Stroke]으로 검은색의 경계선을 그리고 [Blending Mode : Color Burn] [Fill : 25%]로 설정하여 아주 옅게 덧입힙니다. 이처럼 윤곽선을 더 짙게 그리면서 강조하면 무늬의 CG 느낌을 조금 줄일 수 있습니다.

데님의 짧은 반바지 채색하기

The secret of skin coloring 03

옷에는 주름뿐만 아니라 소재의 디테일을 그려 넣는 것도 중요합니다. 여기서는 워싱 있는 데님의 가공과 실밥, 단추 등을 그리는 예를 소개합니다.

워싱 있는 데님 원단을 채색하는 방법

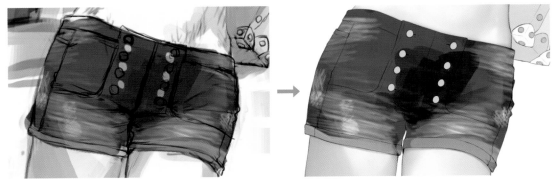

1 컬러 러프를 그리고 워싱 러프와 그림자 러프를 따로따로 초벌 채색 위에 얹습니다.

2 그림자의 러프만을 표시한 상태입니다(워싱 러프는 그때마다 표시하여 확인함으로써 이미지를 해치지 않도록 합니다).

3 크게 채색한 부분과 작은 주름의 강약을 조절하면서 얼룩 등을 깨끗하게 정돈해 줍니다. 옷이 접히는 부분의 색을 바꿉니다.

4 바지의 솔기를 그려 넣습니다. 청바지는 특히 실이나 솔기가 뭉툭한 부분, 색의 갈라진 부분이 눈에 띄기 때문에 솔기를 그려 넣으면 더 그럴듯해집니다.

5 하이라이트를 그립니다. 표면은 까칠한 이미지이므로 너무 선명하게 그리지 않도록 하고 허벅지와 허리의 둥그스름한 곳을 따라서 밝게 합니다.

6 솔기 부근에 하이라이트 2를 그립니다. 청바지 천의 끝은 닳아서 색이 옅어지므로 흰색을 올려줍니다.

7 허벅지 부분에 청바지의 워싱을 상상하여 흰색 가로선을 추가했습니다. 이 선은 브러시를 만들어 그렸습니다(Memo 참조).

8 청바지에 구멍을 뚫어 봅니다. 구멍의 풀린 부분을 옅은 청색을 사용하여 모양을 그립니다.

9 구멍 안쪽에 실의 이미지로 가늘게 흰색의 옆 라인을 무작위로 넣습니다. 조금 전과 같은 중선 브러시를 사용하여 흰색 실 라인을 그립니다. 옅은 청색의 풀린 부분에 약간 짙은 색으로 그림자를 추가합니다.

Memo 중선 브러시

여러 선을 한 번에 그릴 수 있는 브러시(중선 브러시)를 만들어 헤진 느낌의 선을 그리고 있습니다('다운로드 특전', p.144). 이 브러시는 퍼의 털을 그리거나 그 외 나뭇결을 그리는 데에도 사용합니다.

브러시 앞 끝 이미지

중선 브러시로 그린 데님의 손상된 선

금 버튼 그리는 방법

1 그러데이션으로 랜덤하게 짙은 색을 올려줍니다. 큰 소프트 브러시로 1그림자를 얼룩덜룩하게 올려 채색합니다.

2 금 버튼의 두께를 그리는 느낌으로 윤곽에 하이라이트를 줍니다.

3 반사된 것을 표현하기 위해 부분적으로 바지의 색상(감색)을 연하게 올려 어울리도록 마무리합니다.

캐릭터와 배경을 조화시키기

The secret of skin coloring
04

배경이 있는 캐릭터 메인의 일러스트에서 캐릭터가 겉돌지 않도록 하면서 그 위에 두드러지게 보이도록 채색 후의 마무리로써 약간의 보태거나 지우거나, 색 조정을 하는 '효과'의 과정을 소개합니다.

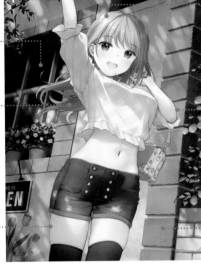

✗ 너무 어두워서 캐릭터보다 돋보인다

✗ 머리와 배경이 겹쳐 보인다

✗ 배경에 비해 너무 밝아서 떠 보인다. 겨드랑이 부근도 마찬가지이다

효과를 주기 전

❶ 여기가 더 밝고 반짝반짝 하면 얼굴이 눈에 띈다

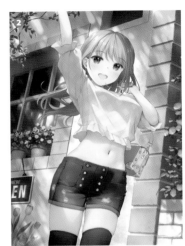

✗ 팔꿈치 부근과 배경의 거리가 가까워 보인다

✗ 캐릭터보다 더 깊어 보이지 않는다

배경 효과 후

배경 효과 캐릭터와 겹치는 배경을 중심으로 밝게 하다

채색이 끝난 ❶의 상태는 캐릭터에 비해 배경이 진하여 눈에 띕니다. 따라서 전체를 밝고 연하게 색조 보정을 하고 캐릭터 주위의 밝은색을 [Blending Mode : Linear Dodge (Add)]로 설정했습니다(Linear Dodge 사용법은 p.109 참조)❷. 이것으로 배경보다 캐릭터가 앞으로 나오게 되었습니다. 이 그림에서는 배경을 밝게 했지만, 그림에 따라서는 캐릭터를 밝게, 배경을 어둡게 하여 균형을 잡을 수도 있습니다. 또한 색감에 변화를 주기 위해 오른쪽 벽돌 부분이나 왼쪽 창문 등 어두운 부분을 [Blending Mode : Linear Light]로 설정하여 푸르게 했습니다.

캐릭터 효과 캐릭터에 림 라이트 등의 광원 효과를 추가하다

캐릭터를 강조하기 위해 림 라이트(p.46)를 추가하여 캐릭터의 윤곽선을 밝게 했습니다❸. 머리 왼쪽 위나 뒷머리는 벽돌과 색상이 겹치기 때문에 약하게 넣었습니다. 또한 배경의 햇빛과 어울리게 하기 위해 밝은색을 [Blending Mode : Color Dodge]로 설정하여 머리 왼쪽 위 및 허리 부분 등을 더욱 밝게, 반대로 머리 오른쪽 위나 왼쪽 아래 다리 부분 등 어두운 배경이 가까운 곳은 [Blending Mode : Linear Light]로 설정하여 푸르고 어둡게 조정했습니다.

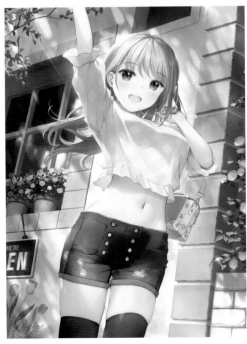

캐릭터 효과 후

포트레이트 풍의 배경 그리기

05
The secret of skin coloring

배경을 간단하게 그려 마무리하고 싶을 때는 포트레이트 사진에서 자주 볼 수 있는 망원 (p.80) 느낌으로 캐릭터에 핀트를 맞춰 표현합니다. 배경을 흐리게 하여 빛으로 날린 그림으로 나타냅니다.

실외의 포트레이트 풍 배경 그리기

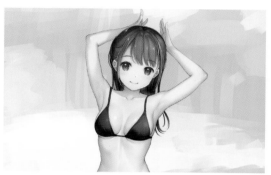

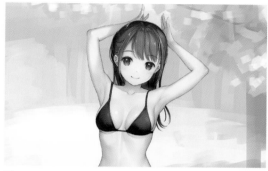

1 공원의 나무와 들판을 상상하며 대강 그립니다. 안쪽은 나무가 나란히 있는 모습으로 세로로 브러시를 넣습니다. 포인트는 땅과 안쪽의 차이를 알 수 있게 그리는 것과 하얗게 안개가 낀 것 같은 색을 선택하는 것입니다. 이 그림의 흰색~녹색처럼 색감은 기본적으로 같은 계열의 색이 좋습니다.

2 포인트가 되도록 가까이에도 나무를 그립니다. 이곳 또한 빛을 받고 있는 느낌의 색을 사용합니다. 줄기의 색깔은 갈색이 아닌 연한 색으로 다른 녹색과 잘 어울리게 표현합니다.

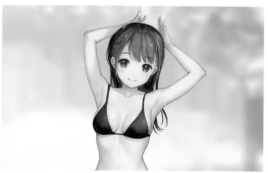

3 그린 배경을 흐리게 합니다. [Gaussian Blur] Filter로 흐림 효과를 많이 준 다음 [Sharpen] Filter를 적용하면 렌즈의 흐림과 같은 분위기가 됩니다.

4 흐리게 한 배경을 복제하고 색조를 보정하여 콘트라스트가 강한 이미지를 만듭니다. 이 그림에서는 [Image] 메뉴의 [Adjustments] → [Levels]를 사용했습니다. 빛으로 날리고 싶은 부분은 하얗게, 날리고 싶지 않은 부분은 하얗게 되지 않도록 조정하면 됩니다.

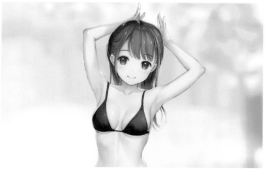

5 흐리게 한 배경 위에 색조 보정을 한 배경을 [Blending Mode : Color Dodge] [Opacity : 15%]로 설정하여 완성합니다. 뒤를 빛으로 날린 배경이므로 캐릭터에 림 라이트를 넣거나 「Color Dodge」 등으로 캐릭터의 윤곽 부근이나 뒷머리를 빛나게 하는 것이 배경과 어울립니다.

배경의 질 높이기

그림을 한 단계 끌어올리는 4가지 기술을 소개합니다. 하나하나 충실하게 작업하다 보면
훨씬 돋보이는 배경을 만들 수 있을 것입니다.

🔵 반사광 넣기

배경을 채색할 때 물체의 고유색
만으로 채색하기 쉽습니다. 그러나
인접한 물체는 서로의 색이 반사
되어 빛의 색이나 근처의 물체 색
상 등에 영향을 받기 때문에 물체
는 그대로의 색이 되지 않습니다
(p.47). 주위의 색을 [Eyedropper
Tool]로 불러와 연하게 넣는 것만
으로도 '단조로움'이 완화되어 각
각의 물체를 배경과 어울리게 할
수 있습니다❶.

잎에 꽃의 핑크
하늘의 하늘색 　　 줄기에 꽃의 노랑

반사광 없음　　　　　　반사광 있음

위 꽃의 핑크

꽃에 잎의 연두

🔵 어두운 부분은 파랗게 하기

어두운 장소를 채색할 때 단순히
명도를 낮추면 색감이 없어져 점
점 검정에 가까워집니다. 따라서
어두운 부분은 파랗게 하면 좋습
니다❷❸. 그림자를 재색~한색
계열로 하면 '더 안쪽에 있는' 것으
로 보일 수 있습니다.

파랑 없음　　　　　　　파랑 있음

Point 그림자는 차가운 색 계열로, 밝은 부분은 따뜻한 색 계열로

그림자를 파랗게 했을 경우 밝은
부분은 오렌지색~노란색 등 청색
의 보색인 빨강 계열로 하면 자연
스럽게 어울립니다. 수영복 소
녀의 일러스트에서도 푸른 하늘에
어우러진 부분을 제외한 밝은 부
분은 노란색 계열이 많고 머리카
락이나 야자, 모래사장의 낙조 등
어두운 장소에는 파랑~보라색을
추가했습니다.

파랑 없음　　　　　　　파랑 있음

🔵 모난 곳의 모서리 깎기

'모서리 깎기'는 뾰족한 모서리나 구석을 비스듬히 깎거나 둥글게 깎는 것을 말합니다. 집이나 계단 등의 건축물부터 책상이나 선반 등의 소품까지 모서리가 있는 것에는 대부분 '모서리 깎기'가 되어 있습니다. 따라서 모서리가 뾰족한 배경을 그릴 때는 모서리 깎기를 하는 것이 자연스럽습니다. 모서리 부분에 엷고 진한 색, 혹은 밝은색을 라인으로 넣고 군데군데 깎는 것으로 디테일을 업그레이드시킬 수 있습니다❹❺.

모서리 깎기 없음

모서리 깎기 있음

모서리 깎기 없음

모서리 깎기 있음

🔵 빛과 그림자 경계선의 채도를 높이다

강한 빛이 닿았을 때 빛과 그림자의 경계선 부분에 색의 선명한 가장자리가 나타납니다❻. 이것은 태양광 등의 노출이 과도할 때 나타나는 현상으로, 반드시 그렇게 되는 것은 아니지만 분위기를 강하게 하는 테크닉으로 사용할 수 있습니다. 너무 과하면 캐릭터보다 그림자가 눈에 띄는 경우가 있으므로 보여주고 싶은 것이 무엇인지 잊지 말고 조정합니다.

에지(edge) 없음

에지(edge) 있음

저녁 시간대 표현하기

07
The secret of skin coloring

낮으로 그린 일러스트의 레이어 효과만 교체하여 시간대를 저녁으로 바꾸는 방법을 소개합니다.

🌢 저녁으로 보이게 하는 포인트

저녁으로 보이게 하는 포인트는 5가지입니다.

1 전체를 오렌지색으로 하고 그림자를 보라색 빛으로 한다.
2 낮보다 전체를 어둡게 한다.
3 확산되는 빛을 붉게 한다.
4 (변경 가능하다면) 낮보다 입사광을 낮은 위치로 한다.
5 하늘은 높은 쪽에서 낮은 쪽으로 청자색~오렌지색~노란색으로 변화시킨다. 지평선이 가까울 때는 석양의 빛(수평의 가로줄 빛)도 그린다.

이번 일러스트에서는 **1**과 **2**의 과정이 메인 작업이 됩니다 **1** **2**(원래는 태양이 동쪽에서 서쪽으로 이동해 광원의 위치가 바뀌기 때문에 빛이 흐르는 방향도 바뀝니다. 여기에서는 광원 위치는 바꾸지 않고 색감의 변경만으로 저녁 느낌을 표현합니다). 효과를 넣는 장소와 색상 선택에 관한 개념만 나열하였으니, 레이어 구성 등은 특전 PSD 파일(p.144)을 참고하세요.

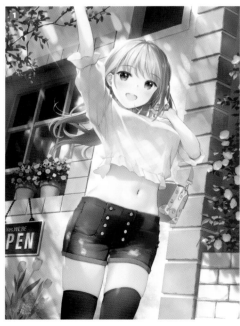

원본 일러스트

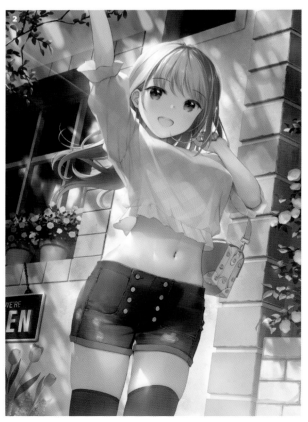

저녁으로 바꾼 일러스트

◐ 저녁의 배경 효과 넣기

낮으로 그린 효과(캐릭터 효과, 배경 효과, 전체 효과)를 모두 제거한 상태의 이미지를 준비하고 나무 그늘의 드리운 그림자를 보랏빛으로 변경합니다❸.

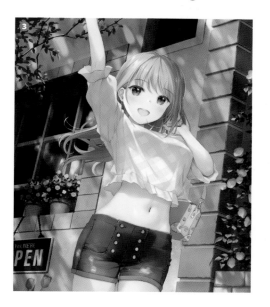

그림자를 보랏빛으로 변경

배경 위에 연한 오렌지색을 [Blending Mode : Multiply]로 설정합니다❹. 태양광이 닿고 있는 부분을 밝게 하기 위해 나무 그늘진 그림자의 범위를 반전시켜 연한 노란색을 [Blending Mode : Color Dodge] [Opacity : 10%]로 설정하여 밝게 합니다❺.

 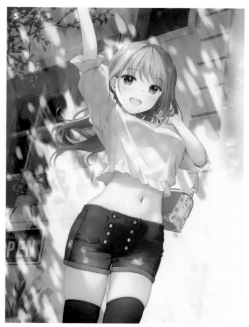

연한 노란색을 넣은 범위를 표시

연한 오렌지색
#ffe3d1(Multiply)

연한 노란색
#fffde2 (Color Dodge, Opacity 10%)

저녁의 캐릭터 효과 넣기

캐릭터의 범위에 캐릭터 그림자를 나타내기 위해 청색을 [Blending Mode : Hard Light]로 설정합니다. 대부분 역광의 이미지로 그림자를 만들지만, 여기서는 광원 쪽을 향해 왼쪽 부분 중심으로 그림자를 넣지 않는 부분을 만듭니다. 원래 그림의 그림자 범위에 맞춰야 자연스럽게 보일 수 있습니다. 옷의 안감 부분이나 머리카락 등 빛이 비치는 연한 부분도 그림자를 주지 않도록 합니다. 그림자 러프가 생기면 부분적으로 흐릿하게 하면서 정리합니다⑥.

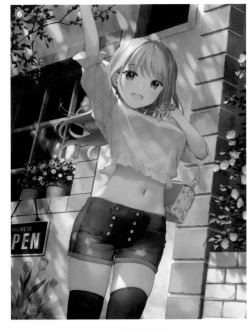

청색
#363b5e (Hard Light)

피부 등 따뜻한 색 부분에 파란색이 보이기 때문에 각각의 '머리' '블라우스' '피부' 범위를 선택하여 각 파트에 가까운 색으로 채운 레이어를 앞선 캐릭터 그림자 레이어 위에 클리핑하여 겹칩니다⑦⑧([Blending Mode : Color]로 설정하고 Opacity는 자연스럽게 보이도록 연하게 했습니다).

다음으로 채색이 끝난 캐릭터의 머리카락이나 피부의 하이라이트 범위를 선택하여 흰색으로 채운 부분을 캐릭터 그림자 위에 클리핑하여 겹쳐서 하이라이트가 밝게 보이도록 했습니다⑨⑩. 또한 캐릭터 그림자를 채색하지 않은 빛이 닿는 부분의 경계선 부근에 노란색으로 빛의 확산 표현을 추가하여 피부를 중심으로 몸의 안쪽을 연한 피부색으로 밝게 조정했습니다⑪⑫⑬.

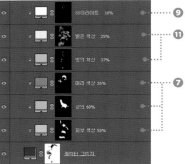

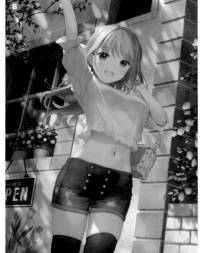

캐릭터 그림자를 넣은 범위를 강조

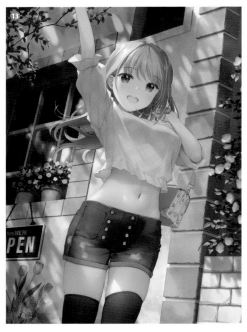

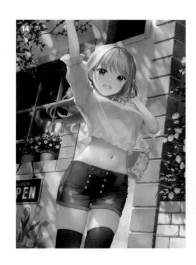

낮의 일러스트와 마찬가지로 캐릭터에 림 라이트를 추가합니다(낮 일러스트의 림 라이트를 거의 그대로 활용했습니다).
윤곽 부근의 색은 석양의 색에 맞추어 노란색([Blending Mode : Screen이나 Color Dodge])으로 변경하였습니다. 마지막으로 앞머리 부근이나 허리에 가볍게 흰색([Blending Mode : Color Dodge])을 추가하는 등 색 조정을 하면 캐릭터 효과는 완성입니다(이 부분도 낮의 일러스트 효과를 거의 활용)⓮.

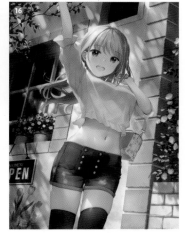

배경 효과로 돌아와 캐릭터의 주위를 밝게 했습니다(낮 일러스트의 효과를 그대로 활용). 림 라이트를 넣은 주위를 오렌지색([Blending Mode : Overlay])으로 덧그려 석양의 빛이 확산하는 느낌의 표현을 추가했습니다⓯⓰.

🔵 저녁의 전체 효과 넣기

전체 레이어의 맨 위에 [전체 효과]를 넣어 줍니다. 전체에 연한 오렌지색([Blending Mode : Overlay])을 얹어 전체의 색감을 어울리게 합니다.

오렌지색
#ff7f39(Overlay, Opacity 5%)

화면 아래쪽 전체에 노랑·오렌지색·빨강의 색감을 추가해 석양의 빛의 밝기를 표현합니다. 노란색에서 Layer Style의 [Outer Grow]를 오렌지색으로 설정하여 빨강과 잘 어우러지게 합니다.

노란색
#ffe17a(Screen)

오렌지색
#ff5400(노란색 Layer Style [Outer Grow]로 설정.
Overlay, Opacity 40%)

빨간색
#ff004e(Screen)

왼쪽 위에 입사광을 그려 넣습니다. 석양이므로 낮의 일러스트보다 각도를 낮게 합니다. 이렇게 저녁 배경 일러스트가 완성되었습니다⓱.
캐릭터를 어둡게 한 캐릭터 그림자의 효과는 무늬나 취향에 따라 희미하게 해도 좋습니다⓲.

입사광 ·····

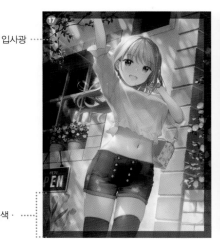

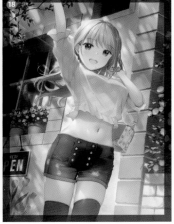

노란색 · 오렌지색 ·
빨간색 빛

밤 시간대 표현하기

08
The secret of skin coloring

낮으로 그린 일러스트에서 레이어의 효과만 교체하여 시간대를 밤으로 바꾸는 방법을 소개합니다.

밤으로 보이게 하는 포인트

밤으로 보이게 하는 포인트는 5가지입니다.

1 전체를 하늘색~파란색으로 하여 낮과 저녁보다 어둡게 한다.

2 콘트라스트를 낮게 하여 드리워진 그림자를 지우거나 엷게 한다.

3 집의 창문과 가로등 등에 포인트로 따뜻한 빛을 추가한다.

4 노란색~연한 청색으로 달빛을 넣는다.

5 하늘은 높은 쪽에서 낮은 쪽으로 감색~청색으로 변화시키고 별을 추가한다.

기본적으로 **1**, **2**, **3**이 작업의 메인이 됩니다**1 2**. 밤이라 어둡게 하고 싶지만, 캐릭터가 밝게 보이도록 하기 위해 배경도 어느 정도의 밝기를 유지할 필요가 있습니다. 그 때문에 색감을 청색으로 맞추어 밤의 분위기를 만들어 갑니다. 캐릭터보다 멀리 있는 것일수록 푸르게 하면 비교적 자연스럽게 보입니다. 지면 부근은 달빛이나 가로등 등으로 빛이 닿기 때문에 위를 어둡게, 아래를 밝게 조정합니다. 여기서는 효과를 넣는 장소와 색상 선택에 관한 개념만 나열하였으니, 레이어 구성 등은 특전 PSD 파일(p.144)을 참고해 주세요.

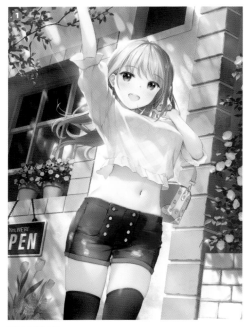

원본 일러스트

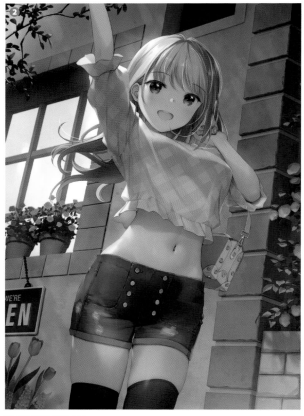

밤으로 바꾼 일러스트

🌑 밤의 배경 효과 넣기

낮으로 그린 효과(캐릭터 효과, 배경 효과, 전체 효과)를 모두 뺀
상태의 이미지를 준비합니다❸. 나무 그늘의 그림자는 Opacity
를 35% 정도로 낮춰 엷게 했습니다.
다음으로 배경 전체를 어둡고 파랗게 변경합니다.
왼쪽 위 나무 레이어 아래에 Adjustment Layer를 추가합니다.
먼저 Adjustment Layer의 [Hue/Saturation]에서 [Saturation :
−30]❹으로 내립니다. 다음 Adjustment Layer의 [Color Bal-
ance]에서 [Midtones]를 [Blue : +26]❺, [Shadows]를 [Blue :
+13]❻으로 조정하여 어두운 부분을 푸르게 합니다.

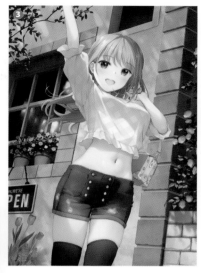

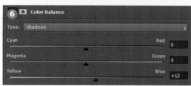

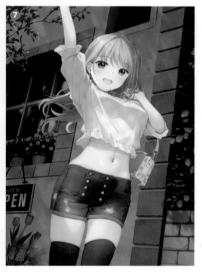

전체적으로 청색을 [Blending Mode : Multiply]로
적용합니다❼.

 청색
#237be7(Multiply, Opacity 70%)

창문 부분은 어둡게 하고 싶지 않기 때문에 창문
의 범위만 잘라 둡니다❽.

위를 어두운 남색으로 어둡게, 아래를 청색으로 밝게 했습니다.

 어두운 남색
#003276(Multiply, Opacity 60%)

 청색
#208ff6 (Overlay)

오른쪽 벽돌이나 오른쪽 위 창의 어두운 부분이 너무 검게 되어
있으므로 연한 청색을 [Blending Mode : Hard Light]로 설정하
여 위에서부터 씌워 파란빛으로 조정했습니다❾.

 연한 청색
#3594ff(Hard Light, Opacity 16%)

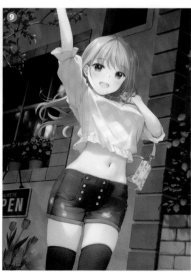

창문에 따뜻한 색의 불빛을 추가합니다. 창문의 범위를 노란 베이지색으로 채우고 [Blending Mode : Color Dodge]로 설정하여 밝게 합니다. 그 위 같은 범위를 살색으로 채우고 [Blending Mode : Screen]으로 설정하여 하얗게 했습니다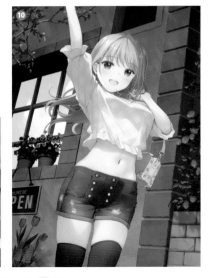(칠하는 범위를 왼쪽 아래로 비스듬하게 [Motion Blur] Filter로 아주 조금 흐리게 하면 빛이 부드러워집니다).

노란 베이지색
#ccc4a8(Color Dodge)

살색
#ffe9d9 (Screen, Opacity 80%)

창틀 측면 부분에도 희미하게 노란빛을 추가했습니다.

창문의 불빛과 화면 밖(왼쪽 위의 나무 뒤)에 가로등의 불빛을 추가합니다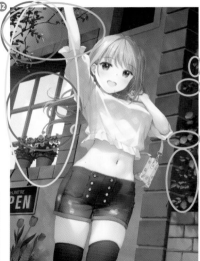. 왼쪽 위와 창문 부근에 부드럽게 노란색~오렌지색의 빛을 주어 밝게 만듭니다. 오른쪽 화단도 잎과 꽃 중심으로 [Blending Mode : Color Dodge]를 설정하여 부드럽고 밝게 합니다.

진한 노란색
#ffd33c(Screen, Opacity 85%)

오렌지색
#ff5400(진한 노란색의 Layer Style [Outer Glow]로 설정. Overlay, Opacity 20%)

노란색
#ffcf71(Color Dodge, Opacity 50%)

연한 노란색
#f7eeb2(Overlay)

또한 건물의 색감에 맞추어 왼쪽 위 앞의 나무도 파랑고 어둡게 조정합니다. Adjustment Layer의 [Color Balance]로 파랗게 하고 [Levels]로 어둡게 합니다.

🌀 밤의 캐릭터 효과 넣기

캐릭터 전체의 색감을 배경에 맞게 파란색에 맞춥니다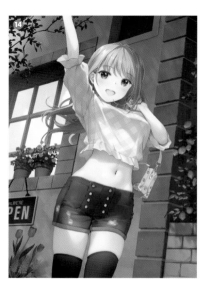. 먼저 Adjustment Layer의 [Hue/Saturation]에서 [Saturation : −15]로 내립니다. 다음으로 전체에 청색을 [Blending Mode : Vivid Light]로 설정합니다.

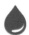
청색
#3942bb (Vivid Light, Opacity 10%)

마지막으로 Adjustment Layer의 [Color Balance]에서 [Mid-tones]를 [Blue : +26], [Shadows]를 [Blue : +13]으로 설정하여 어두운 부분을 푸르게 합니다.

캐릭터의 범위에 캐릭터 그림자로서 청색을 [Blending Mode : Hard Light]로 올립니다. 역광 이미지에서 광원 쪽을 군데군데 빼도록 합니다⑮. 원본 그림의 그림자 범위에 맞추는 편이 자연스럽게 보이기 쉽습니다(순서는 저녁 때와 동일).

피부 등 따뜻한 색 부분에 청색이 떠 보이므로 각각의 '머리' '블라우스' '피부' 범위를 선택하여 각 파트에 가까운 색으로 칠한 레이어를 앞의 캐릭터 그림자 위에 클리핑하여 연하게 겹칩니다(순서는 저녁 때와 동일).

또한 캐릭터 그림자에 새로운 레이어를 클리핑하여 하이라이트 부분을 밝게 하거나 빛의 경계선 부근에 오렌지색으로 빛의 확산을 표현하고, 연한 살색을 사용하여 피부를 중심으로 몸의 안쪽을 밝게 조정합니다⑯⑰⑱(순서는 저녁 때와 동일).

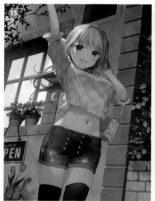
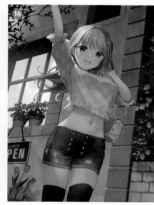

캐릭터 그림자로 넣은 색상만 표시

낮의 일러스트와 마찬가지로 캐릭터에 림 라이트를 추가합니다(원본의 일러스트를 거의 활용했습니다). 윤곽 부근의 색은 밤에 맞추어 연한 청색([Blending Mode : Screen이나 Lighten])으로 하고 광원 부근은 노란색으로 변경합니다. 마지막에 앞머리 부근이나 허리에 가볍게 흰색([Blending Mode : Color Dodge])을 추가하는 등 색 조정을 하면 캐릭터 효과는 완성입니다⑲(낮의 일러스트 효과를 거의 활용).

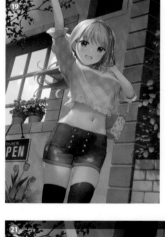

밤의 전체 효과 넣기

전체 효과 전에 배경 효과로 돌아와 캐릭터 주위를 환하게 했습니다(낮의 일러스트 효과를 거의 활용). 이후 전체 레이어 맨 위에 [전체 효과]로 화면 오른쪽과 왼쪽 아래를 어두운 남색으로 어둡게 하는 효과를 추가합니다⑳㉑.

어두운 남색
#182132 (Linear Light)

그리고 화면 오른쪽 아래 부근을 연두색으로 밝게 합니다.

연두색
#bfe4ab (Screen)

이것으로 밤의 일러스트는 완성입니다.

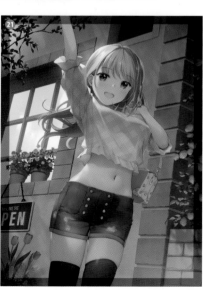

전체 효과를 넣은 범위

다운로드 특전

🔵 5개의 특전

이 책에는 5개의 다운로드 특전이 있습니다.

● 특전1 기본 채색 방법 동영상

Chapter 1의 배꼽 그리는 과정을 해설하는 동영상입니다. 이 책과 함께 보면 마스크 채색의 기본을 파악할 수 있습니다. 해설 동영상은 동영상 재생 페이지에 액세스하면 곧바로 시청할 수 있습니다.

동영상 재생 페이지 :
https://youtu.be/mxP0TWi8Lz4

● 특전2
mignon 브러시

Photoshop의 브러시 7종입니다. 캐릭터 채색의 기본 브러시(p.10)인 하드 브러시, 소프트 브러시, Smudge Blur 브러시, 전체 브러시, 배경을 그릴 때 자주 사용하는 사각 브러시(p.104), 시간을 단축하기 위해 즉석에서 만든 점선 브러시(p.110), 중선 브러시(p.131)를 다운로드할 수 있습니다.

● 특전3
레이어가 있는
PSD 데이터

Chapter 1의 배꼽 이미지, Chapter 2, 3의 검은색 수영복 소녀, Chapter 4에서 그린 해변의 수영복 소녀, Chapter 5에서 옷이나 배경에 대해 소개한 길거리 소녀의 레이어가 있는 PSD 데이터입니다. 또한 선화만 있는 PSD 데이터, 저녁(p.136)이나 밤(p.140)으로 변경한 길거리 소녀의 레이어가 있는 PSD 데이터 등도 제공합니다.

● 특전4
피부 팔레트 데이터

mignon이 피부 채색에 자주 사용하는 팔레트 데이터(피부 채색용 레이어 그룹)입니다. 자세한 사항은 Chapter 1의 '03 단색 레이어의 내용 가져오기'(p.14), 'Column 피부 배색의 레이어 그룹'(p.23)을 참조하세요.

● 특전5
땀 레이어 스타일

피부의 젖은 표현이 간단해지는 레이어 스타일입니다. 자세한 것은 'Column 땀 레이어 스타일의 사용 방법'(p.121)을 참조하세요.

🔵 특전 데이터 다운로드 방법

특전 데이터의 다운로드는 'www.youngjin.com' 접속 → [고객센터] 클릭 → [부록CD다운로드]에서 도서 명을 검색한 후 다운로드받으면 됩니다.

이 책의 지원 페이지 : www.youngjin.com **패스워드 :** youngjin15880789

후기

지금까지 이 책을 읽어주셔서 감사합니다. 그림에 대해서는 저도 아직 공부 중입니다만, 제가 다른 작가들의 그리는 방법을 알고 싶었듯이 이 책을 통해 여러분이 제가 그리는 방법을 알고 조금이라도 참고가 되기를 바라는 마음입니다.

이 책에서는 채색 방법으로 '마스크 채색'을 소개했지만, 이것은 저에게 있어서 마스크 채색이 제일 손에 익숙하고 효율이 좋은 것일 뿐이므로 브러시 채색이든 레이어 한 장 채색이든, 그야말로 이른바 그리자유(grisaille) 채색이든 저의 채색 순서와 비슷하게 채색할 수 있다고 생각합니다. 자신이 익숙한 도구를 도입해 보세요.
만약에 이 책을 참고하여 '피부 그림자를 그려보자!'라는 생각이 들면, 예를 들어 Chapter 3의 파트마다 가이드 선이나 그림자를 참고해 보고자 한다면, 가능하면 비슷한 각도로 비슷한 광원의 인물 사진 자료(여러 장이면 더 좋습니다)를 찾아서 옆에 놓고 비교하면서 참고하는 것이 좋을 것 같습니다. 실물의 어떤 부분을 선택하여 강조하고 그림자를 그리고 있는지가 언뜻 보이지 않을까 싶습니다.

학창시절에 미술 강의에서 누드 데생을 하고 집으로 돌아와 평소와 같이 일러스트를 그리는데 지금까지 잘 모르는 채로 적당히 그리고 있던 무릎의 형태를 그날은 제대로 그릴 수 있게 된 적이 있습니다. 그때 '데생이란 관찰하는 것'이라는 걸 알았습니다. 많이 관찰하는 것, 반드시 하나의 시점뿐만 아니라 360° 관찰하는 것, 그렇게 그리고 싶은 대상에 대해 아는 것은 아주 중요합니다. 그래서 사진 자료를 참고하는 것은 절대적으로 추천합니다. 처음부터 뭔가를 만들어 내려고 하는 것보다 확실히 능숙해질 수 있습니다.
근육과 뼈의 구조를 배운 것만으로는 인체가 어떤 요철을 형성하는지 알 수 없습니다. 따라서 인체가 어떤 요철을 하고 있는지 관찰해야 비로소 그 내부 구조가 어떻게 되어 있는지 해답을 얻을 수 있지 않을까 생각합니다.

또 이 책에서 설명한 것은 '내가 표현하고 싶은 몸'입니다. 예를 들면 저는 잘록한 것을 좋아하고 너무 근육질적이지 않으며 적당히 부드러움이 느껴지고, 약간 뼈가 앙상한 느낌이 나는 날씬한 스타일을 좋

아합니다. 그래서 몸통을 그릴 때 허리뼈는 꼭 알 수 있게 한다든지, 실제 이상으로 허리를 잘록하게 한다든지 복근의 세로줄은 조심스럽게 표현하면서도 배 주위의 복잡한 요철이 보이도록 채색합니다. 하지만 사람에 따라서는 뼈보다 지방의 육감을 느끼는 것이 좋거나 몸통 주위의 표현을 제한하고 엉덩이와 가슴을 돋보이게 하는 것을 더 중요하게 생각할 수도 있을 것입니다. 그림에는 정답이 없고, 마찬가지로 부정도 없습니다.
본문 안에 '리테이크(Retake)의 예'라는 것이 나오는데, 이것은 제가 별로라고 생각할 뿐이지, 안 되는 예가 아닙니다. 어떤 사람이 보면 제가 좋다고 하는 작례가 안 좋은 작례인 경우도 있을 것입니다.

그림이 향상되는 비결은 '자신에 대해 아는 것이 아닐까'라고 종종 생각합니다. '좋아하는 것이야말로 능숙해지는 것이다'라는 말이 있듯이 좋아하는 것은 자연히 능숙해집니다. 무엇을 좋아하는지 모르는 경우, 어쩌면 발견하기까지 시간이 걸릴지도 모르지만 그중 자신이 무엇에 강하게 흥미를 느끼는지 자신의 취향을 알 수 있다면 그것을 끝까지 파고들기 바랍니다. 여러분들이 앞으로도 즐겁게 창작 활동을 계속하실 수 있기를 바랍니다.

mignon

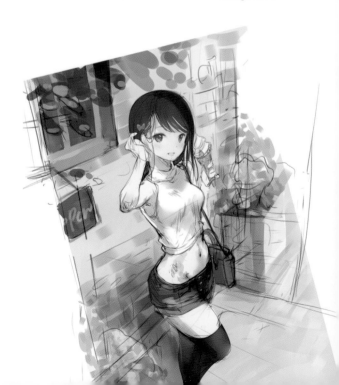

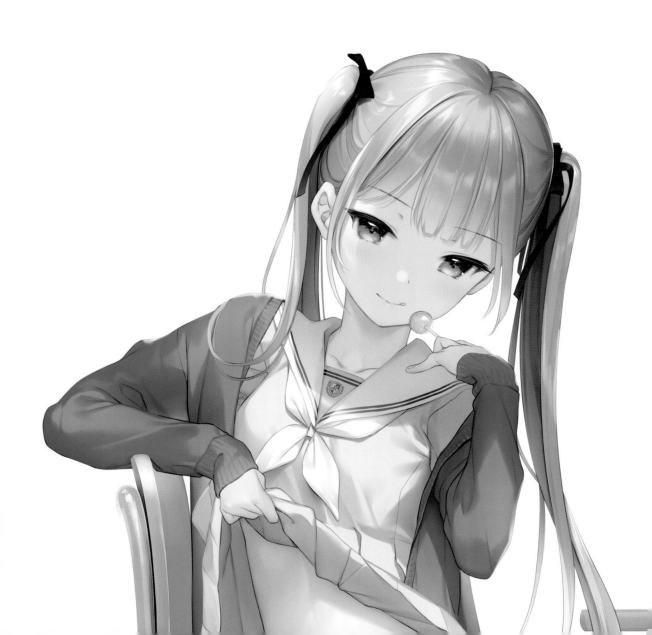

mignon이 알려주는
피부 채색의 비결

1판 1쇄 발행 2021년 7월 19일
1판 3쇄 발행 2023년 12월 3일

저　　자　mignon
번　　역　고영자, 최수영
발 행 인　김길수
발 행 처　(주)영진닷컴
주　　소　(우)08507 서울특별시 금천구 가산디지털1로 128
　　　　　STX-V타워 4층 401호
등　　록　2007. 4. 27. 제16-4189호

©2021., 2023 (주)영진닷컴

ISBN | 978-89-314-6554-9

YoungJin.com **Y.**
영진닷컴